의인화 캐릭터
디자인 메이킹

Gijinka Character Design Book

다양한 모티프로 <u>아이돌 그룹</u> 일러스트 그리기

의인화 캐릭터 디자인 메이킹

.suke / Lyon / 모쿠리 / 사쿠라 오리코 지음

믹

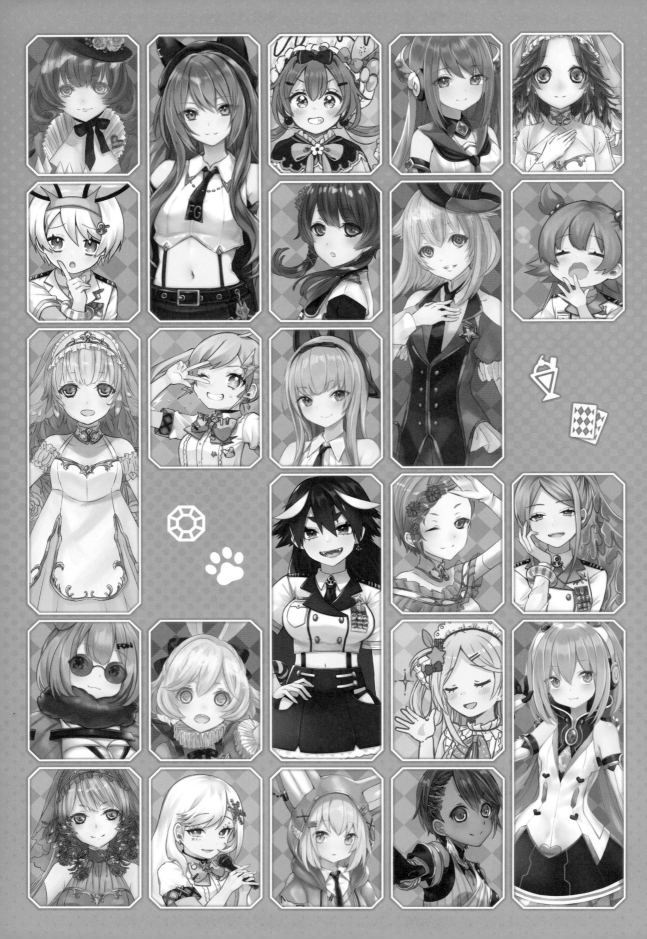

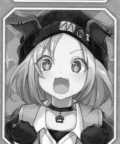
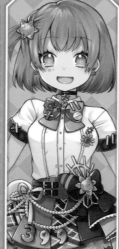
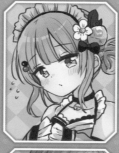
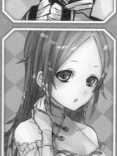

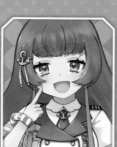
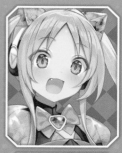
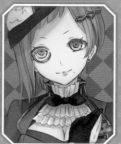

들어가며

캐릭터를 만드는 방법에는 두 가지 유형이 있습니다. 첫 번째는 '하나의 캐릭터'만 그리는 것이고, 두 번째는 '여러 명의 캐릭터'를 그리는 것입니다. 그중 후자는 아이돌과 같은 '그룹'을 드로잉할 때 활용됩니다. 이 책에서는 '의인화'를 통해 여러 명의 캐릭터를 디자인하는 방법을 소개하고 있습니다. 이미지를 구체적으로 떠올릴 수 있도록 '아이돌 그룹' 콘셉트로 캐릭터를 디자인했기 때문에, 이 책은 귀여운 여성 캐릭터 일러스트북으로도 의미가 있습니다.

그룹은 다수의 인원이 등장하기 때문에 캐릭터를 만들 때 생각해야 할 디자인 포인트가 많습니다. 각 캐릭터의 개성이 겹치지 않아야 하며, 캐릭터끼리의 관계성도 설정해야 합니다. 그리고 같은 그룹인지 알아볼 수 있도록 통일감도 있어야 합니다.

이 책에서 소개한 예시는 아이돌 그룹 이외에도 마법소녀, 모험가, 동아리 멤버 등 다양한 장르에 등장하는 여성 캐릭터들을 디자인하는 데 참고가 될 것입니다.

여러분도 이 책을 통해 일러스트 제작의 폭을 넓혀 보시기 바랍니다.

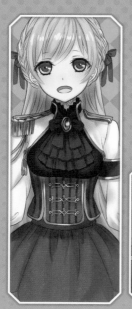

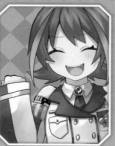
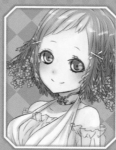
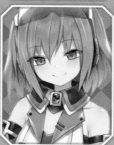
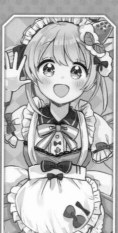
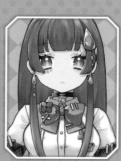

Contents

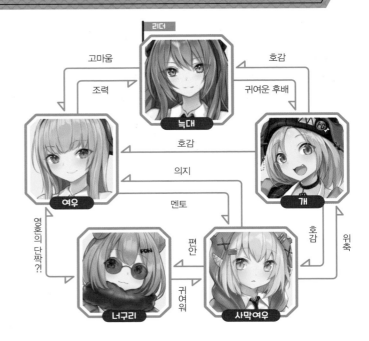

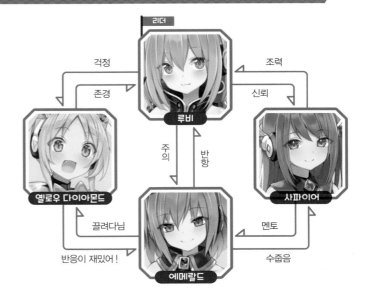

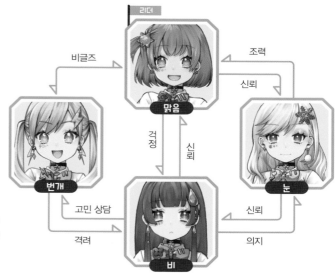

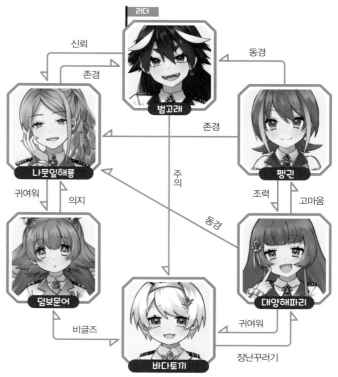

Direction

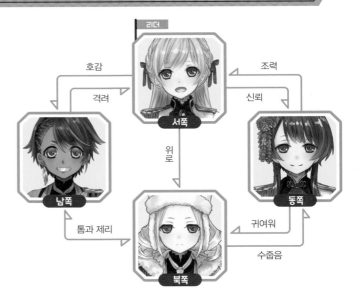

리더
서쪽

호감 · 격려 · 위로 · 조력 · 신뢰

남쪽

동쪽

톰과 제리 · 귀여워 · 수줍음

북쪽

Sinfonia

리더
라넌큘러스

신뢰 · 조력 · 멘토 · 존경 · 존경 · 격려 · 고마움

패랭이꽃

장미

존경 · 신뢰 · 보살핌

백합

아카시아

의지 · 상호 신뢰

수레국화

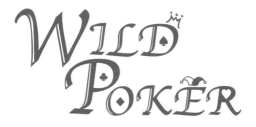

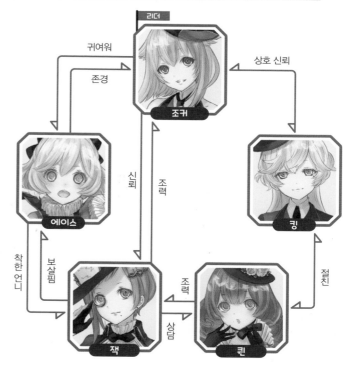

리더

귀여워

상호 신뢰

존경

조커

신뢰

조력

에이스

킹

착한 언니

보살핌

조력

절친

잭

상담

퀸

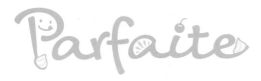

리더

위로

주의 · 걱정

위축

장난

딸기 파르페

안심

격려

말차 파르페

후르츠 파르페

격려

장난

호감

초코바나나 파르페

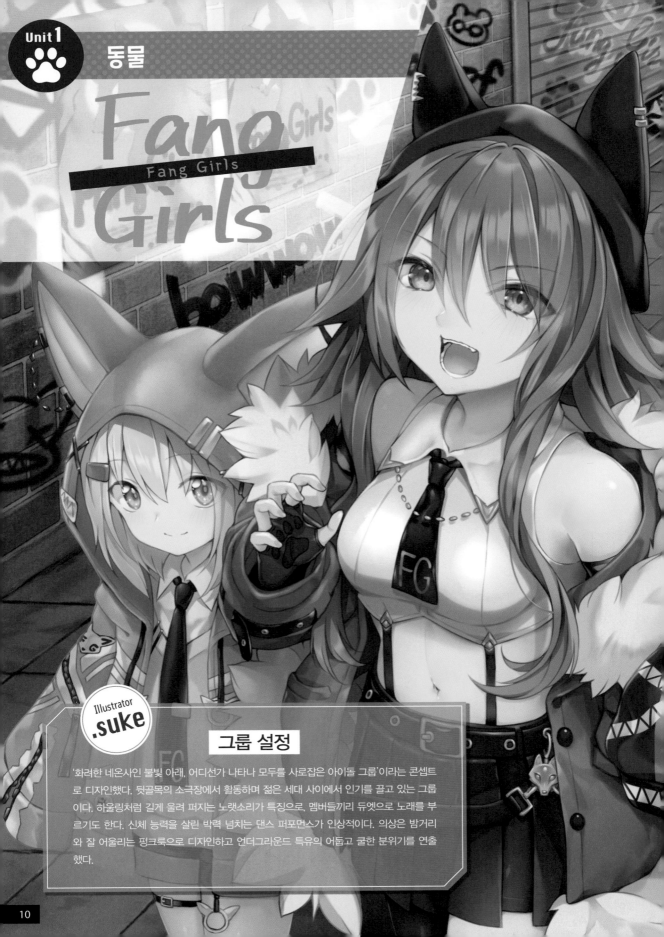

Fang Girls

Fang Girls

Illustrator .suke

그룹 설정

'화려한 네온사인 불빛 아래, 어디선가 나타나 모두를 사로잡은 아이돌 그룹'이라는 콘셉트로 디자인했다. 뒷골목의 소극장에서 활동하며 젊은 세대 사이에서 인기를 끌고 있는 그룹이다. 하울링처럼 길게 울려 퍼지는 노랫소리가 특징으로, 멤버들끼리 듀엣으로 노래를 부르기도 한다. 신체 능력을 살린 박력 넘치는 댄스 퍼포먼스가 인상적이다. 의상은 밤거리와 잘 어울리는 펑크룩으로 디자인하고 언더그라운드 특유의 어둡고 쿨한 분위기를 연출했다.

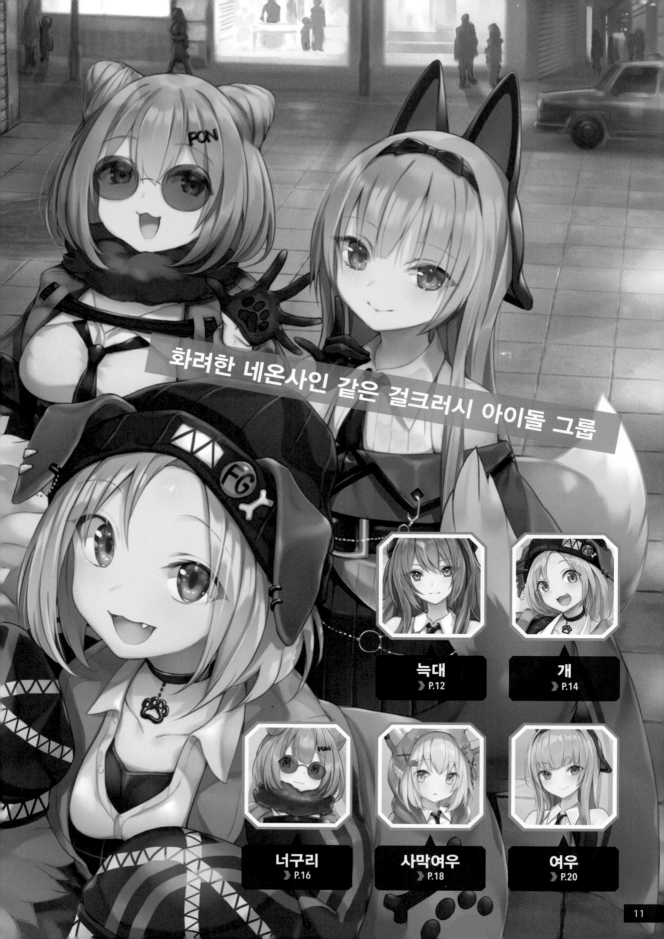

화려한 네온사인 같은 걸크러시 아이돌 그룹

늑대
> P.12

개
> P.14

너구리
> P.16

사막여우
> P.18

여우
> P.20

Fang Girls
Fang Girls

강인함과 현명함을 모두 가진 듬직한 리더

늑대

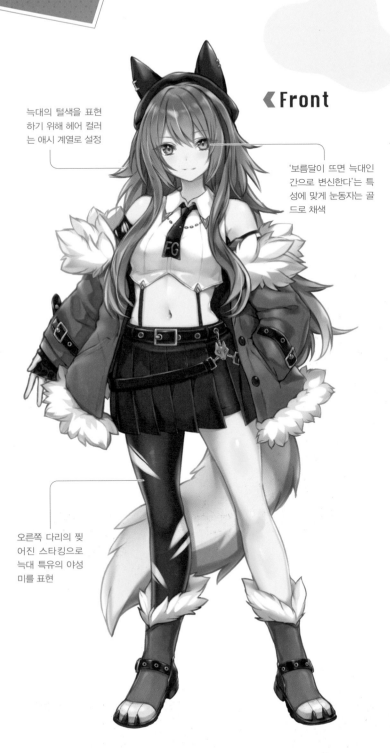

늑대의 털색을 표현하기 위해 헤어 컬러는 애시 계열로 설정

≪Front

'보름달이 뜨면 늑대인간으로 변신한다'는 특성에 맞게 눈동자는 골드로 채색

오른쪽 다리의 찢어진 스타킹으로 늑대 특유의 야성미를 표현

모티프 이미지

▶ 늑대를 대표하는 회색늑대는 몸 길이가 약 1~1.5m
▶ 지구력이 높고 다리 힘이 좋음
▶ 무리를 이루어 사는 사회적인 동물
▶ 머리가 좋고 애착이 강한 편

캐릭터 설정

늑대 무리의 리더는 몸집이 크고 통솔력을 지니고 있다. 이에 따라 터프하지만 상냥한 모습도 있으며, 멤버들이 의지할 수 있는 리더이자 그룹의 브레인으로 설정했다. 하울링을 하는 늑대답게 메인 보컬을 담당하고 있다. 민첩하기 때문에 댄스 실력도 뛰어나다.

디자인 의도

늑대 무리의 리더는 몸집이 크기 때문에 그룹 내에서도 키가 가장 크다. 당당하고 성숙한 느낌으로 캐릭터를 디자인했다. 노출이 많은 활동적인 의상은 성숙한 이미지와 민첩한 춤꾼의 이미지를 함께 표현하고 있다.

Profile

오가미 루나
Runa Ohgami

생일	7월 24일
키	172cm
특기	노래

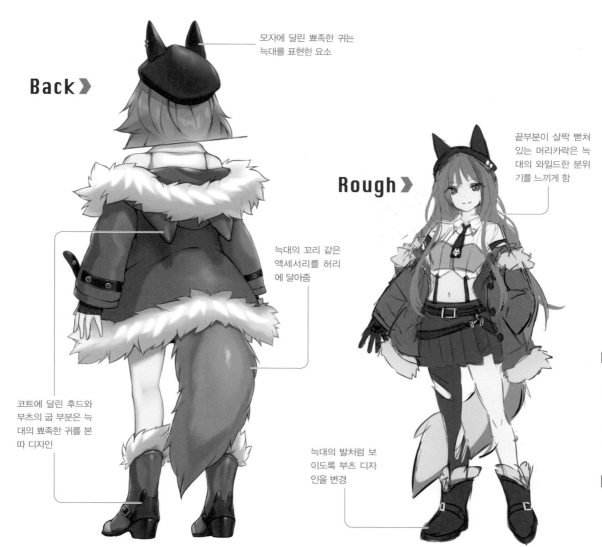

모자에 달린 뾰족한 귀는
늑대를 표현한 요소

Back ❯

끝부분이 살짝 뻗쳐
있는 머리카락은 늑
대의 와일드한 분위
기를 느끼게 함

Rough ❯

늑대의 꼬리 같은
액세서리를 허리
에 달아줌

코트에 달린 후드와
부츠의 굽 부분은 늑
대의 뾰족한 귀를 본
따 디자인

늑대의 발처럼 보
이도록 부츠 디자
인을 변경

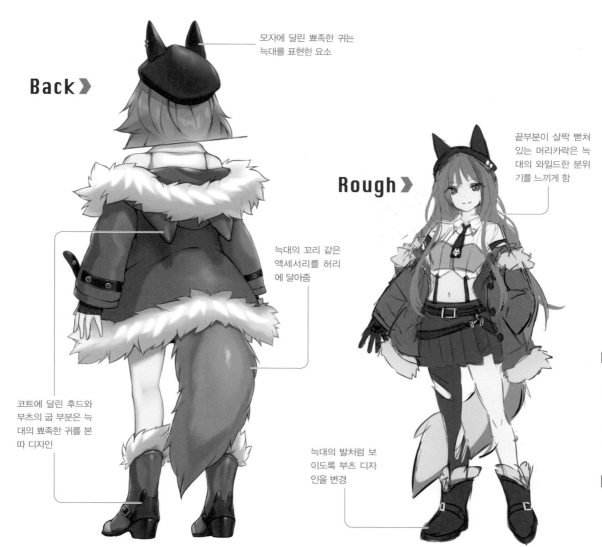

캐릭터를 살리는 표정과 움직임

평소 팬과 웃으며 대화하는 모습

떠들썩하게 소란을 피우는 멤버를 보고
당혹스러운 미소를 짓는 모습

노래에 남다른 애정을 가지고 있어 보컬
트레이닝을 열심히 하는 모습

Unit
1
동물

Fang Girls

Fang Girls

장난기 많고 사람을 잘 따르는 밝은 매력의 멤버

개

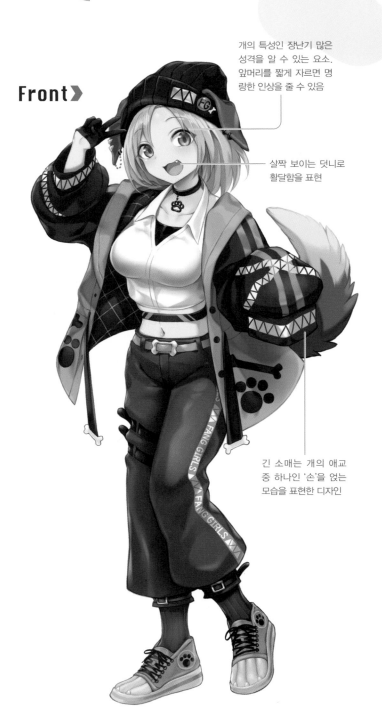

Front ▶

개의 특성인 장난기 많은 성격을 알 수 있는 요소. 앞머리를 짧게 자르면 명랑한 인상을 줄 수 있음

살짝 보이는 덧니로 활달함을 표현

긴 소매는 개의 애교 중 하나인 '손'을 얹는 모습을 표현한 디자인

모티프 이미지

▶ 개는 사람에게 길들여진 늑대라는 설이 있음
▶ 사람을 잘 따르는 반려동물
▶ 똑똑하고 애정이 많은 성격
▶ 감정이 풍부하고 운동을 좋아함

캐릭터 설정

사람을 잘 따르고 놀이와 운동을 좋아한다는 개의 특성에 맞게 캐릭터를 설정했다. 누구와도 쉽게 친해지고 명랑하며, 장난기가 많은 성격이다. 늑대가 개의 조상이라는 설에 따라 리더인 늑대를 존경하고 있다는 설정도 추가했다.

디자인 의도

운동을 좋아하기 때문에 스커트 대신 팬츠를 코디했다. 운동화를 추가해 스포티한 느낌을 줬다. 오렌지 컬러를 사용해 활달한 분위기를 표현했다. 늑대와 비슷한 느낌을 주기 위해 늑대 다음으로 키가 큰 캐릭터로 설정했다.

Profile

이누카이 리오
Rio Inukai

생일	1월 1일
키	166cm
특기	야구, 스케이트 보드

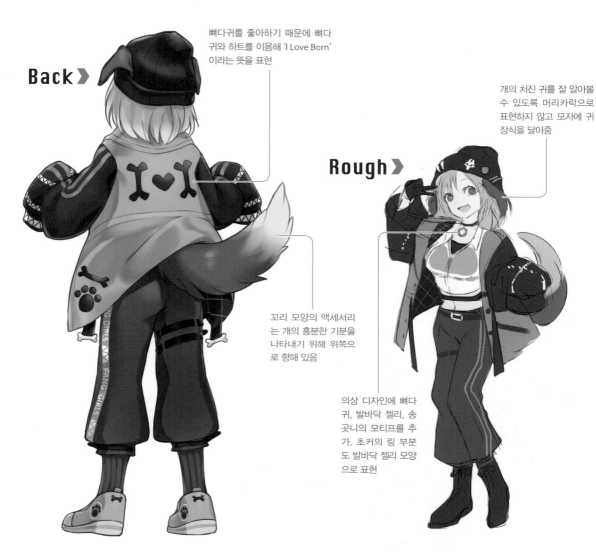

뼈다귀를 좋아하기 때문에 뼈다귀와 하트를 이용해 'I Love Born'이라는 뜻을 표현

Back ❯

개의 처진 귀를 잘 알아볼 수 있도록 머리카락으로 표현하지 않고 모자에 귀 장식을 달아줌

Rough ❯

꼬리 모양의 액세서리는 개의 흥분한 기분을 나타내기 위해 위쪽으로 향해 있음

의상 디자인에 뼈다귀, 발바닥 젤리, 송곳니의 모티프를 추가. 초커의 링 부분도 발바닥 젤리 모양으로 표현

캐릭터를 살리는 표정과 움직임

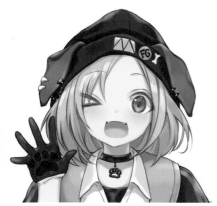

스튜디오에 들어올 때 통통 튀는 미소로 모두에게 인사하는 모습

자신이 존경하는 리더의 노래를 듣고 자극을 받아 열심히 해야겠다고 다짐하는 모습

오버해서 실수를 저지르고 애교 섞인 사과를 건네는 모습

Fang Girls
Fang Girls

조용하지만 사실은 누구보다 두뇌 회전이 빠른 멤버

너구리

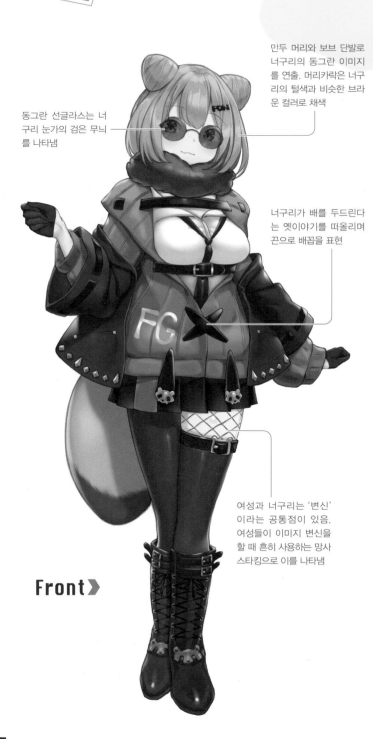

동그란 선글라스는 너구리 눈가의 검은 무늬를 나타냄

만두 머리와 보브 단발로 너구리의 동그란 이미지를 연출. 머리카락은 너구리의 털색과 비슷한 브라운 컬러로 채색

너구리가 배를 두드린다는 옛이야기를 떠올리며 끈으로 배꼽을 표현

여성과 너구리는 '변신'이라는 공통점이 있음. 여성들이 이미지 변신을 할 때 흔히 사용하는 망사 스타킹으로 이를 나타냄

Front ▶

모티프 이미지

▶ 일본에서 오랫동안 사랑받아 온 동물
▶ 눈가의 검은 무늬가 특징
▶ 겨울에는 털이 자라 동글동글해짐
▶ 일본에는 너구리가 달밤에 배를 두드린다는 옛이야기가 있음

캐릭터 설정

동글동글하고 부드러운 외모에서 평온하고 느긋한 성격이 느껴진다. 하지만 임기응변 능력이 뛰어나고, 외모와는 다르게 두뇌 회전도 빠르다. 너구리에 관한 옛이야기를 기반으로 리듬감이 뛰어난 캐릭터로 설정했다.

디자인 의도

겨울이 되면 너구리의 털이 풍성해지기 때문에 조금 통통한 느낌으로 디자인했다. 또한 너구리는 변신을 할 때 머리에 나뭇잎을 얹는다는 말이 있어, 의상을 그린 컬러로 설정했다. 너구리 앞발의 검은 부분은 느슨하게 입은 재킷으로 그 느낌을 표현했다.

Profile

와타누키 마미
Mami Watanuki

생일	5월 2일
키	165cm
특기	성대모사, 태고

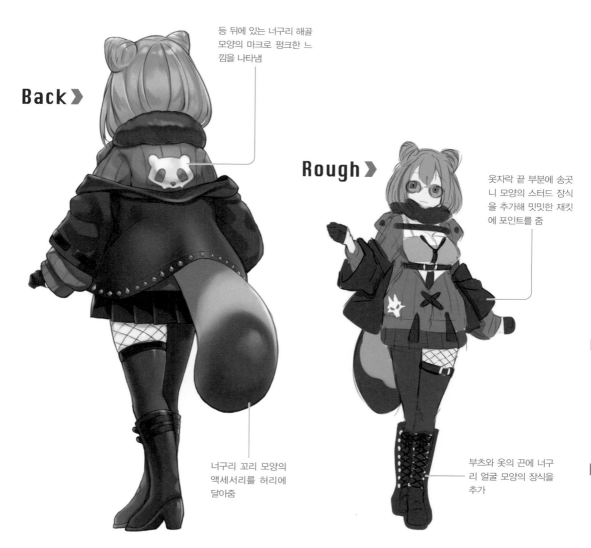

Back ▶

등 뒤에 있는 너구리 해골 모양의 마크로 펑크한 느낌을 나타냄

Rough ▶

옷자락 끝 부분에 송곳니 모양의 스터드 장식을 추가해 밋밋한 재킷에 포인트를 줌

너구리 꼬리 모양의 액세서리를 허리에 달아줌

부츠와 옷의 끈에 너구리 얼굴 모양의 장식을 추가

캐릭터를 살리는 표정과 움직임

실수를 해 당황한 멤버를 포근한 미소로 위로하며 안심시키는 모습

회의 중에 태평한 얼굴로 질문하는 모습

연습 때문에 피로가 쌓여 쉬는 시간에 졸고 있는 모습

Fang Girls
Fang Girls

키가 작고 겁이 많지만 굳건한 심성을 가진 멤버

사막여우

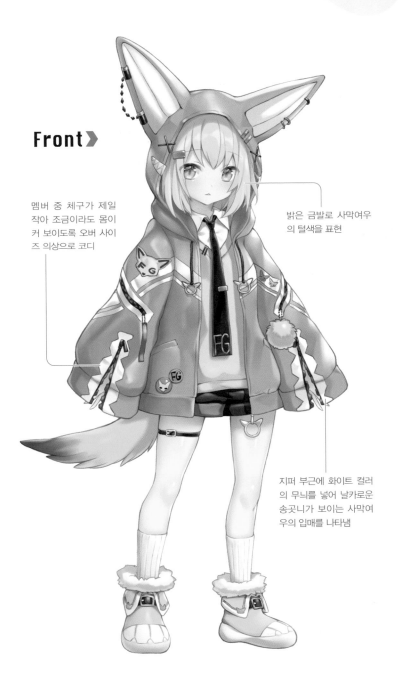

Front

멤버 중 체구가 제일 작아 조금이라도 몸이 커 보이도록 오버 사이즈 의상으로 코디

밝은 금발로 사막여우의 털색을 표현

지퍼 부근에 화이트 컬러의 무늬를 넣어 날카로운 송곳니가 보이는 사막여우의 입매를 나타냄

모티프 이미지

▶ 몸길이는 약 30~40cm이며, 사막에 서식

▶ 귀가 크고 소리에 무척 민감함. 신경 질적이고 경계심이 많음

▶ 뜨거운 사막에서도 걸을 수 있도록 발바닥에 털이 수북함

▶ 갯과 동물 중 몸집이 제일 작음

캐릭터 설정

사막여우는 경계심이 많아 겁이 많고 수줍은 성격으로 묘사했다. 또한 사막이라는 혹독한 환경에서 살기 때문에, 노래와 춤 레슨이 아무리 힘들어도 보기와는 다르게 잘 버틴다는 설정도 추가했다.

디자인 의도

갯과 동물 중 가장 몸집이 작다. 이에 따라 그룹 내에서 키가 제일 작고 가냘픈 체형을 지닌 캐릭터로 설정했다. 귀여운 아기 사막여우 같은 외모로 표현하기 위해 눈을 크게 그려 어려보이도록 디자인했다.

Profile

시라사고 쓰쿠네
Tsukune Shirasago

생일	3월 9일
키	148cm
특기	작곡, 샌드아트

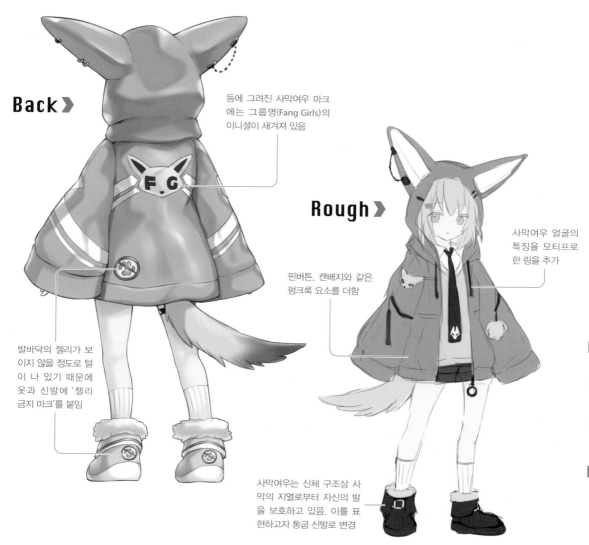

Back >

등에 그려진 사막여우 마크
에는 그룹명(Fang Girls)의
이니셜이 새겨져 있음

Rough >

사막여우 얼굴의
특징을 모티프로
한 링을 추가

핀버튼, 캔배지와 같은
펑크룩 요소를 더함

발바닥의 젤리가 보
이지 않을 정도로 털
이 나 있기 때문에
옷과 신발에 '젤리
금지 마크'를 붙임

사막여우는 신체 구조상 사
막의 지열로부터 자신의 발
을 보호하고 있음. 이를 표
현하고자 통굽 신발로 변경

캐릭터를 살리는 표정과 움직임

멤버끼리 의견을 나눌 때도 무의식중에
부끄러워하는 모습

깜짝 놀라 펄쩍 뛰어오르는 모습

수줍은 성격을 바꾸려고 용기를 내 노력
하는 모습

Fang
Fang Girls
Girls

일본에서 특히 사랑받는 영리한 아이돌

여우

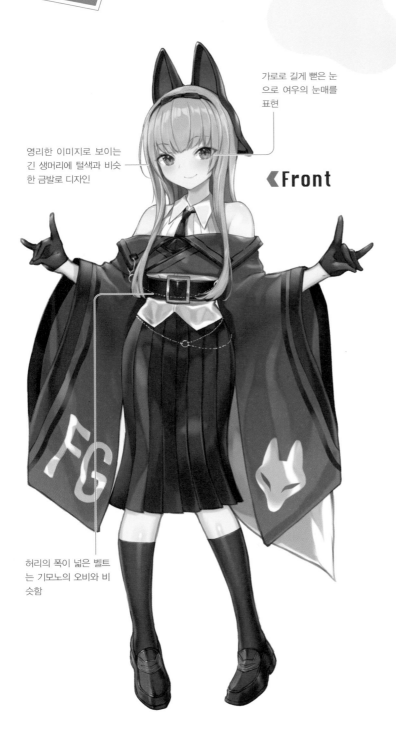

영리한 이미지로 보이는
긴 생머리에 털색과 비슷
한 금발로 디자인

가로로 길게 뻗은 눈
으로 여우의 눈매를
표현

≪Front

허리의 폭이 넓은 벨트
는 기모노의 오비와 비
슷함

모티프 디자인

▶ 길게 뻗은 눈에서 영리함이 느껴짐

▶ 기본적으로 혼자 사냥을 함

▶ 쌀을 먹는 쥐를 사냥하기 때문에 일
본에서 신성시하는 동물

▶ 옛이야기에서는 똑똑하고 사람을 홀
리기도 한다는 묘사가 있음

캐릭터 설정

일본에서 사랑받는 동물이라, 일본을 연
상시키는 물건이라면 뭐든 좋아한다는
설정이다. 영리하고 섬세한 인상답게 지
적이고 예의바르며, 분석하는 것을 좋아
한다. 혼자 사냥을 하는 습성은 단독 행
동을 좋아한다는 설정으로 이어진다.

디자인 의도

우아하고 영리한 여우의 이미지를 표현
하고자 호리호리한 체형으로 묘사했다.
여우는 신사에서 모시는 이나리 신*의
사자로 여기고 있어, 의상은 무녀복과 비
슷한 기모노처럼 디자인했다. 퍼플 컬러
는 여우가 가진 특유의 요염한 이미지를
표현하기 좋다.

※일본에서 곡식, 농사, 풍요, 나아가 성공을
관장하는 신

Profile

기쓰네즈카 아카네
Akane Kitsuneduka

생일	9월 14일
키	160cm
특기	다도, 꽃꽂이

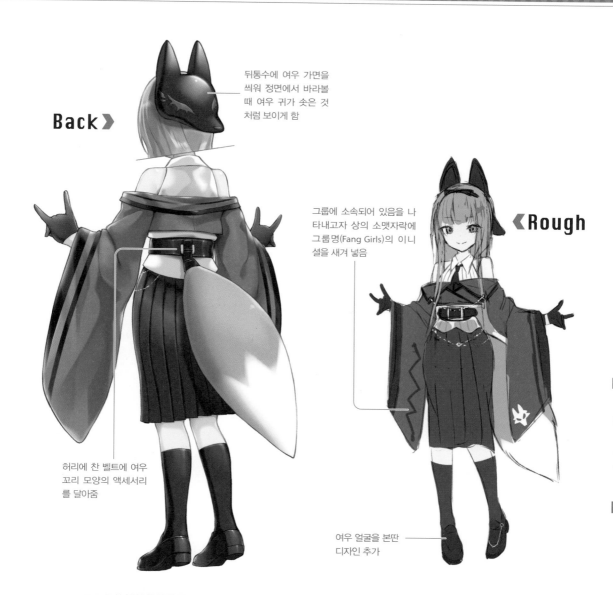

Back ❯

뒤통수에 여우 가면을 씌워 정면에서 바라볼 때 여우 귀가 솟은 것 처럼 보이게 함

❮ **Rough**

그룹에 소속되어 있음을 나타내고자 상의 소맷자락에 그룹명(Fang Girls)의 이니셜을 새겨 넣음

허리에 찬 벨트에 여우 꼬리 모양의 액세서리를 달아줌

여우 얼굴을 본딴 디자인 추가

캐릭터를 살리는 표정과 움직임

타인을 잘 돌보는 착한 언니 같은 존재로서 멤버들을 격려하는 모습

자기가 분석한 데이터를 가지고 진지하게 의견을 말하는 모습

유쾌한 장난을 치는 멤버들을 보며 웃음을 참지 못하는 모습

일러스트 메이킹

동물 그룹의 비주얼 이미지(➡ P.10)는 피부의 입체감을 표현하는 채색 방법과 글레이징을 이용한 배경 채색 방법이 특징이다 . 여기서는 특히 이 두 가지 방법에 대해 자세히 설명한다 .

Illustrator
.suke

작업환경
OS/Windows10
Software/
Paint tool SAI
Tablet/
Wacom Intuos Pro Small

① 러프 스케치에 덧칠하며 형태 정하기

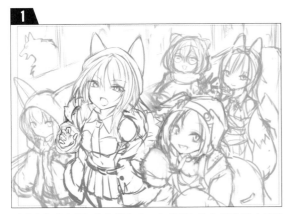

전체적인 이미지를 잡기 위한 러프 스케치를 한다. 약간 하이 앵글로 구도를 잡고 캐릭터를 되도록 크게 그린다. 쿨한 느낌의 그룹이므로 동작이 역동적이지 않다.

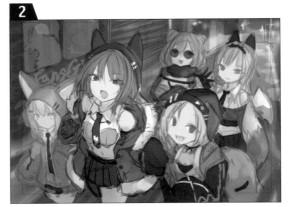

컬러 러프를 만들고 컬러의 밸런스를 확인한다. 나중에 그림을 다듬을 것이기 때문에 여기서는 러프 스케치에 맞춰 채색하는 정도면 된다.

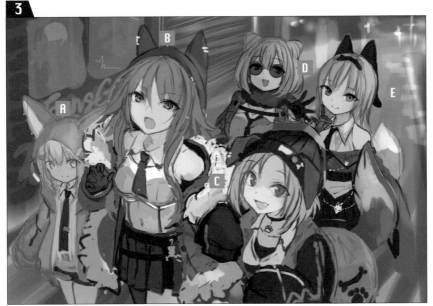

스포이드로 컬러를 추출해 덧칠하면서 형태의 밸런스를 잡아 간다. 이때 캐릭터의 표정과 액세서리 등 디테일을 정리하면서 완성시켜 나간다. 이 일러스트의 중심이 되는 B를 그릴 때는 특히 주의를 기울인다.

② 선화 그리기

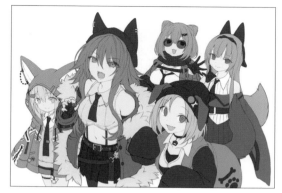

컬러 러프를 바탕으로 선의 강약을 조절하면서 선화를 그린다. 캐릭터에게 눈길이 가도록 배경을 주선 없이 그릴 예정이라 이 단계에서는 캐릭터만 그린다.

초벌 채색을 하고 선화의 컬러를 일부 변경하면서 서로 어우러지게 한다. 얼굴에 시선이 갈 수 있도록 눈 주위의 선은 채도가 높은 난색 계열로 변경해 강조한다.

④ 개성이 도드라지도록 눈 채색하기

눈을 채색한다. 먼저 흰자 부분에 그림자를 넣고 그 경계선은 조금 짙은 선으로 그려 완급을 조절한다.

동그란 눈동자를 생각하며 빛과 그림자를 추가해 정보량을 늘린다. 흰자의 그림자 경계선과 이어지게 한다.

마지막으로 선명한 컬러를 추가해 강조하고, 하이라이트를 넣어 입체감을 표현하면 완성이다.

⚠ 눈동자에 하이라이트 넣는 방법

캐릭터의 인상은 하이라이트의 크기와 위치로 달라진다. 명랑하고 귀여운 인상의 캐릭터는 하이라이트를 되도록 위쪽에 크게 그린다. 반면 쿨하고 차분한 인상으로 표현하고 싶으면 눈의 아래쪽에 작게 그리는 게 효과적이다.

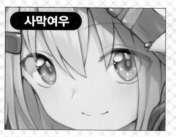

사막여우

명랑하고 귀여운 캐릭터는 큰 하이라이트를 눈의 위쪽에 그리기

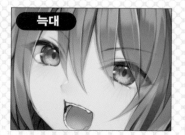

늑대

쿨하고 어른스러운 캐릭터는 하이라이트를 눈의 아래쪽에 작게 그리기

⑤ 입체적으로 피부 채색하기

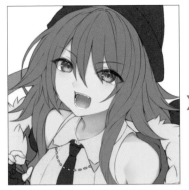 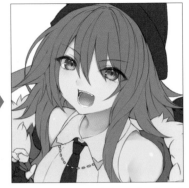

우선 [합성 모드] 〉 [곱하기]를 적용한 레이어에서 그림자를 그려 넣고, 신규 레이어에서 짙은 그림자를 추가해 입체감을 준다.

[합성 모드] 〉 [밝게하기]를 적용한 레이어를 준비하고, 하이라이트를 넣어 입체감과 피부의 윤기를 표현한다.

❗ 피부 음영 표현

피부 톤이 그러데이션이 되도록 초벌 채색 위에 그림자를 추가하면 입체감을 더욱 자연스럽게 표현할 수 있다. 예를 들어 피부 바탕색을 옐로우 계열로 설정한 경우 옅은 그림자는 오렌지, 짙은 그림자는 레드나 브라운을 포함한 그레이로 설정하면 된다.

짙은 그림자
옅은 그림자
피부

⑥ 윤기를 의식하며 머리카락 채색하기

레이어에 [합성 모드] 〉 [곱하기]를 적용한 뒤, 머리카락의 움직임과 구조를 생각하면서 그림자를 그려 넣는다.

레이어에 [합성 모드] 〉 [스크린]을 적용한 뒤, 머리카락의 윤기를 표현한다. 엔젤링을 그려 넣으면 윤기를 강조할 수 있다.

레이어에 [합성 모드] 〉 [오버레이]를 적용한 뒤, 얼굴 주변에 난색 계열의 컬러를 사용해 화사한 느낌을 주면 더욱 눈에 띈다.

⑦ 의상의 무늬와 음영 그려 넣기

의상의 무늬를 그리고 의상이나 액세서리의 질감을 생각하면서 음영을 넣는다.

사방이 네온사인 빛으로 둘러싸인 배경이므로, 옆이나 뒤에서 오는 빛도 표현해 준다.

8 배경을 그려 넣어 마무리하기

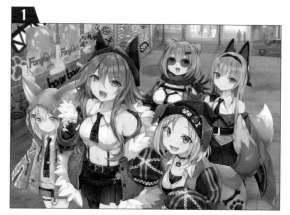

화이트, 그레이, 블랙만을 사용해 배경을 두껍게 칠한다. 컬러의 밸런스를 고려하지 않아도 되기에 어느 정도 손쉽게 정보를 그려 넣을 수 있다.

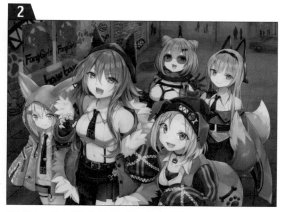

[합성 모드] 〉 [곱하기]를 적용한 레이어를 추가해 채색한다. 8 - 1 에서 이미 음영 작업을 했으므로 자연스럽게 컬러의 농담이 생겨 입체감을 낼 수 있다. 이를 '글레이징'이라고 한다.

> ### ! 글레이징
>
>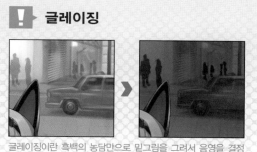
>
> 글레이징이란 흑백의 농담만으로 밑그림을 그려서 음영을 결정하고, 그 위에 컬러를 덧칠하며 그림을 완성하는 방법이다. 음영과 컬러의 밸런스를 별개로 생각할 수 있다는 장점이 있다. 이 화법은 '임파스토 기법'의 일종으로, 짧은 시간 안에 두껍게 칠한 것과 같은 무게감을 표현할 수 있다.

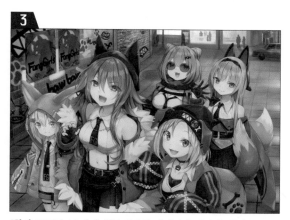

[합성 모드] 〉 [오버레이]를 적용한 레이어의 배경과 [합성 모드] 〉 [명암]을 적용한 레이어의 앞쪽에 밝기를 추가한다.

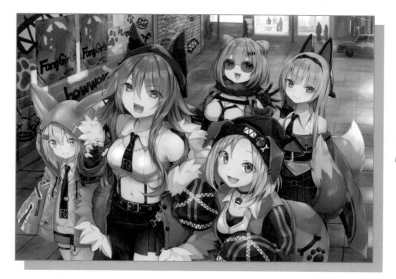

완성!

가로등, 네온사인을 떠올리게 하는 빛과 반사광을 전체적으로 추가한다. 마지막으로 늑대의 팔이나 각도, 벽에 그려진 낙서의 오타 등 신경이 쓰였던 부분을 수정해 완성한다.

Unit2 보석

Sweet Gems

Illustrator .suke

그룹 설정

'보석처럼 선명하게 빛을 내며 사람들에게 꿈과 희망을 주는 아이돌 그룹' 이라는 콘셉트이다. 화려한 조명과 3D CG 등의 최첨단 시스템을 이용한 격렬한 라이브 무대가 특징으로, 마치 사이버 공간에서 무대를 선보이는 듯한 느낌을 준다. 전자음을 사용한 일렉트릭 팝 사운드와 멤버들의 달콤한 목소리가 함께 이루는 하모니가 매력적인 그룹으로, 사이버펑크 계열의 의상으로 미래지향적인 느낌을 연출했다. 아이돌 오디션 프로그램에서 선택받은 네 명의 소녀들로 구성된 그룹이라는 설정이다.

26

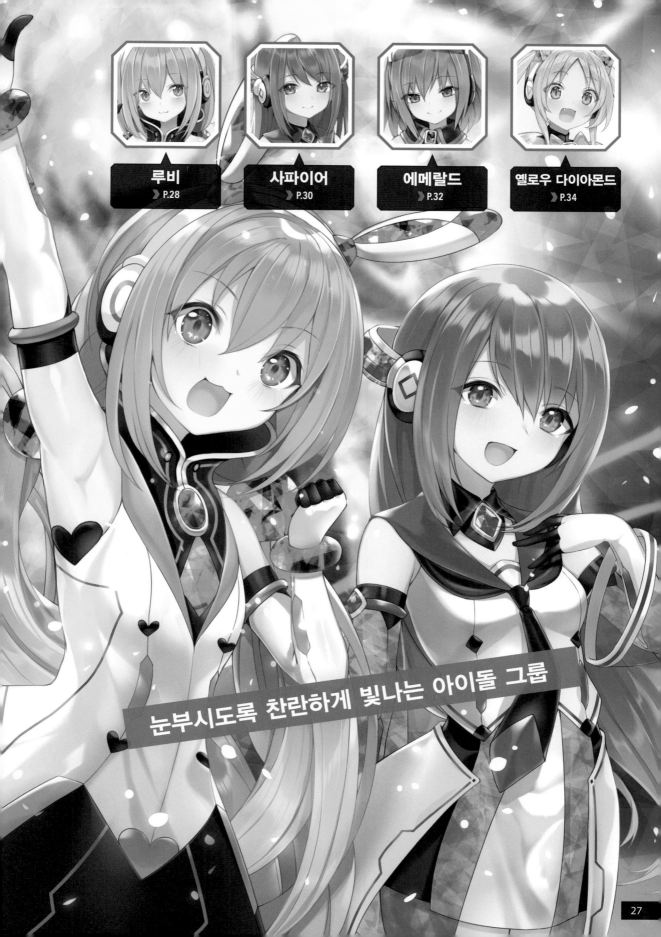

루비
▶ P.28

사파이어
▶ P.30

에메랄드
▶ P.32

옐로우 다이아몬드
▶ P.34

눈부시도록 찬란하게 빛나는 아이돌 그룹

Sweet Gems

카리스마 넘치는 그룹의 리더

루비

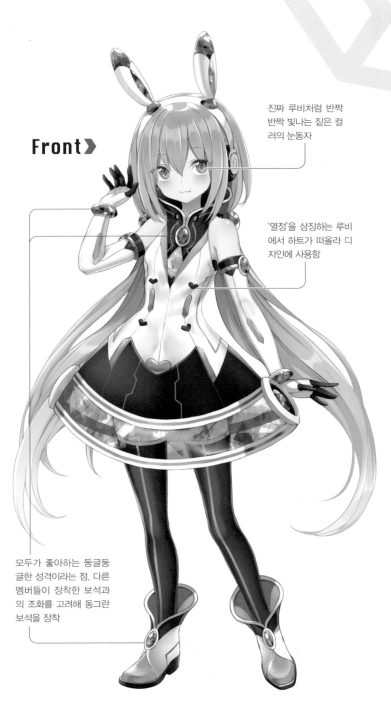

Front ▶

진짜 루비처럼 반짝
반짝 빛나는 짙은 컬
러의 눈동자

'열정'을 상징하는 루비
에서 하트가 떠올라 디
자인에 사용함

모두가 좋아하는 둥글둥
글한 성격이라는 점, 다른
멤버들이 장착한 보석과
의 조화를 고려해 동그란
보석을 장착

모티프 이미지

▶ '보석의 여왕'이라 불리는 레드 계열
의 보석으로, 한자로는 '홍옥(紅玉)'

▶ 모스 경도는 9로, 다이아몬드 다음으
로 단단한 보석

▶ 카리스마를 높여주는 돌

▶ 루비의 상징은 '열정', '인애'

캐릭터 설정

'보석의 여왕'이라고 불리기 때문에, 카리
스마가 넘치는 그룹의 리더로 설정했다.
타오르는 불꽃 같은 열정과 늘 멤버를
생각하는 마음을 가지고 있다. 사랑스러
움과 아름다움 또한 겸비하고 있다.

디자인 의도

루비는 레드 계열의 보석이므로 이를 메
인 컬러로 설정했다. 그리고 루비의 컬러
가 토끼의 붉은 눈과 비슷하기 때문에,
머리에 토끼 귀 장식을 착용하는 등 귀
여운 토끼의 모티프를 추가했다.

Profile

루카
Luca

생일	7월 4일
키	162cm
특기	자기 계발

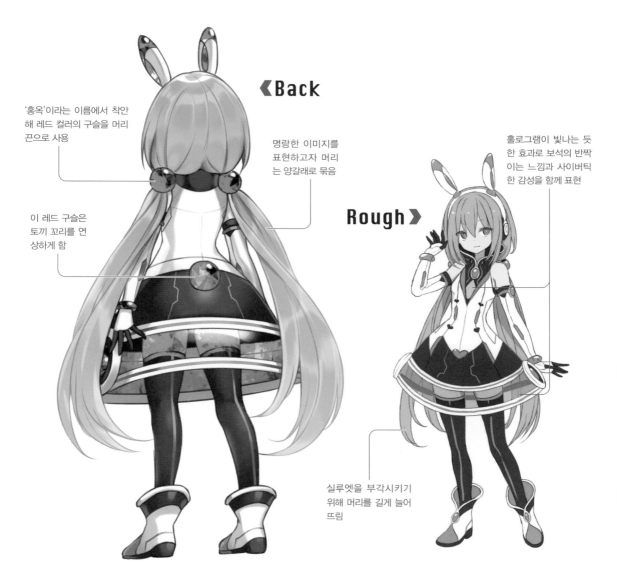

《Back

'홍옥'이라는 이름에서 착안해 레드 컬러의 구슬을 머리끈으로 사용

명랑한 이미지를 표현하고자 머리는 양갈래로 묶음

이 레드 구슬은 토끼 꼬리를 연상하게 함

홀로그램이 빛나는 듯한 효과로 보석의 반짝이는 느낌과 사이버틱한 감성을 함께 표현

Rough》

실루엣을 부각시키기 위해 머리를 길게 늘어뜨림

캐릭터를 살리는 표정과 움직임

레슨이 끝나도 성실하게 개인 연습에 몰두하는 모습

멤버의 모습을 보고 다음 무대는 대박이라고 큰소리치는 모습

게으름부리는 멤버에게 웃으며 압박을 주는 모습

Sweet Gems

냉정하게 그룹의 미래를 생각하는 브레인 멤버

사파이어

◀Front

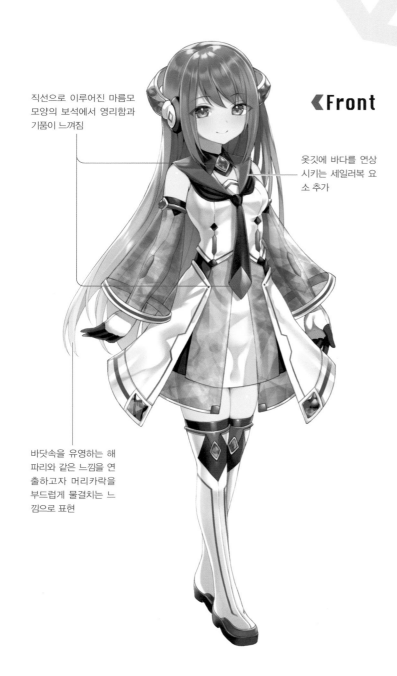

직선으로 이루어진 마름모 모양의 보석에서 영리함과 기품이 느껴짐

옷깃에 바다를 연상시키는 세일러복 요소 추가

바닷속을 유영하는 해파리와 같은 느낌을 연출하고자 머리카락을 부드럽게 물결치는 느낌으로 표현

모티프 디자인

▶ 블루 사파이어가 대표적
▶ 루비와 같은 '강옥(鋼玉)'의 한 종류로, 레드 이외의 보석은 모두 사파이어
▶ 기판의 재료로 사용됨
▶ 사파이어의 상징은 '덕망' '성실' '자애'

캐릭터 설정

조용히 반짝이는 깊고 푸르른 바다를 닮아 온화하고 청초한 캐릭터로 설정했다. 보석의 상징처럼 성실하고 자애로운 성격이지만, 그룹의 성공을 위해 누구보다 진지하게 고민한다는 설정이다.

디자인 의도

사파이어의 컬러인 딥 블루는 바다와 비슷해 전체적으로 바다를 연상시키는 요소를 활용했다. 바닷속을 우아하게 유영하는 해파리가 떠오르는 실루엣으로, 온화함과 기품을 표현했다.

Profile

아리아
Aria

생일	9월 20일
키	164cm
특기	스케줄 관리

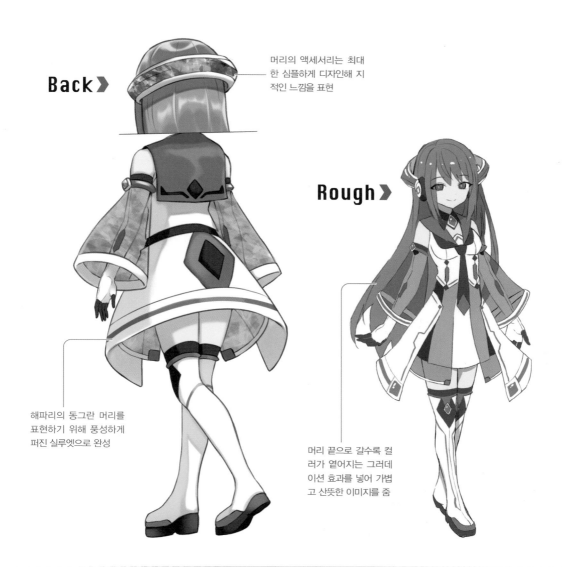

Back▶

머리의 액세서리는 최대한 심플하게 디자인해 지적인 느낌을 표현

Rough▶

해파리의 동그란 머리를 표현하기 위해 풍성하게 퍼진 실루엣으로 완성

머리 끝으로 갈수록 컬러가 옅어지는 그러데이션 효과를 넣어 가볍고 산뜻한 이미지를 줌

캐릭터를 살리는 표정과 움직임

스케줄을 확인하고 앞으로 팀에게 뭐가 필요할지 열심히 생각하는 모습

리더가 너무 열심히 한 나머지 무리하는 건 아닐까 걱정하는 표정

까부는 멤버를 보자 어이가 없으면서도 귀여워서 실소하는 모습

Sweet Gems

조금 유치하지만 그마저도 귀여운 멤버

에메랄드

에메랄드 원석을 본따 디자인한 고글 일체형 헤드폰을 머리에 쓰고 있음

◀Front

에메랄드 그린으로 빛나는 눈동자와 짧은 머리로 보석의 이미지와 어울리는 시원시원함을 표현

다른 멤버들과의 밸런스와 보이시한 분위기를 모두 살릴 수 있는 사각형으로 디자인

그룹에서 유일하게 숏팬츠로 코디해 장난기 많은 성격이 느껴지게 함

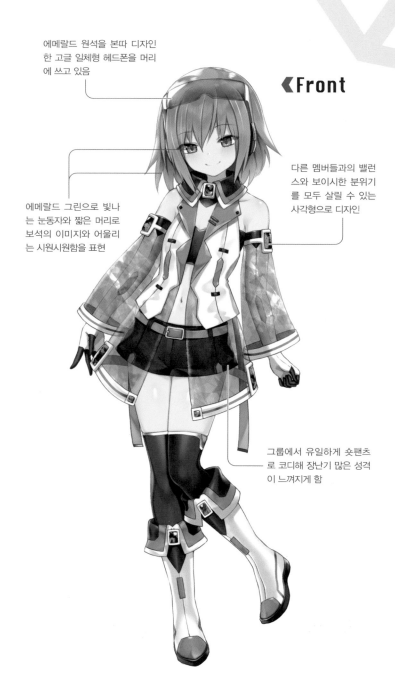

모티프 이미지

▶ 녹주석의 일종으로, 딥 그린 컬러의 보석. 한자로는 '취옥(翠玉)' 또는 '녹옥(綠玉)'
▶ 5월의 탄생석
▶ 장인의 눈물이라고 할 정도로 가공하기 까다로운 보석
▶ 에메랄드의 상징은 '행운', '희망', '안정'

캐릭터 설정

'어린이날'이 있는 5월의 탄생석으로, 신록의 싱그러움이 느껴지는 딥 그린 계열의 보석이다. 이에 따라 외모나 성격도 어린아이 같은 캐릭터로 설정했다. 에메랄드는 가공이 까다롭기 때문에, 자기 중심적이고 약간 버릇이 없다는 설정도 추가했다.

디자인 의도

메인 컬러는 5월의 신록을 생각나게 하는 아름다운 그린 컬러이다. 베스트와 숏팬츠를 이용해 보이시한 디자인으로 완성했다. 자기 중심적이고 버릇이 없는 아이 같은 성격이라는 설정이라 그룹 내에서 키가 제일 작다.

Profile

에리오
Erio

생일	5월 5일
키	155cm
특기	게임, 예술 분야 전반

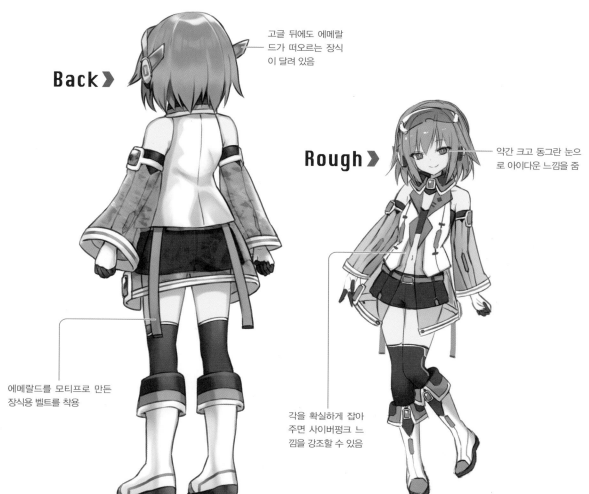

Back

고글 뒤에도 에메랄드가 떠오르는 장식이 달려 있음

Rough

약간 크고 동그란 눈으로 아이다운 느낌을 줌

에메랄드를 모티프로 만든 장식용 벨트를 착용

각을 확실하게 잡아주면 사이버펑크 느낌을 강조할 수 있음

캐릭터를 살리는 표정과 움직임

춤 실력을 칭찬받았을 때, 부모에게 칭찬받은 것처럼 우쭐해하는 표정

'대충 해도 되지, 뭐.' 자신의 실력만 믿고 연습을 게을리하는 모습

리더에게 레슨을 빼먹은 걸 들켜서 당황한 표정

Sweet Gems

지칠 줄 모르는 열정 가득한 분위기 메이커

옐로우 다이아몬드

앞머리 사이로 이마가 보이게
하고 덧니를 그렸으며, 눈동자
도 온전히 다 그려 넣어 발랄한
분위기를 전하고자 함

Front

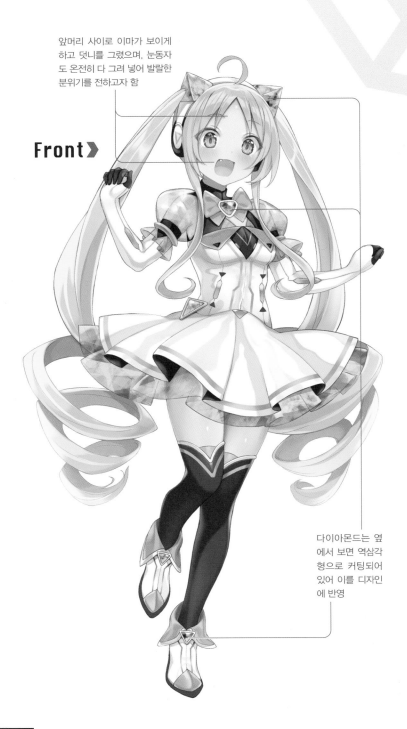

다이아몬드는 옆
에서 보면 역삼각
형으로 커팅되어
있어 이를 디자인
에 반영

모티프 이미지

▶ 옐로우 다이아몬드는 짙고 선명한 컬
러일수록 가치가 높음

▶ 모스 경도는 10으로, 천연 광물 중에
는 가장 단단한 물질

▶ 열전도율이 매우 높음

▶ 다이아몬드의 상징은 '영원한 사랑',
'인연'

캐릭터 설정

화려하게 반짝이는 옐로우 컬러의 이미
지를 반영해 긍정적이고 에너지 넘치는
밝은 캐릭터로 디자인했다. 경도와 열전
도율이 높기 때문에, 자신의 뜻을 확실하
게 표현할 줄 아는 뜨거운 심장의 소유
자로 묘사했다. '인연'을 소중히 여긴다는
설정도 추가했다.

디자인 의도

짙고 선명한 옐로우 컬러를 이용해 다이
아몬드의 화려함과 통통 튀는 분위기를
연출했다. 또한 멤버들 중 키가 가장 크
고 화려해 외모가 유달리 눈에 띈다.

Profile

스텔라
Stella

생일	4월 13일
키	166cm
특기	분위기 띄우기, SNS

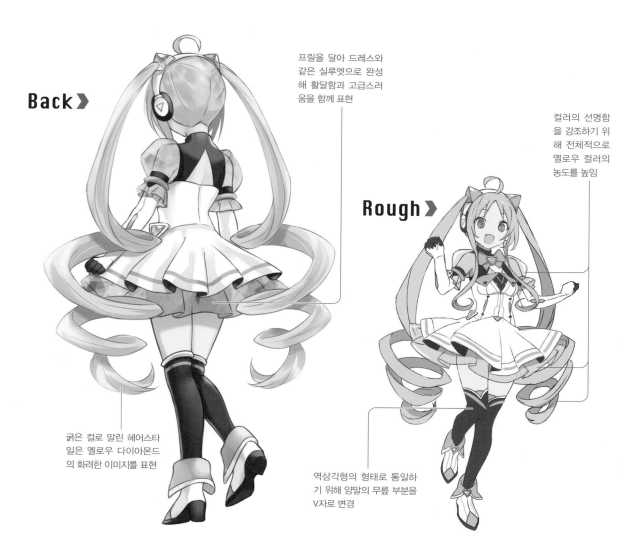

Back ❯

프릴을 달아 드레스와 같은 실루엣으로 완성해 활달함과 고급스러움을 함께 표현

Rough ❯

컬러의 선명함을 강조하기 위해 전체적으로 옐로우 컬러의 농도를 높임

굵은 컬로 말린 헤어스타일은 옐로우 다이아몬드의 화려한 이미지를 표현

역삼각형의 형태로 통일하기 위해 양말의 무릎 부분을 V자로 변경

캐릭터를 살리는 표정과 움직임

'오늘도 완벽해.' 자신의 외모에 자신감 뿜뿜 넘치는 표정

무대에 오르기 전 웃는 얼굴로 멤버의 긴장을 풀어주는 모습

대기실에서 떠드는 멤버들 사이에서 웃음을 터뜨리며 즐거워 하는 표정

일러스트 메이킹

Illustrator
.suke

작업환경
OS/Windows10
Software/
Paint tool SAI
Tablet/
Wacom Intuos Pro Small

보석 그룹의 비주얼 이미지 (➡ P.26) 는 반짝이는 보석의 텍스처와 배경의 빛 표현이 특징이다 . 여기서는 특히 두 가지 방법에 대해 설명한다 . 초벌 채색까지의 과정은 동물 그룹 (➡ P.10) 과 동일하다 .

 컬러 러프 만들기

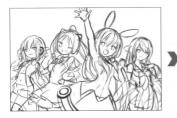 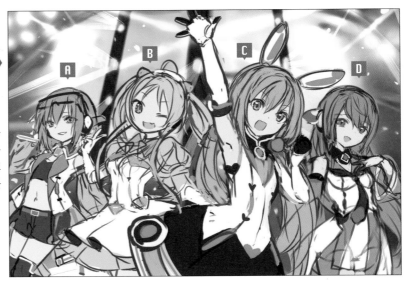

동물 그룹(➡P.22)과 마찬가지로 우선은 러프 스케치로 형태를 잡는다. 보석 그룹은 활기가 넘치기 때문에 움직임이 큰 포즈를 취한다. 러프 스케치에 맞게 채색한 뒤, 두껍게 덧칠하면서 형태를 정돈한다.

 선화 그리기

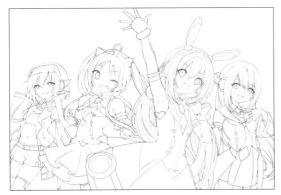

선화를 그린다. 이 그룹의 의상은 비닐처럼 빳빳한 소재로 되어 있기 때문에, 그 느낌이 전해지도록 가급적 쭉 뻗은 직선의 형태로 묘사한다.

③ **초벌 채색 하기**

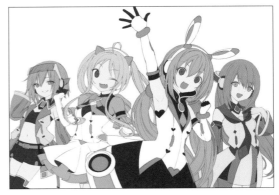

초벌 채색을 한다. A나 B의 소매처럼 투명한 부분은 [합성 모드] 〉 [곱하기]를 적용한 레이어에서 채색한다. 선화 전체의 컬러는 밝은 오렌지와 레드로 변경했다.

④ 빛의 표현을 살려 눈 채색하기

정보량이 많아지기 때문에 눈은 글레이징을 활용해 채색한다. 우선은 흑백으로 눈의 음영을 넣는다.

[합성 모드] > [오버레이]로 눈동자를 채색하고, 부족한 느낌이 드는 부분은 두껍게 칠한다.

흰자에 그림자를, 눈동자에 하이라이트를 넣었다. 눈동자에 [합성 모드] > [명암]을 적용하면 훨씬 선명해진다.

⑤ 피부 채색하기

동물 그룹(➡P.22)과 마찬가지로 조화롭게 그러데이션되는 컬러를 선택해 피부를 입체적으로 표현한다.

⑥ 윤기를 강조해 머리카락 채색하기

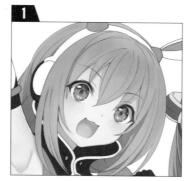

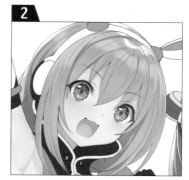

머리카락의 움직임과 볼륨을 생각하면서 짙은 컬러와 옅은 컬러를 번갈아 사용해 입체감을 표현하고, 서로 어우러지도록 [흐리게] 브러시를 사용한다.

하이라이트를 넣는다. ⑥-1에서 칠한 짙은 컬러 위에 넣으면 [대비]로 윤기를 확실하게 표현할 수 있다.

⑦ 입체적으로 의상 채색하기

우선 옅은 컬러로 대략적인 그림자를 넣은 다음, 짙은 컬러로 두껍게 덧칠하면서 주름이나 세부 그림자를 넣는다. 보석과 같이 컬러가 선명한 부분은 나중에 칠하는데, 이러한 부분을 강조하기 위해 블랙으로 칠한 부분은 광택을 죽인 매트한 질감으로 표현했다.

⑧ 텍스처를 만들어 보석 채색하기

글레이징 기법을 사용한다. 보석 느낌의 텍스처를 흑백으로 만들어 보석 부분에 적용한다.

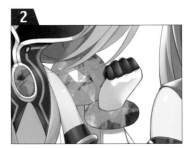

[합성 모드] 〉 [오버레이]를 적용한 레이어에서 컬러를 얹고, 텍스처와 통합해 [명암]을 적용한다.

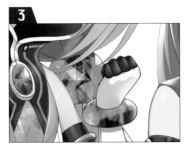

보석의 커팅 모양과 광원의 위치를 생각하면서 화이트 컬러로 강한 하이라이트를 넣는다.

❗ 보석의 텍스처 표현

1

먼저 [선택]으로 단색의 사각형을 만든다.

2

1 에서 만든 도형을 변형시킨다. 자신이 좋아하는 모양으로 변형시키면 된다.

3

[합성 모드] 〉 [곱하기]를 적용하고 불투명도를 변경하면서 **2** 를 겹치게 놓는다.

4

똑같은 도형만이 아니라 크기와 모양을 변형해 배치하면 훨씬 좋다.

5

복사&붙여넣기로 화면이 가득 차게 붙여 넣으면 텍스처가 완성된다.

6

신규 레이어를 만들어 보석의 일러스트를 채색한다.

7

5 를 채색한 뒤, 레이어를 통합해 [합성 모드] 〉 [오버레이]를 적용한다.

8

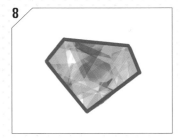

6 에 [합성 모드] 〉 [명암]을 적용한 **7** 을 클리핑한다.

9

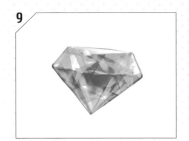

하이라이트와 그림자를 추가하고 형태를 다듬어서 완성한다.

⑨ 입체적으로 피부 채색하기

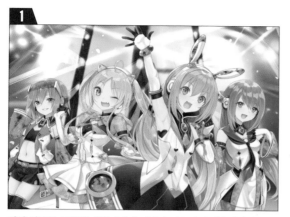

컬러 러프로 그렸던 배경이지만 컬러가 깔끔하게 어우러졌기 때문에 그대로 사용했다. 완성된 캐릭터 일러스트를 배경 위에 얹는다.

파인_플랫

일반 원형

전광판에 나올 캐릭터를 복사하고, [흐리게] 효과를 준다. SAI는 [흐리게] 브러시 설정을 [일반 원형]에서 [파인_플랫]으로 변경하면 대략적인 형태를 확인할 수 있다.

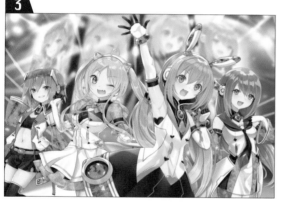

배경 전체에 [흐리게] 효과를 주고 ⑨-❷에서 만든 전광판용 소재를 변형해 입체감을 주면서 적용한다.

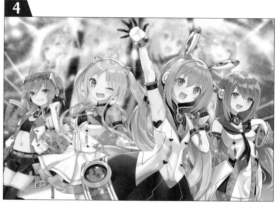

[합성 모드] 〉 [오버레이]를 적용한 레이어에서 보석 텍스처를 붙이고 배경 전체에 효과를 줬다.

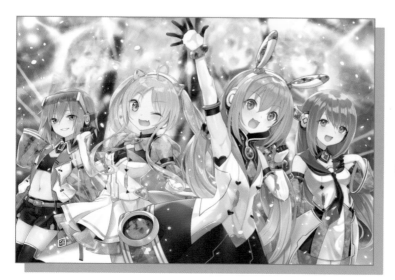

완성!

배경과 괴리감이 느껴지지 않도록 빛의 위치를 생각하면서 캐릭터에 빛과 그림자를 추가한다. 마무리로 한층 더 화려하게 보이도록 반짝이는 빛 효과를 추가하면 완성이다.

비주얼 이미지의 완성까지

Illustrator /.suke

Unit 1 동물

그리기 전 키워드를 떠올려 보자

『 스트리트 컬처 』

뒷골목을 배회하는 동물의 이미지와 그룹의 방향성을 동시에 표현한다.

『 무리 』

대표적인 갯과 동물인 늑대는 무리를 지어 행동하는 습성이 있어, 늑대를 리더로 설정한다.

『 네온사인 』

언더그라운드 분위기를 내려면 밝은 가로등 빛은 피하는 것이 좋다.

『 밤 』

일부 갯과 동물이 가진 야행성의 특성과 먹잇감을 찾아 밤거리를 배회하는 모습을 표현한다.

비주얼 이미지로 완성

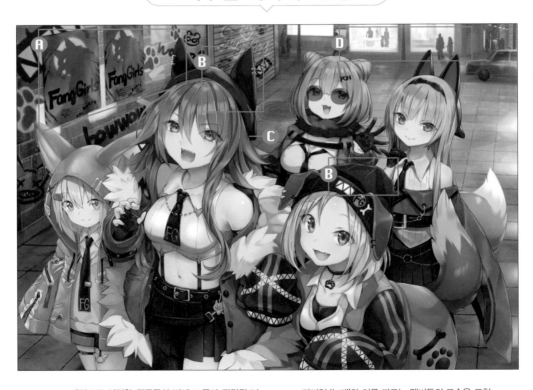

Ⓐ 배경으로 설정한 뒷골목의 벽에 그룹과 관련된 낙서와 포스터를 그려 넣었다.

Ⓒ 리더인 '늑대'와 이를 따르는 멤버들의 모습을 표현했다.

Ⓑ 앞쪽에 옅은 핑크 컬러의 네온사인 빛을 그려 넣어 어두운 느낌을 강조했다.

Ⓓ 어두운 배경과 실내에 불이 켜져 있는 모습으로 밤의 이미지를 표현했다.

유기물인 동물과 무기물인 보석을 대비시켜 전혀 다른 느낌의 그룹을 표현하고자 했다. 따라서 비주얼 이미지 또한 동물 그룹은 쿨함을 바탕으로 정적이고 어두운 느낌, 보석 그룹은 활발함을 바탕으로 동적이고 밝은 느낌으로 대비시켰다.

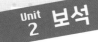

그리기 전 키워드를 떠올려 보자

『 사이버펑크 』

무기물인 보석의 광택, 투명함, 선명한 컬러가 사이버펑크 분위기를 만들어낸다.

『 생동감 』

그룹의 활기찬 분위기와 누구보다도 밝게 빛나겠다는 방향성을 표현한다.

『 광채 』

보석 자체의 광채와 고급스러움을 표현하기 위해 화려하게 표현한다.

『 라이브 무대 』

보석의 선명한 컬러가 느껴지는 현란한 라이브 무대를 선보인다는 설정이다.

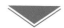

비주얼 이미지로 완성

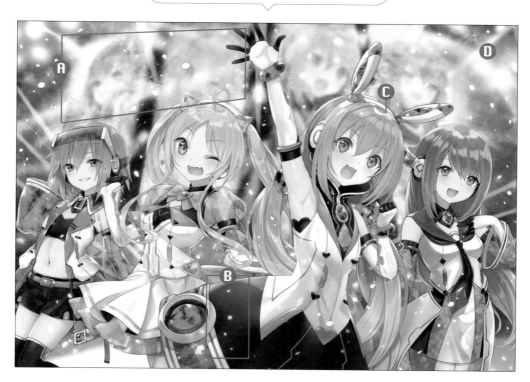

Ⓐ 배경에 멤버들의 얼굴이 비춰지는 전광판과 같은 전자기기를 그려 넣었다.

Ⓑ 화면 곳곳에 그려 넣은 글로우와 배경의 보석 텍스처로 눈부신 느낌을 표현했다.

Ⓒ 힘찬 포즈를 취하는 '루비'를 필두로, 멤버들도 각자의 개성이 드러나는 포즈를 취했다.

Ⓓ 각 멤버의 테마 컬러에 맞는 조명이나 레이저를 이용해 라이브 무대를 표현했다.

SKY BLUE CANVAS

4인 4색의 개성이 만들어 낸
컬러풀한 아이돌 그룹

Illustrator Lyon

그룹 설정

'각양각색의 매력으로, 구름이 흘러가듯 모두에게 다가가는 아이돌 그룹'이라는 콘셉트이다. 밝고 활기찬 성격의 '맑음', 조용하고 소극적인 '비', 냉정하지만 지적인 분위기의 '눈', 날카로운 분위기의 '번개'. 이러한 멤버들의 각기 다른 성격이 많은 이들에게 매력으로 다가온다는 설정이다. 센터에 서는 멤버에 따라 곡의 분위기가 180도 달라져 다양한 느낌의 곡을 소화할 수 있는 그룹이다. 무대에서 비나 인공 눈을 뿌리기도 하고, 맑은 하늘과 번개를 표현한 특수 효과를 선보이기도 한다.

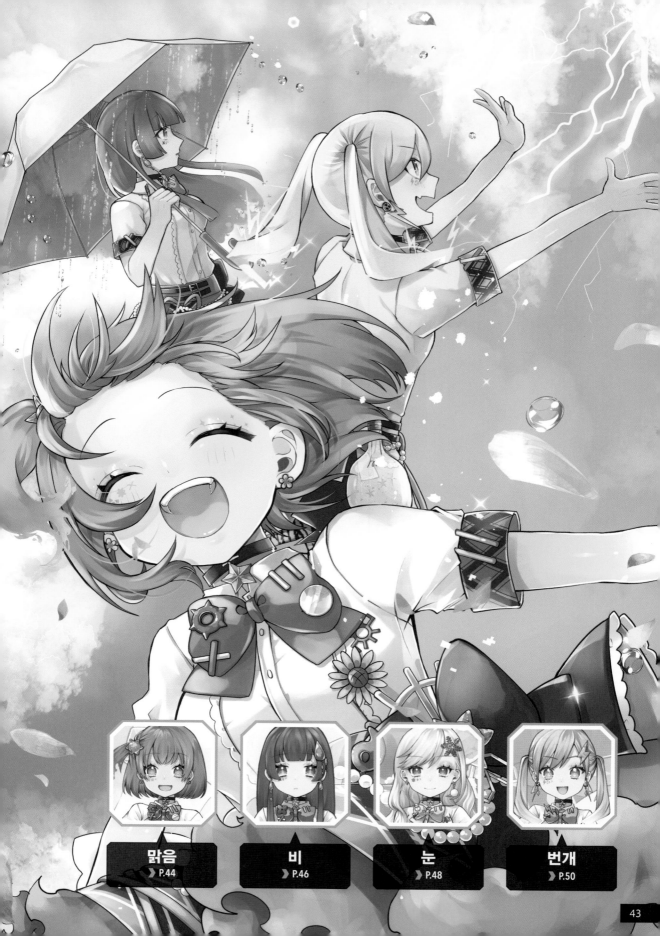

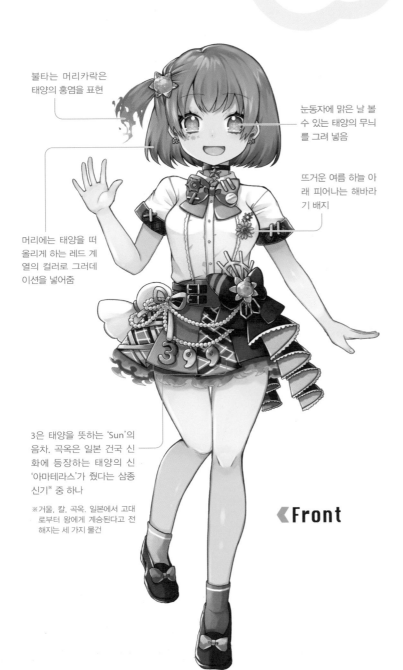

밝고 활기찬 성격의 분위기 메이커

SKY
BLUE CANVAS

맑음

모티프 이미지

▶ 구름 한 점 없는 맑은 날씨
▶ 햇빛 때문에 기온이 따뜻함
▶ 일본 신화에 '맑음'을 상징하는 태양의 신이 등장

캐릭터 설정

'밝다', '기분이 좋아지다', '건강하다'와 같은 이미지에서 연상되는 쾌활한 성격의 분위기 메이커이다. 누군가의 힘이 되어 주고 싶다는 생각에 아이돌이 되었다. 같은 이유로 학교의 치어리더부에서도 활동 중인 캐릭터로 설정했다.

디자인 의도

치어리더부 소속이며, 햇빛이 강한 날에는 피부가 잘 탈 수도 있다고 생각해 다른 멤버들보다 피부색을 조금 어둡게 설정했다. 메인 컬러는 태양을 떠올리게 하는 레드 계열이다. 태양의 홍염을 표현하는 액세서리를 그려 넣어 강렬한 이미지를 표현했다.

불타는 머리카락은 태양의 홍염을 표현

눈동자에 맑은 날 볼 수 있는 태양의 무늬를 그려 넣음

뜨거운 여름 하늘 아래 피어나는 해바라기 배지

머리에는 태양을 떠올리게 하는 레드 계열의 컬러로 그러데이션을 넣어줌

3은 태양을 뜻하는 'Sun'의 음차. 곡옥은 일본 건국 신화에 등장하는 태양의 신 '아마테라스'가 줬다는 삼종 신기※ 중 하나

※거울, 칼, 곡옥. 일본에서 고대로부터 왕에게 계승된다고 전해지는 세 가지 물건

《Front

Profile

가요 하루
Haru Kayo

생일	3월 20일
키	157cm
특기	응원

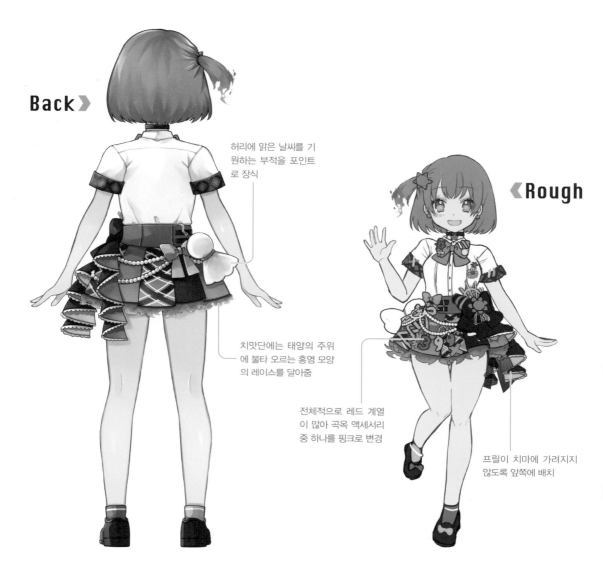

Back ❯

허리에 맑은 날씨를 기원하는 부적을 포인트로 장식

치맛단에는 태양의 주위에 불타 오르는 홍염 모양의 레이스를 달아줌

❮ Rough

전체적으로 레드 계열이 많아 곡옥 액세서리 중 하나를 핑크로 변경

프릴이 치마에 가려지지 않도록 앞쪽에 배치

Unit
3
날
씨

캐릭터를 살리는 표정과 움직임

특유의 상큼한 미소로 팬에게 힘을 북돋아 주는 모습

실수를 저질러 의기소침해진 마음을 감추고 억지로 미소를 지어 보이는 모습

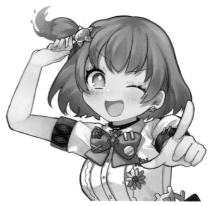

다음 무대를 위해 누구보다 열심히 레슨에 임하는 모습

소극적이고 겁도 많지만 매력적인 목소리의 멤버

SKY BLUE CANVAS

비

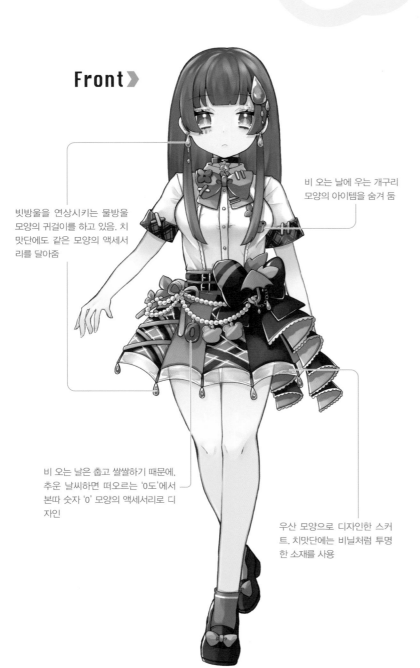

Front

빗방울을 연상시키는 물방울 모양의 귀걸이를 하고 있음. 치맛단에도 같은 모양의 액세서리를 달아줌

비 오는 날에 우는 개구리 모양의 아이템을 숨겨 둠

비 오는 날은 춥고 쌀쌀하기 때문에, 추운 날씨하면 떠오르는 '0도'에서 본따 숫자 '0' 모양의 액세서리로 디자인

우산 모양으로 디자인한 스커트. 치맛단에는 비닐처럼 투명한 소재를 사용

모티프 이미지

▶ 비가 내리는 날씨
▶ 우산은 필수 아이템
▶ 비가 많이 오는 날에는 기분이 가라앉기 마련
▶ 비는 땅을 적시고, 초목을 자라게 하는 중요한 역할을 함

캐릭터 설정

비가 오는 날의 어두컴컴하고 축축한 느낌을 바탕으로, 소극적이고 겁이 많으며 걱정도 많은 성격으로 설정했다. 원예부 소속이며 식물에게 물을 주는 것을 좋아한다. 가끔은 식물에게 말을 걸 때도 있다. 빗소리를 들으면 마음이 차분해지기에, '힐링 보이스'라는 별명이 있다.

디자인 의도

메인 컬러는 비와 물을 연상시키는 블루 계열로 설정했다. 스커트를 우산 모양으로 디자인하는 등, 비와 관련된 요소를 적극적으로 사용했다. 통일감을 주기 위해 전체적으로 빗방울 모양의 액세서리를 착용했다.

Profile

시즈우치 아메
Ame Shizuuchi

생일	6월 11일
키	155cm
특기	노래, 원예

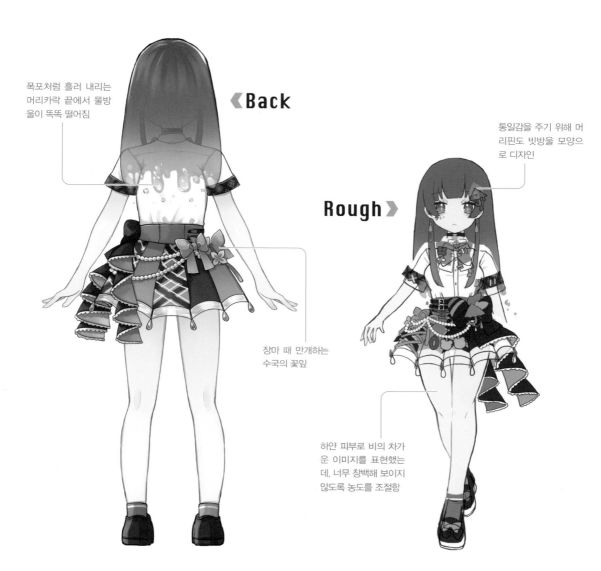

폭포처럼 흘러 내리는
머리카락 끝에서 물방
울이 똑똑 떨어짐

《Back

통일감을 주기 위해 머
리핀도 빗방울 모양으
로 디자인

Rough》

장마 때 만개하는
수국의 꽃잎

하얀 피부로 비의 차가
운 이미지를 표현했는
데, 너무 창백해 보이지
않도록 농도를 조절함

Unit
3
날
씨

캐릭터를 살리는 표정과 움직임

힘든 일이 겹쳐 한창 우울할 때의 표정

식물에 물을 주거나 말을 거는 시간에 가
장 행복해 하는 모습

평소와는 달리 무대 위에서 팬들의 마음
을 사로잡는 쿨한 모습

SKY
BLUE CANVAS

언제나 평정심을 잃지 않는 브레인 멤버

눈

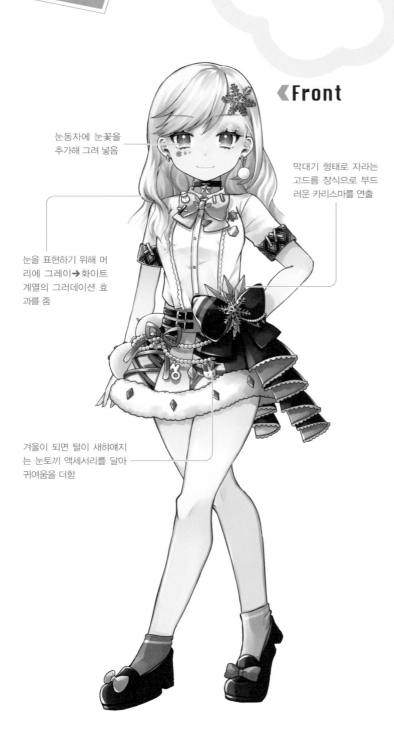

◀Front

눈동자에 눈꽃을
추가해 그려 넣음

막대기 형태로 자라는
고드름 장식으로 부드
러운 카리스마를 연출

눈을 표현하기 위해 머
리에 그레이➔화이트
계열의 그러데이션 효
과를 줌

겨울이 되면 털이 새하얘지
는 눈토끼 액세서리를 달아
귀여움을 더함

모티프 이미지

▶ 하늘에서 눈꽃이 내리는 날씨
▶ 눈이 내리면 온 세상이 하얗고 조용
해짐
▶ 흐릿한 잿빛 하늘
▶ 매우 차갑고 열에 약함

캐릭터 설정

소리 없이 내리는 눈을 떠올리며, 냉정하
고 침착한 성격으로 설정했다. 감정에 쉽
게 휘둘리지 않는 그룹의 브레인 멤버이
다. 피겨 스케이팅부에서 활동 중이며 어
렸을 때는 발레를 한 적도 있다.

디자인 의도

메인 컬러는 눈하면 떠오르는 화이트 컬
러이다. 하지만 화이트 컬러만 사용하면
밋밋하기 때문에 퍼플과 그레이를 더했
다. 눈사람, 눈꽃 등 눈을 연상시키는 액
세서리를 머리와 의상에 착용했다.

Profile

도자키 기요
Kiyo Touzaki

생일	2월 26일
키	163cm
특기	스케이트, 발레

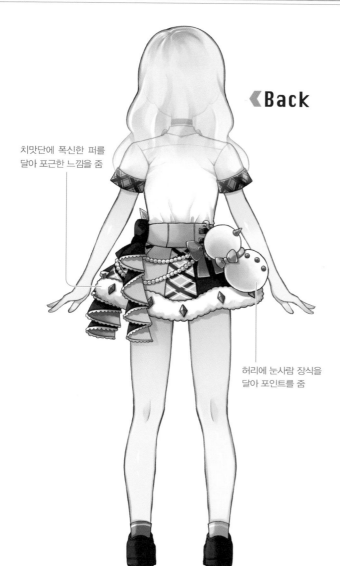

《Back

치맛단에 폭신한 퍼를
달아 포근한 느낌을 줌

Rough 》

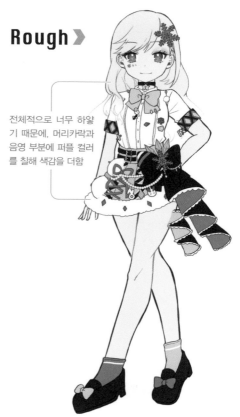

전체적으로 너무 하얗
기 때문에, 머리카락과
음영 부분에 퍼플 컬러
를 칠해 색감을 더함

허리에 눈사람 장식을
달아 포인트를 줌

캐릭터를 살리는 표정과 움직임

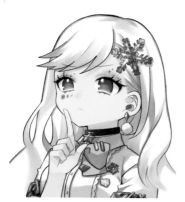

그룹의 브레인으로서 무대의 연출이나
세트리스트에 대해 진지하게 고민하는
모습

평소에는 냉정하지만, 갑자기 고백을 받
았을 때 볼 수 있는 당황한 표정

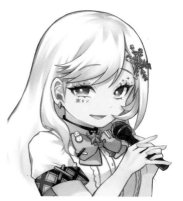

발라드 곡을 부르다 눈이 마주친 팬을 지
그시 바라보는 모습

SKY
BLUE CANVAS

누구보다 빠른 '스피드 최강자'

번개

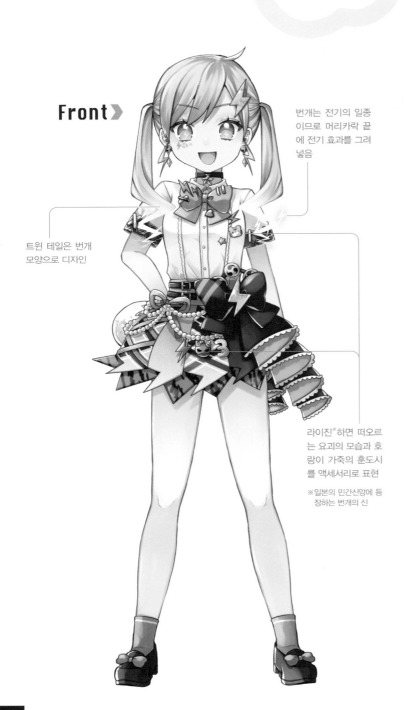

Front ▶

번개는 전기의 일종
이므로 머리카락 끝
에 전기 효과를 그려
넣음

트윈 테일은 번개
모양으로 디자인

라이진※하면 떠오르
는 요괴의 모습과 호
랑이 가죽의 훈도시
를 액세서리로 표현

※일본의 민간신앙에 등
장하는 번개의 신

모티프 이미지

▶ 구름과 구름, 구름과 대지 사이에서
공중 전기의 방전이 일어나 번쩍이는
불꽃

▶ 빛의 속도는 약 30만km/h(1초 당 지
구를 7바퀴 반 주파)

▶ 번개의 신 라이진은 요괴처럼 생겼
고, 소와 호랑이 가죽으로 된 훈도시
를 입고 있음

캐릭터 설정

'전광석화' 라는 말처럼 무슨 일이든 망설이
지 않고 결단을 내리는 직선적인 성격으로
설정했다. 운동 신경이 좋아 육상부 소속이
다. 안무의 완급 조절이 뛰어나 그룹을 대
표하는 춤꾼이다. 먹는 것을 좋아하지만 몸
을 많이 움직여서 살이 찔 틈이 없다.

디자인 의도

메인 컬러는 번개의 섬광을 연상시키는
옐로우이다. 운동을 좋아해 자주 움직이
기 때문에, 다리도 길고 늘씬한 느낌의
체형으로 디자인했다. 머리와 의상에 착
용하는 액세서리는 라이진의 태고와 번
개 마크처럼 번개를 연상하게 했다.

Profile

나루카미 아즈마
Azuma Narukami

생일	6월 26일
키	160cm
특기	춤, 달리기

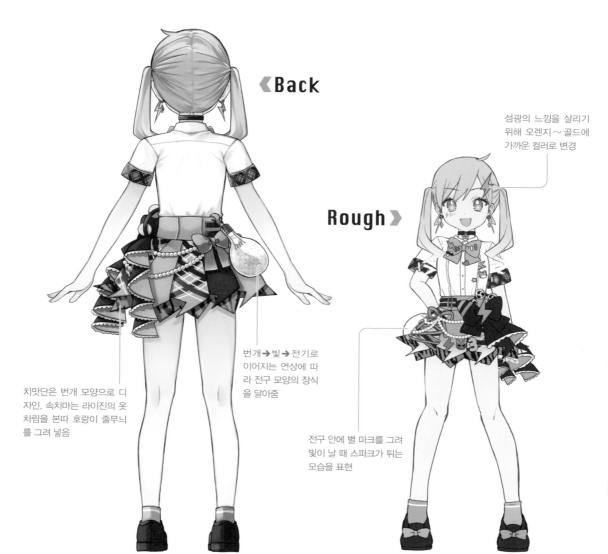

≪Back

섬광의 느낌을 살리기 위해 오렌지 ~ 골드에 가까운 컬러로 변경

Rough≫

번개➜빛➜전기로 이어지는 연상에 따라 전구 모양의 장식을 달아줌

전구 안에 별 마크를 그려 빛이 날 때 스파크가 튀는 모습을 표현

치맛단은 번개 모양으로 디자인. 속치마는 라이진의 옷차림을 본따 호랑이 줄무늬를 그려 넣음

캐릭터를 살리는 표정과 움직임

즐기며 몸을 움직인다는 느낌이 들 만큼 환한 미소를 짓는 모습

멤버에 관한 험담을 듣고 자기 일처럼 화내는 모습

몰래 빵을 먹다 들켜 깜짝 놀란 모습

일러스트 메이킹

날씨 그룹의 비주얼 이미지(➡ P.42)는 각 캐릭터에 맞는 효과, 메이크업, 하이라이트 컬러 표현 등이 포인트이다. 물방울이나 꽃과 같은 소재를 적절히 사용해 생동감이 느껴지는 일러스트로 마무리했다.

Illustrator
Lyon
작업환경
OS/Windows10
Software/
CLIP STUDIO PAINT PRO
Tablet/
WAcom Intuos Pro

① 구도를 정하기 위해 러프 스케치 그리기

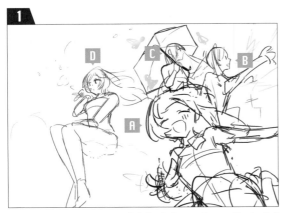

러프 스케치로 전체 구도를 정한다. 날씨 그룹이므로 하늘을 배경으로 곳곳에 캐릭터에 관한 효과를 그려 넣는다.

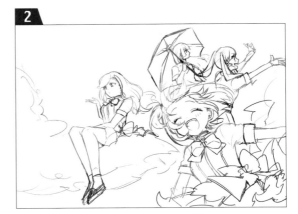

옷의 패턴이나 머리카락을 세세히 그린다. **D**가 타고 있는 구름의 모양, **B**의 포즈 등을 변경하면서 전체적인 밸런스를 다듬는다.

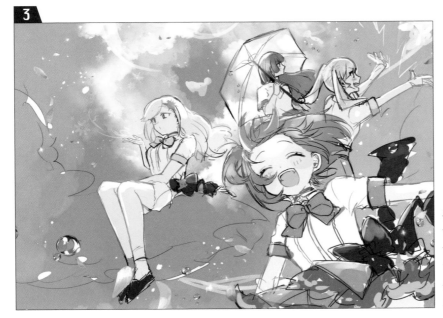

완성될 일러스트의 느낌을 생각하면서 러프 스케치를 채색한다. 이 단계에서 하이라이트와 그림자를 넣을 위치를 정한다. 그리고 물방울이나 꽃을 추가해 바람이 부는 느낌을 묘사하기로 한다.

② 완성 이미지를 떠올리며 선화 그리기

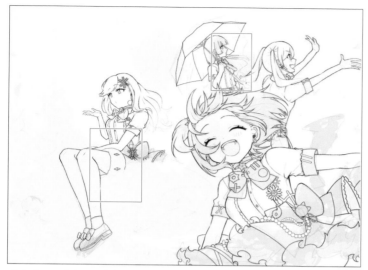

최종적으로 하얀 구름에 가려지는 부분이다. 구름 너머로 블랙 컬러의 선이 보이면 집중이 흐트러질 수도 있기 때문에 그리지 않는다.

선화의 컬러가 블랙이면 튀어 보일 수 있으므로, 캐릭터의 귀와 효과를 넣을 예정인 머리카락 등은 다른 컬러로 변경한다.

컬러 러프를 바탕으로 선의 강약을 조절하면서 선화를 그린다. 여기서는 단순히 선화를 그리는 게 아니라, 선화를 바탕으로 일러스트의 완성도를 높이기 위해 여러 가지 방법을 연구하고 효과를 적용해 본다.

③ 컬러를 배치하고 디테일 그려 넣기

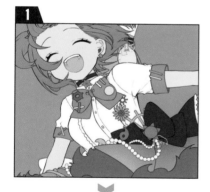

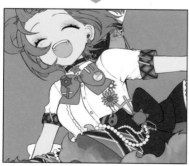

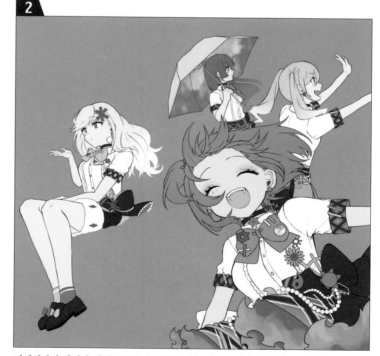

초벌 채색을 한 뒤, 옷의 패턴 등 디테일을 그려 넣는다. 주선이 있으면 초벌 채색을 하고, 주선이 없으면 나중에 채색한다.

디테일까지 완성한 전체 그림이다. 배경이 하늘이므로 선화 없이 블루 컬러만 사용해 초벌 채색을 한다. 배경에 건물과 같은 인공물이 있다면 이 단계에서 배경의 초벌 채색을 한 뒤 디테일을 그려 넣는다.

메이크업 순서

1

아이 홀

아이 홀에 옅은 오렌지 컬러의 아이섀도를
칠하는 것으로 눈화장을 시작한다. 주변을
문지르며 컬러를 흐리게 한다.

2

짙은 오렌지 컬러로 눈 가장자리에 아이라
인을 그려 눈의 윤곽을 강조한다. 눈머리에
서 눈꼬리까지 두껍게 그리면 입체감이 느
껴진다.

3

마무리로 크기가 다른 마름모를 그려 넣으
면 반짝이 같은 효과를 줄 수 있다. 별이나
하트 모양으로 그려도 귀여워 보인다.

④ 그림자와 하이라이트를 넣어 입체감 표현하기

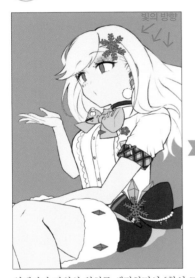

빛의 방향

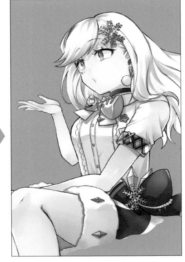

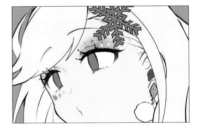

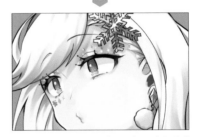

입체감과 광원의 위치를 생각하면서 [합성 모드] 〉 [곱하기]를 적용한 레이어에서 그림자
를, [합성 모드] 〉 [더하기]를 적용한 레이어에서 하이라이트를 그려 넣어 입체감을 나타
낸다. 광원이 되는 태양은 캐릭터의 머리 뒤에 있다.

여기서 눈매를 그린다. 눈꺼풀 가운데에
하이라이트를 넣어 화사하게 표현한다.

하이라이트 컬러

이번 일러스트에서는 햇빛을
표현하기 위해 화이트 이외에
옐로우, 오렌지와 같은 난색 계
열의 컬러로 하이라이트를 그
려 넣었다.

⑤ 원근감을 나타내며 배경 그려 넣기

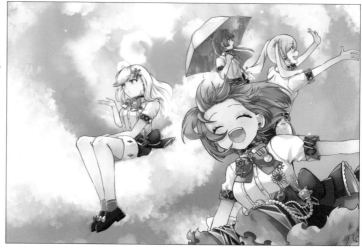

Ⓐ가 있는 아래에서 태양쪽으로 빠져나가는 느낌으로 완성하기 위해 태양을 중심으로 소용돌이치듯 구름을 그려 넣었다. 태양 주위의 하늘은 옅지만, 태양에서 멀어질수록 하늘을 짙게 채색함으로써 원근감을 강조한다.

⑥ 효과 추가와 마무리

Ⓐ의 머리에 불꽃 효과를 추가한다. 그러데이션을 넣어 불꽃과 머리의 경계선을 없앤다.

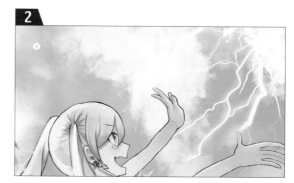

Ⓑ의 손에서 번개가 나온 것처럼 보이도록 펼친 손 끝에 번개를 그려 넣는다.

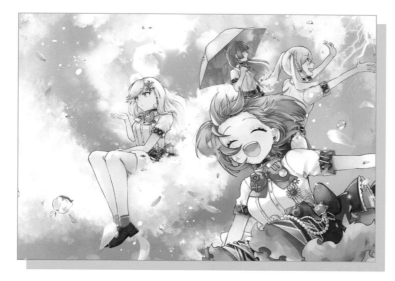

완성!

원근감을 강조해 훨씬 다이나믹하게 표현되도록 앞부분을 조금 어둡게 하고, 일러스트의 전체적인 음영을 조정한다. 또한 컬러 러프때 정한 이미지대로 완성하고자 꽃과 물방울을 그려 넣어 마무리한다.

Aquarium Venus

Illustrator
Lyon

그룹 설정

'해양 동물의 다양한 매력을 멤버들과 함께 즐기면서 배우자'가 콘셉트인 아이돌 그룹이다. 수족관의 사육사를 양성하는 전문학교가 만든 스쿨 아이돌이라는 설정으로, 초·중·고등 부에서 두 명씩 선발되었다. 키도 나이도 각자 다른 멤버로 구성되어 있다. 학교 공식 행사 에 출연하기도 해서 해군 군복을 모티프로 한 새하얀 정복 스타일의 의상을 입는다. 수족 관에서 공연을 할 때는 돌고래에 올라 타거나 펭귄을 껴안으며 멤버들과 함께 즐기고 교감 할 수 있는 무대를 선보인다.

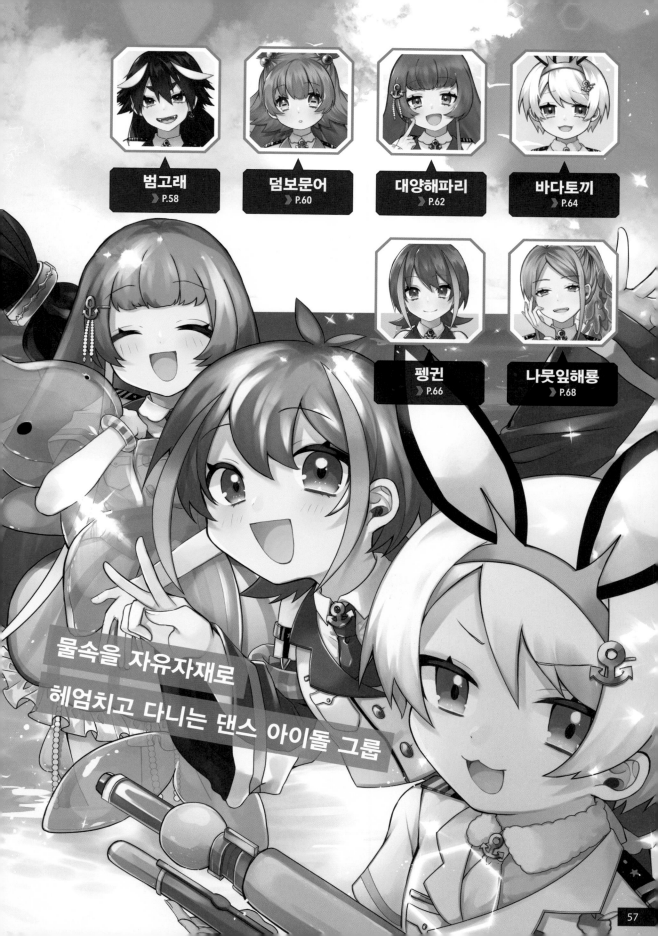

물속을 자유자재로
헤엄치고 다니는 댄스 아이돌 그룹

Aquarium VeNus

그룹을 이끄는 총명한 리더

범고래

Front ▶

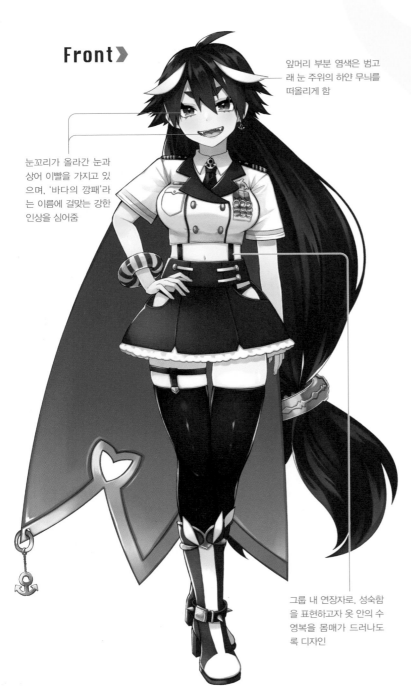

앞머리 부분 염색은 범고래 눈 주위의 하얀 무늬를 떠올리게 함

눈꼬리가 올라간 눈과 상어 이빨을 가지고 있으며, '바다의 깡패'라는 이름에 걸맞는 강한 인상을 심어줌

그룹 내 연장자로, 성숙함을 표현하고자 옷 안의 수영복을 몸매가 드러나도록 디자인

모티프 이미지

▶ 별명은 '바다의 깡패'

▶ 60~70km/h로 헤엄칠 수 있는데, 이는 해양 포유류 중 가장 빠른 속도

▶ 평소 무리 생활을 하고, 사교성과 지능 지수가 매우 높은 동물

▶ 몸 길이는 약 5~8m

캐릭터 설정

범고래는 사교성과 지능이 뛰어난 동물이라, 개성있는 멤버들을 통솔하는 리더 포지션으로 잡았다. 또한 헤엄치는 속도가 빠르다는 점에서 착안해, 운동 신경이 월등히 좋고 춤도 잘 추는 캐릭터로 설정했다.

디자인 의도

몸집이 큰 범고래답게 그룹 내에서 가장 키가 크다. 눈꼬리가 올라간 눈과 상어 이빨을 통해 '바다의 깡패'라는 별명에서 느껴지는 난폭함을 표현했다. 춤을 잘 춘다는 설정이기 때문에 배꼽이 보이는 미니스커트와 같은 가벼운 의상으로 디자인했다.

Profile

루카
Ruka

생일	8월 13일
키	175cm
특기	수영, 춤

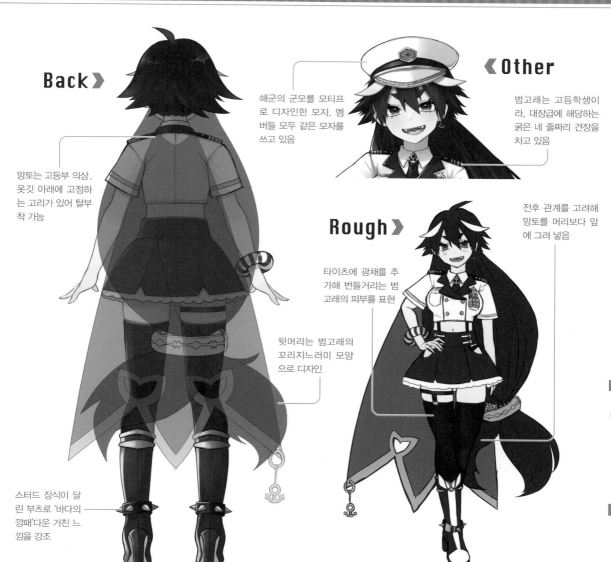

Back >

망토는 고등부 의상. 옷깃 아래에 고정하는 고리가 있어 탈부착 가능

해군의 군모를 모티프로 디자인한 모자. 멤버들 모두 같은 모자를 쓰고 있음

< Other

범고래는 고등학생이라, 대장급에 해당하는 굵은 네 줄짜리 견장을 차고 있음

Rough >

전후 관계를 고려해 망토를 머리보다 앞에 그려 넣음

타이츠에 광채를 추가해 번들거리는 범고래의 피부를 표현

뒷머리는 범고래의 꼬리지느러미 모양으로 디자인

스터드 장식이 달린 부츠로 '바다의 깡패'다운 거친 느낌을 강조

Unit
4
수족관

캐릭터를 살리는 표정과 움직임

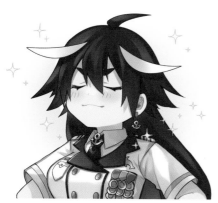

멤버가 칭찬을 듣는 걸 보며 자기 일처럼 뿌듯해 하는 표정

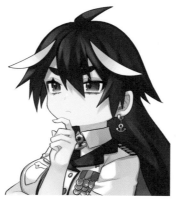

다른 그룹의 무대를 보며 분석하는 진지한 모습

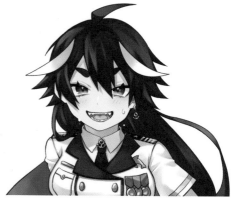

남녀 모두를 매혹시키는 라이브 무대에서의 멋진 표정

4차원의 매력을 지닌 '심해의 아이돌'

덤보문어

캐릭터의 눈동자에 가로로 긴 덤보문어의 동공을 반영

덤보문어의 머리에 달려 있는 귀처럼 생긴 지느러미를 캐릭터의 머리를 짧게 묶어서 표현

‹Front

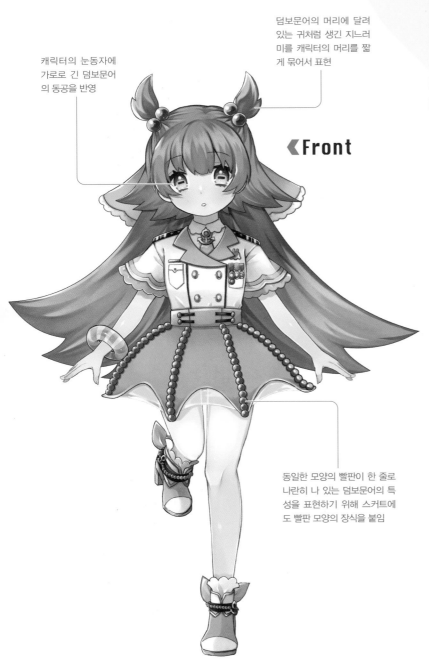

동일한 모양의 빨판이 한 줄로 나란히 나 있는 덤보문어의 특성을 표현하기 위해 스커트에도 빨판 모양의 장식을 붙임

모티프 디자인

▶ 머리에 귀처럼 생긴 지느러미
▶ 다른 문어는 빨판이 두 줄인데, 덤보문어는 빨판이 한 줄
▶ 별명은 '심해의 아이돌'
▶ 눈동자가 가로로 긴 모양

캐릭터 설정

느긋하고 행동이 빠르진 않지만, 할 때는 하는 타입의 성격이다. '심해의 아이돌' 답게 귀여운 매력을 지닌 초등학생이다. 덤보문어는 유일한 심해어이기 때문에, 집이 학교에서 멀리 떨어져 있다는 설정이다. 깊은 곳까지 잠수할 수 있는 범고래와 함께 등하교를 한다.

디자인 의도

'심해의 아이돌' 이라 불리는 덤보문어의 귀여운 외모를 표현하고자 했다. 덤보문어의 컬러인 오렌지 계열의 컬러를 기본으로 사용했다. 덤보문어는 크기가 작으므로 캐릭터의 키 또한 작게 설정했다.

Profile

라비리
Labyri

생일	2월 3일
키	139cm
특기	아무데서나 잠자기

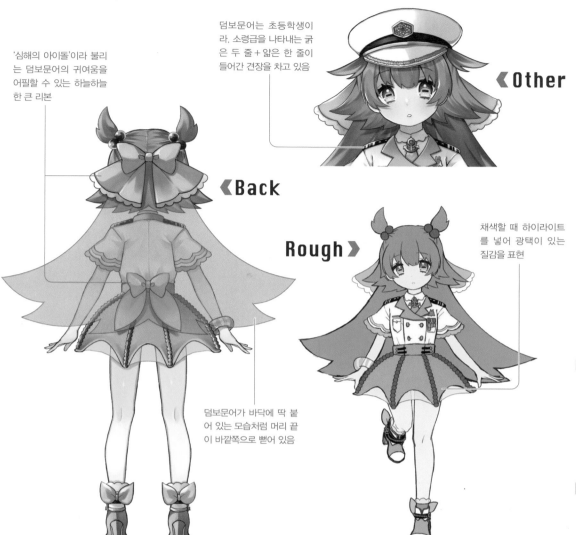

'심해의 아이돌'이라 불리는 덤보문어의 귀여움을 어필할 수 있는 하늘하늘한 큰 리본

덤보문어는 초등학생이라, 소령급을 나타내는 굵은 두 줄＋얇은 한 줄이 들어간 견장을 차고 있음

❰Other

❰Back

Rough❱

채색할 때 하이라이트를 넣어 광택이 있는 질감을 표현

덤보문어가 바닥에 딱 붙어 있는 모습처럼 머리 끝이 바깥쪽으로 뻗어 있음

Unit **4** 수족관

캐릭터를 살리는 표정과 움직임

스케줄이 아침 일찍 잡혀 있어 저도 모르게 하품을 하는 모습

라이브 중에 무심코 천사처럼 포근한 미소를 짓는 모습

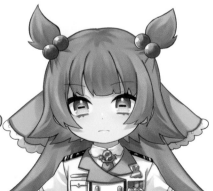

평소에는 느긋하지만, 진지해야 할 때 보여주는 야무진 표정

Aquarium VeNus

가끔 독설을 내뱉는 4차원 소녀

대양해파리

모티프 디자인

▶ 바닷속을 둥둥 떠다니며 이동
▶ 몸에 촉수가 많이 달려 있음
▶ 레드~브라운 컬러의 방사형 줄무늬
▶ 촉수에 치사율은 낮지만 독성이 강한 침이 달려 있음

캐릭터 설정

항상 멍하고 무슨 생각을 하는지 가늠이 안되는 4차원 캐릭터의 중학생이다. 독성을 지닌 동물이기 때문에, 이를 기반으로 무의식중에 가끔 독설을 내뱉는다는 설정을 추가했다.

디자인 의도

대양해파리의 몸이 레드 또는 브라운 컬러라서 메인 컬러는 레드로 설정했다. 해파리가 둥근 모양이라, 헤어스타일이나 스커트 외에도 전반적으로 동그란 느낌으로 디자인을 완성했다. 이밖에도 촉수의 흔들거림을 느낄 수 있는 요소를 여기저기에 추가했다.

Front >

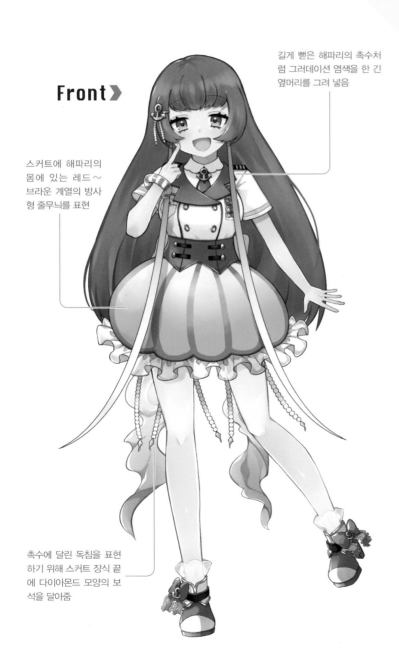

길게 뻗은 해파리의 촉수처럼 그러데이션 염색을 한 긴 옆머리를 그려 넣음

스커트에 해파리의 몸에 있는 레드 ~ 브라운 계열의 방사형 줄무늬를 표현

촉수에 달린 독침을 표현하기 위해 스커트 장식 끝에 다이아몬드 모양의 보석을 달아줌

Profile

메라
Mera

생일	9월 14일
키	155cm
특기	독설

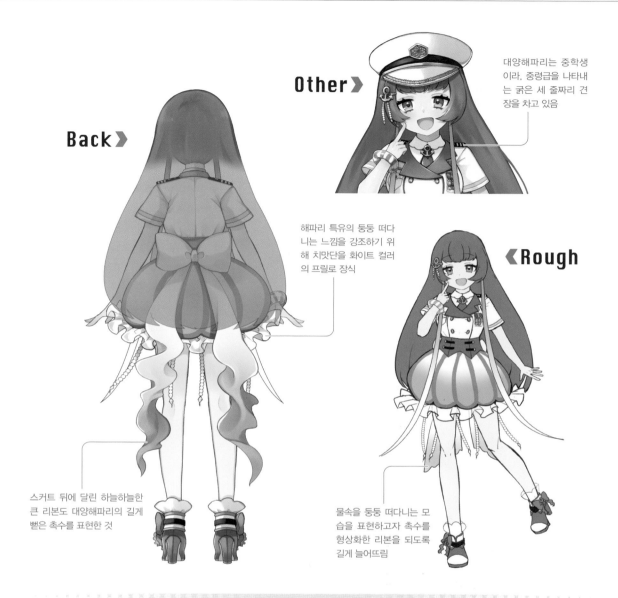

Other

대양해파리는 중학생이라, 중령급을 나타내는 굵은 세 줄짜리 견장을 차고 있음

Back

해파리 특유의 둥둥 떠다니는 느낌을 강조하기 위해 치맛단을 화이트 컬러의 프릴로 장식

Rough

스커트 뒤에 달린 하늘하늘한 큰 리본도 대양해파리의 길게 뻗은 촉수를 표현한 것

물속을 둥둥 떠다니는 모습을 표현하고자 촉수를 형상화한 리본을 되도록 길게 늘어뜨림

캐릭터를 살리는 표정과 움직임

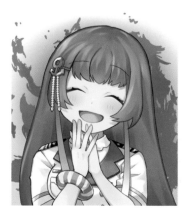

무의식중에 다른 멤버들에게 독설을 날리는 모습

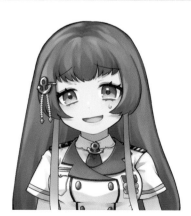

철없는 초등부 멤버의 장난에 곤란해하는 표정

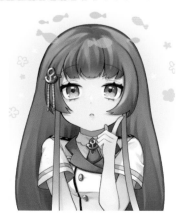

무슨 생각을 하는 지 알 수 없는 4차원 모드의 멍한 모습

장난치기를 좋아하는 중성적인 멤버

바다토끼

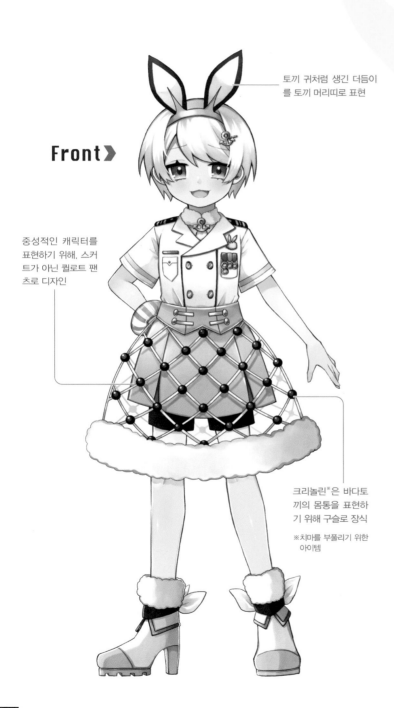

Front >

토끼 귀처럼 생긴 더듬이를 토끼 머리띠로 표현

중성적인 캐릭터를 표현하기 위해, 스커트가 아닌 퀼로트 팬츠로 디자인

크리놀린※은 바다토끼의 몸통을 표현하기 위해 구슬로 장식

※치마를 부풀리기 위한 아이템

모티프 이미지

▶ 검은 귀처럼 생긴 더듬이, 꼬리와 비슷한 돌기 때문에 토끼처럼 보임
▶ 몸통에 점무늬가 있고, 복슬복슬한 모습. 흰색은 보기 드물다고 함
▶ 자웅동체로 몸길이는 약 20mm
▶ 대부분 독을 가지고 있음

캐릭터 설정

바다토끼의 자웅동체라는 특징을 바탕으로, 중성적인 느낌의 여자아이로 디자인했다. 무대 위에서는 말괄량이 같은 깜찍한 표정을 짓기도 한다. 몸집이 작은 생물이라 초등학생으로 설정했다. 독을 가지고 있기 때문에 철없는 개구쟁이 같은 성격을 추가했다.

디자인 의도

흰색의 바다토끼는 보기 힘들다고 하지만, 귀여움을 위해 메인 컬러로 화이트를 사용했다. 중성적인 캐릭터이지만, 여자아이임을 알 수 있도록 구두 등의 아이템을 착용했다. 몸집이 작은 생물이므로 캐릭터의 키도 작게 설정했다.

Profile

바르바
Barba

생일	10월 11일
키	150cm
특기	장난칠 각을 보는 일

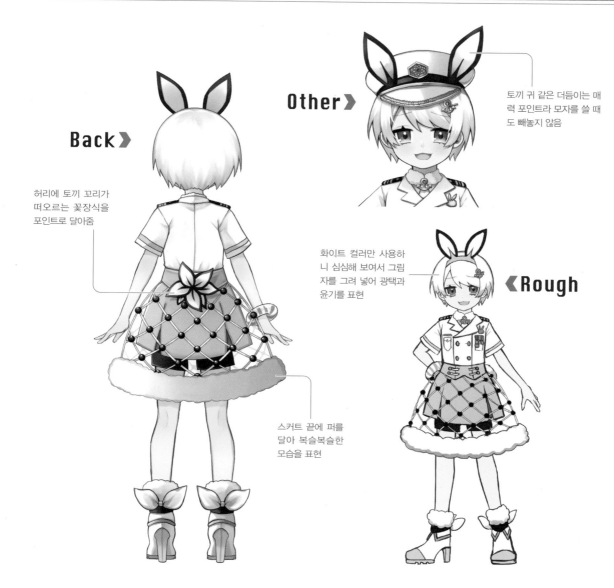

Back ❯

허리에 토끼 꼬리가
떠오르는 꽃장식을
포인트로 달아줌

Other ❯

토끼 귀 같은 더듬이는 매
력 포인트라 모자를 쓸 때
도 빼놓지 않음

화이트 컬러만 사용하
니 심심해 보여서 그림
자를 그려 넣어 광택과
윤기를 표현

❮ Rough

스커트 끝에 퍼를
달아 복슬복슬한
모습을 표현

캐릭터를 살리는 표정과 움직임

멤버에게 장난을 치며 약 올리는 표정

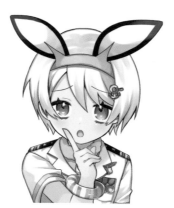

팬서비스에서 볼 수 있는 귀여운 말괄량
이 같은 표정

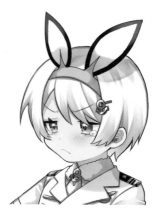

지나친 장난에 리더에게 호되게 혼나 삐
친 모습

Aquarium VeNus

'우리 멤버들 사랑해!' 천진난만한 분위기 메이커

펭귄

Front》

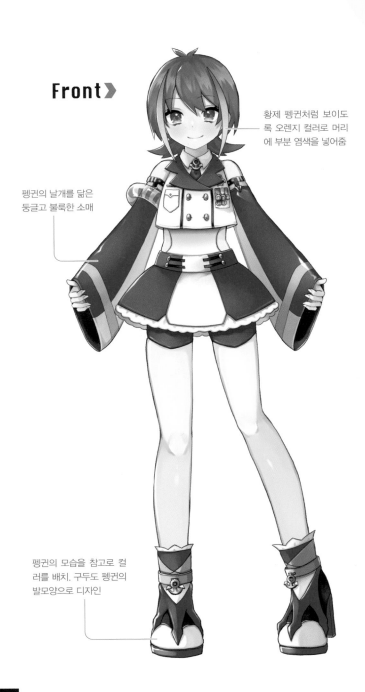

황제 펭귄처럼 보이도록 오렌지 컬러로 머리에 부분 염색을 넣어줌

펭귄의 날개를 닮은 둥글고 불룩한 소매

펭귄의 모습을 참고로 컬러를 배치. 구두도 펭귄의 발모양으로 디자인

모티프 이미지

▶ 종류에 따라 다르지만, 헤엄치는 속도는 평균 약 10km/h

▶ 동료 의식이 강하고, 무리지어 다니는 것을 좋아함

▶ 펭귄은 부모 이외의 성체가 새끼를 돌보며 공동육아를 하는 종류가 있음

캐릭터 설정

멤버를 잘 챙기고, 순수하며 붙임성이 좋다. 운동 신경이 뛰어나며, 자신보다 빨리 헤엄치는 범고래를 동경해서 범고래를 따라잡으려고 매일 춤 연습에 몰두한다. 어려 보이지만 바다토끼나 덤보문어도 잘 돌보는 언니 같은 면도 있다.

디자인 의도

펭귄은 물속에서 빨리 헤엄치기 때문에 날렵한 몸매로 설정했다. 범고래와는 달리 민첩함을 살린 속도감 있는 춤이 특징인 캐릭터이다. 이에 맞게 간소한 의상으로 디자인하고, 액세서리도 거의 그려 넣지 않았다.

Profile

퀸
Quin

생일	7월 8일
키	160cm
특기	춤, 달리기

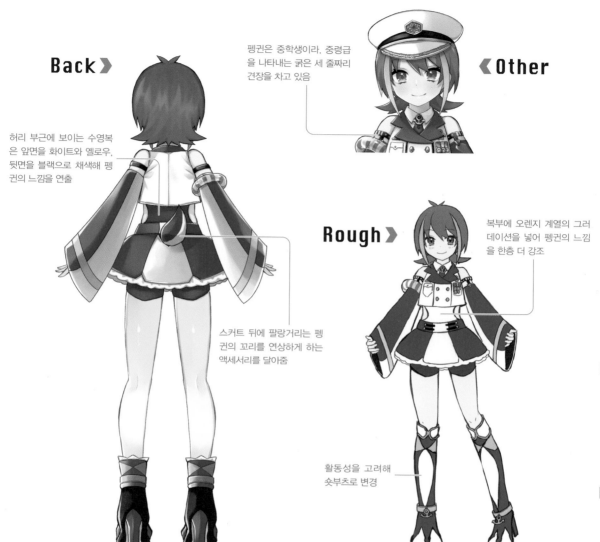

Back ❯

허리 부근에 보이는 수영복은 앞면을 화이트와 옐로우, 뒷면을 블랙으로 채색해 펭귄의 느낌을 연출

펭귄은 중학생이라, 중령급을 나타내는 굵은 세 줄짜리 견장을 차고 있음

❮ Other

Rough ❯

복부에 오렌지 계열의 그러데이션을 넣어 펭귄의 느낌을 한층 더 강조

스커트 뒤에 팔랑거리는 펭귄의 꼬리를 연상하게 하는 액세서리를 달아줌

활동성을 고려해 숏부츠로 변경

캐릭터를 살리는 표정과 움직임

라이브 무대에 대한 기대로 흥분한 모습

동경하는 범고래의 노래와 춤에 푹 빠져 시선을 떼지 못하는 모습

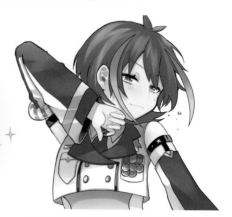

범고래를 따라잡고자, 진지하게 연습에 임하는 모습

Aquarium VeNus

혼자 있기를 좋아하는 과묵한 장신 라인의 멤버

나뭇잎해룡

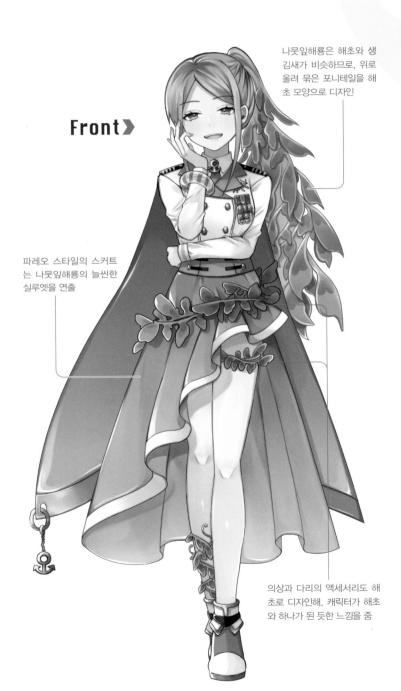

Front >

나뭇잎해룡은 해초와 생김새가 비슷하므로, 위로 올려 묶은 포니테일을 해초 모양으로 디자인

파레오 스타일의 스커트는 나뭇잎해룡의 늘씬한 실루엣을 연출

의상과 다리의 액세서리도 해초로 디자인해, 캐릭터가 해초와 하나가 된 듯한 느낌을 줌

모티프 디자인

▶ 빛이 거의 들지 않는 장소를 좋아하고, 단독 또는 소수로 행동

▶ 생김새가 해초와 비슷해 기본적으로 주변 해초에 몸을 숨기고 생활함

▶ 비싼 어종이며, 키우기 어려움

▶ 움직임이 느림

캐릭터 설정

어두운 장소를 좋아하고 단독 또는 소수로 행동하는 습성을 가지고 있다. 이를 기반으로 어른스럽고 과묵한 성격으로 설정했다. 움직임이 거의 없어 춤을 잘 추지 못한다는 설정도 추가했다. 비싼 어종이라 부잣집 아가씨 같은 우아함과 기품이 느껴지도록 연출했다.

디자인 의도

주변의 해초에 몸을 숨기고 살기 때문에, 메인 컬러는 옐로우 그린으로 디자인했다. 길고 날씬한 나뭇잎해룡의 외형을 토대로, 가녀리고 날씬한 몸매의 키가 큰 캐릭터로 묘사했다.

Profile

요카
Youka

생일	6월 2일
키	171cm
특기	독서, 조용히 있기

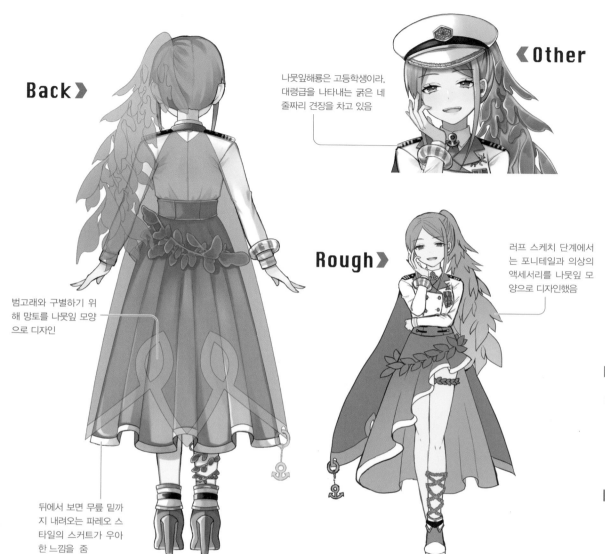

Back ▶

범고래와 구별하기 위해 망토를 나뭇잎 모양으로 디자인

뒤에서 보면 무릎 밑까지 내려오는 파레오 스타일의 스커트가 우아한 느낌을 줌

◀ Other

나뭇잎해룡은 고등학생이라, 대령급을 나타내는 굵은 네 줄짜리 견장을 차고 있음

Rough ▶

러프 스케치 단계에서는 포니테일과 의상의 액세서리를 나뭇잎 모양으로 디자인했음

캐릭터를 살리는 표정과 움직임

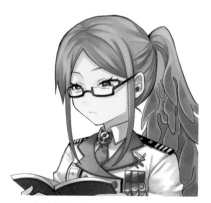

혼자 있는 걸 좋아해서 취미인 독서에 집중한 모습

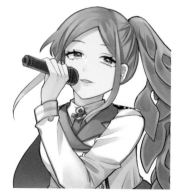

노래하는 도중에 눈이 마주친 팬에게 상냥하게 미소를 건네는 모습

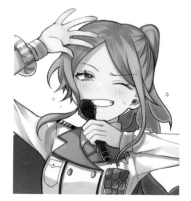

춤을 잘 추지 못해서 민망함을 감추려 팬에게 웃어 보이는 모습

일러스트 메이킹

수족관 그룹의 비주얼 이미지(→ P.56)는 포인트인 파도, 돌고래 튜브를 묘사하는 방법을 특히 자세하게 설명한다. 처음에 컬러 러프에서 완성 이미지를 떠올리며 그리는 방법은 날씨 그룹(→ P.42)과 동일하다.

Illustrator

Lyon

작업환경

OS/Windows10
Software/
CLIP STUDIO PAINT PRO
Tablet/
WAcom Intuos Pro

① 구도를 정하기 위해 러프 스케치 그리기

1

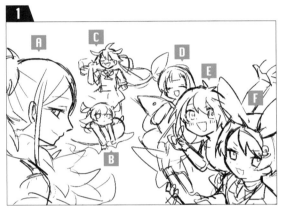

러프 스케치로 대략적인 이미지를 정한다. 수족관 안은 어둡기 때문에 배경을 여름의 밝은 바닷가로 결정하고, 다같이 해수욕을 즐기는 북적북적한 장면으로 묘사한다.

2

디테일을 그려 넣으며 러프 스케치를 완성한다. **1**의 **B**와 **C**의 포즈가 너무 신나 보여 약간 차분한 분위기로 바꾸고, 화면과 너무 가까운 **A**도 상반신까지로 변경했다.

3

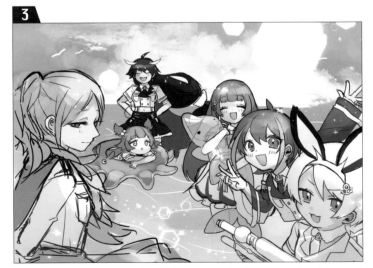

러프 스케치에 채색을 하면서 완성 이미지를 결정한다. 이 그룹의 활기찬 분위기와 여름 해변의 청량함을 표현하고자 선명한 컬러를 사용했다. 눈부신 햇살과 물보라 등의 디테일도 그려 넣는다.

 B CUT

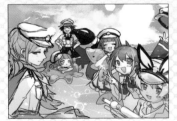

모자를 쓴 모습도 생각했는데, 즐거워하며 떠들썩하게 노는 모습을 강조하고 싶어 모자를 삭제했다.

② 선화를 그려 형태 결정하기

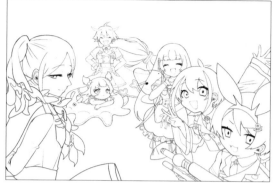

컬러 러프를 기반으로 선화를 그리고 포인트가 되는 부분의 선화 컬러를 변경한다. 돌고래 튜브는 투명하기 때문에 튜브에 가려진 부분에도 선화를 그려 넣는다.

③ 초벌 채색하기

초벌 채색으로 컬러를 정한다. 이번에는 물총, 튜브 등의 소도구 가 많으니 캐릭터의 컬러를 먼저 정해 소도구의 컬러와 겹치지 않도록 한다.

④ 그림자와 하이라이트를 넣어 입체감 살리기

반투명한 해초 모양인 의 머리카락은 머리 전체의 기본 컬러인 옐로우 그린으 로 초벌 채색한다.

[합성 모드] 〉 [곱하기]를 적용한 레이어 에서 그림자를 그려 넣고 머리카락 끝에 서 중간까지 옅은 블루 계열로 그러데이 션을 넣는다.

[합성 모드] 〉 [더하기]를 적용한 레이어 에서 강약을 조절해 하이라이트를 넣어서 물에 젖어 번들거리는 느낌을 표현한다.

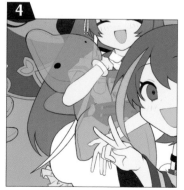

돌고래 튜브는 반투명한 비닐 재질로 설 정하고 흐린 컬러로 초벌 채색한다.

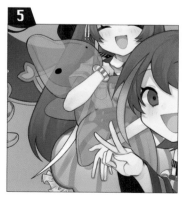

[합성 모드] 〉 [곱하기]를 적용한 레이어에 서 그림자를 그려 넣는다. D의 어깨 디테 일을 확실히 그려 넣어 투명함을 표현한다.

[합성 모드] 〉 [더하기]를 적용한 레이어에 서 튜브의 불룩한 부분에 밝은 컬러를 칠 해 비닐의 반질반질한 느낌을 묘사한다.

⑤ 배경인 하늘과 바다 그리기

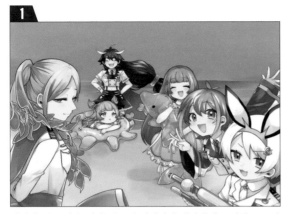

1 배경에 건물 같은 것이 있으면 캐릭터와 마찬가지로 선화를 그린 뒤 채색을 하는데, 이번에는 배경이 바다라서 바로 채색한다.

2 배경인 하늘과 바다를 그린다. 여름 하늘이라는 느낌이 들도록 뭉게구름을 그려 넣고, 갈매기의 실루엣도 그려 동적인 느낌을 준다.

수평선에 가까운 바다는 다크 블루, 앞쪽은 옅은 아쿠아 블루 계열로 그러데이션을 넣어 깊이를 표현한다.

캐릭터로 가릴 부분은 그려 넣지 않는다. 물보라 역시 보이는 부분만 그려 넣는다.

1가 들고 있는 튜브 머리의 그림자를 그린다. 수면에 그림자를 그려 넣으면 그곳에 서 있다는 것을 나타낼 수 있다.

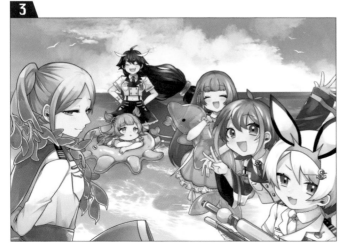

3 배경 위에 캐릭터를 [표시] 처리한다. 날씨 그룹(➡P.55)은 밑에서 위를 바라보는 구조를 통해 깊이를 표현했다면, 수족관 그룹은 수평선까지의 거리를 의식하면서 앞에서 화면 안쪽까지의 원근감을 나타내 평면적으로 보이지 않게 했다.

⑥ 빛 표현의 추가와 마무리

원근감을 강조해 거리를 표현하고 싶었기 때문에 앞쪽의 캐릭터에만 그림자를 넣어 조금 어둡게 연출했다.

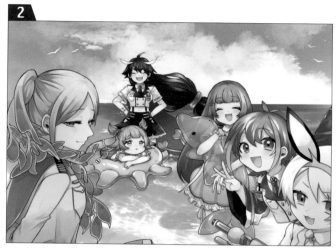

앞쪽의 캐릭터가 어두워져 상대적으로 안쪽의 캐릭터들은 밝게 강조되었다. 이러한 밝기의 차이는 묘사하는 물건의 위치 관계를 알리는 수단이기도 하다.

카메라로 햇빛을 찍었을 때 나타나는 렌즈 플레어 현상을 사용해 여름의 강렬한 햇살을 연출한다.

마무리로 [합성 모드] 〉 [더하기]를 적용한 레이어에서 강한 빛의 하이라이트를 넣어 눈부심을 표현한다.

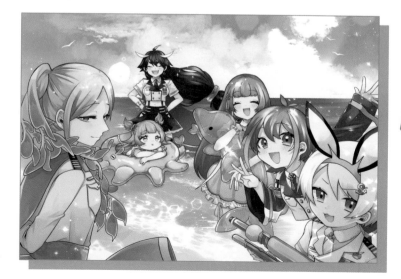

완성!

더 나아가 [합성 모드] 〉 [더하기]를 적용한 레이어에서 물보라를 그려 넣으면 청량함이 전달된다. 하얀 육각형으로 뜨거운 햇살을 표현한다. 마지막으로 전체적인 밸런스를 맞추기 위해 대비를 조정하고 완급이 느껴지게 한다.

비주얼 이미지의 완성까지

Illustrator / **Lyon**

Unit 3 날씨

그리기 전 키워드를 떠올려 보자

『 하늘과 구름 』

하늘을 보고 날씨의 변화를 알 수 있으며, 구름은 비나 눈을 내리게 하는 원인이다.

『 바람 』

바람은 구름이나 따뜻한 공기, 차가운 공기를 몰고 와 날씨를 변화시킨다.

『 자연현상 』

눈이나 번개와 같은 자연 현상을 추가해 모티프를 효과적으로 전달한다.

『 감정 』

맑음➡기쁨, 비➡우울이 연상되듯 날씨와 감정은 서로 연결되는 부분이 있다.

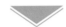

비주얼 이미지로 완성

Ⓐ 구름이 떠 있는 하늘을 배경으로, 구름 위에 '눈'이 앉아 있는 모습에서 여유로움이 느껴지게 했다.

Ⓑ 손바닥에서 나오는 눈과 번개, 우산 안으로 내리는 비가 모티프를 표현하고 있다.

Ⓒ 꽃과 물방울이 바람에 흩날리는 모습으로 모두가 좋아하는 시원한 느낌을 표현했다.

Ⓓ '맑음'이 활짝 웃는 것처럼 날씨에서 연상되는 감정을 캐릭터 설정에 반영했다.

그룹의 이미지를 표현하기 위해 날씨 그룹은 하늘, 수족관 그룹은 바다를 배경으로 정했다. 둘 다 푸른 배경이지만 구도를 다르게 연출해 차별을 두었다. 날씨 그룹은 위쪽을 향해, 수족관 그룹은 화면 안쪽을 향해 거리감을 나타냈다.

Unit 4 수족관

그리기 전 키워드를 떠올려 보자

『바다』

수족관 안은 아무래도 조금 어둡기 때문에, 야외를 배경으로 삼아 밝은 이미지로 완성한다.

『여름』

프릴과 망토 같은 의상의 움직임으로 우아하게 물속을 헤엄치는 모습을 표현한다.

『놀이』

멤버들과 함께 즐기자는 그룹의 콘셉트를 표현하고자 했다.

『기념사진』

멤버들의 스냅 촬영 콘셉트로 구도를 잡고, 즐거운 한 때를 사진으로 남기려는 느낌으로 설정한다.

비주얼 이미지로 완성

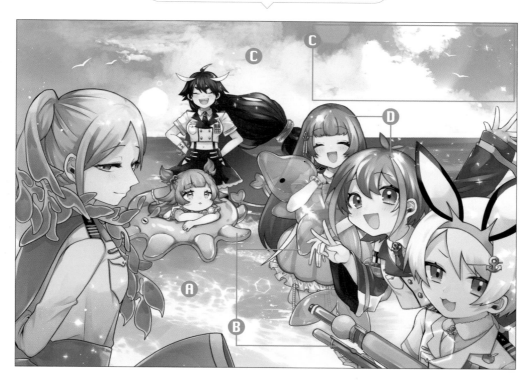

Ⓐ 바다를 배경으로, 수평선에서부터 앞쪽으로 블루 계열의 그러데이션을 넣어 거리감을 표현했다.

Ⓑ 튜브와 물총 같은 물놀이 용품을 그려 넣어 바다에서 재미있게 놀고 있는 모습을 표현했다.

Ⓒ 강한 햇살을 표현할 때 사용하는 렌즈 플레어와 뭉게구름을 통해 여름을 느낄 수 있다.

Ⓓ 멤버들의 시선과 몸의 방향이 정면을 향해 있어 사진을 찍고 있는 듯한 느낌을 준다.

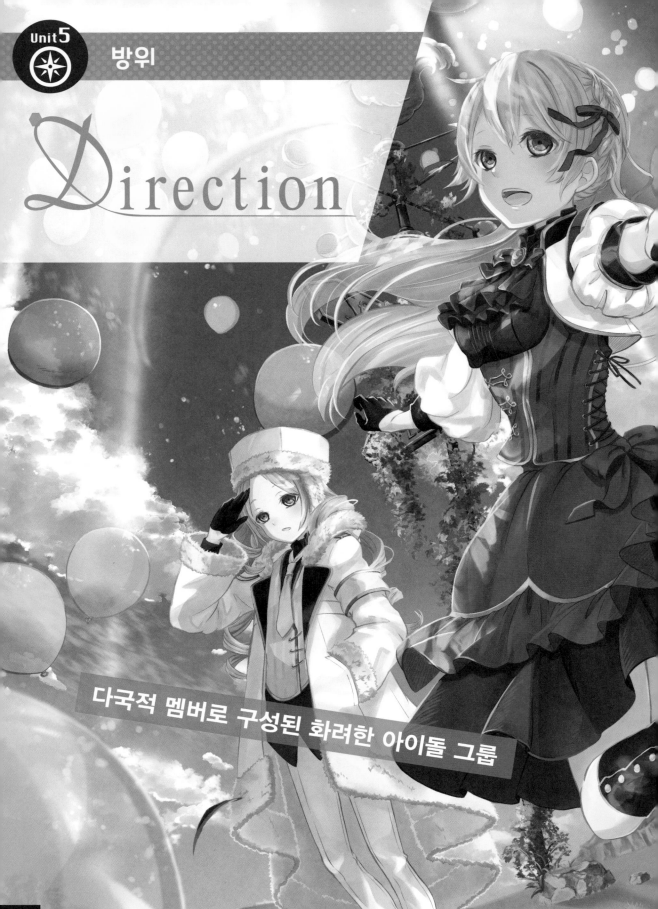

방위

Direction

다국적 멤버로 구성된 화려한 아이돌 그룹

Illustrator
모쿠리

그룹 설정

'목표를 향해 매일 노력하는 사람들의 지친 마음을 위로해주고, 용기를 북돋아 주는 여행자 아이돌 그룹'이라는 콘셉트이다. 원래는 여행사에서 만든 작은 아이돌 그룹으로 시작했지만, 힐링 보이스와 예의 바르고 사이 좋은 멤버들의 인성이 화제가 되며 인기를 얻게 되었다는 설정이다. 전 세계 사람들에게 힘이 되어 주고자 다국적 멤버로 구성되어 있다. 토속적인 사운드를 내는 악기를 사용한, 독특하고 신비로운 느낌의 무대를 선보이는 그룹이다. 회사 홍보를 위해 여러 나라를 돌아다니며 사람들과 함께 노래하는 모습을 담은 동영상을 제작하기도 한다.

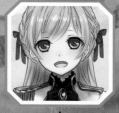

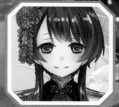

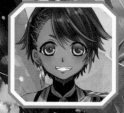

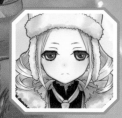

서쪽
》P.78

동쪽
》P.80

남쪽
》P.82

북쪽
》P.84

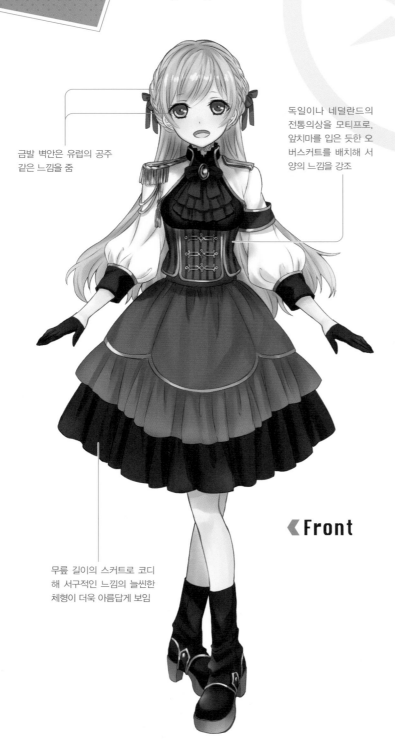

Direction

유럽의 공주님 같은 분위기를 가진 리더

서쪽

금발 벽안은 유럽의 공주 같은 느낌을 줌

독일이나 네덜란드의 전통의상을 모티프로, 앞치마를 입은 듯한 오버스커트를 배치해 서양의 느낌을 강조

무릎 길이의 스커트로 코디해 서구적인 느낌의 늘씬한 체형이 더욱 아름답게 보임

《Front

모티프 이미지

▶ 서쪽은 해가 지는 방향

▶ 예로부터 유럽은 '서양'이라 부름

▶ 유럽의 드레스는 프릴이 많이 달린 화려함이 특징

▶ 서양에는 '금발 벽안'이 많을 것 같은 이미지

캐릭터 설정

유럽의 공주처럼 세상 물정 모르는 단아한 느낌이다. 무척 너그러운 성격으로 모두에게 사랑받는 존재이다. 하지만 그룹의 리더이니만큼 필요할 때는 멤버들을 확실히 이끌고 가는 면도 있다.

디자인 의도

프릴이나 풍성하고 화려한 의상에서 유럽의 공주가 떠오르게 했다. 해가 지는 저녁을 모티프로 해서 레드 계열을 메인 컬러로 설정했다. 또한 상의에 화이트 컬러, 하의에 블랙 컬러를 추가해 노을이 지며 어두워지는 서쪽 하늘의 느낌을 연출했다.

Profile

알리시아
Alicia

생일	4월 1일
키	160cm
특기	바느질(특히 자수)

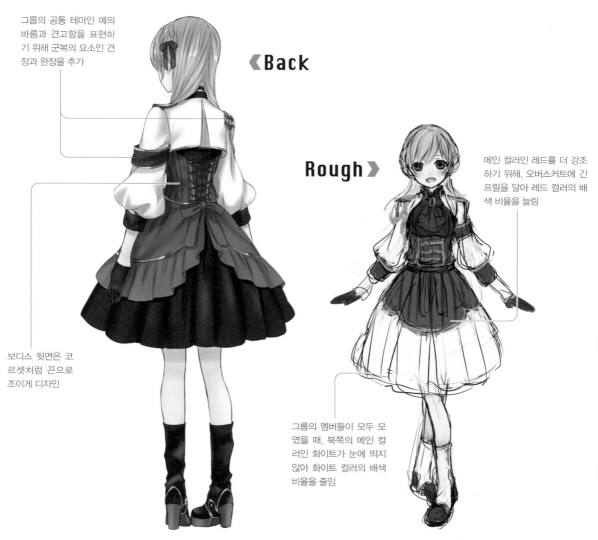

그룹의 공통 테마인 예의 바름과 견고함을 표현하기 위해 군복의 요소인 견장과 완장을 추가

《Back

Rough》

메인 컬러인 레드를 더 강조하기 위해, 오버스커트에 긴 프릴을 달아 레드 컬러의 배색 비율을 늘림

보디스 뒷면은 코르셋처럼 끈으로 조이게 디자인

그룹의 멤버들이 모두 모였을 때, 북쪽의 메인 컬러인 화이트가 눈에 띄지 않아 화이트 컬러의 배색 비율을 줄임

캐릭터를 살리는 표정과 움직임

자신이 수놓은 자수를 다른 멤버 몰래 선물하는 모습

무대에 오르기 전, 신뢰하는 멤버를 돌아볼 때의 표정

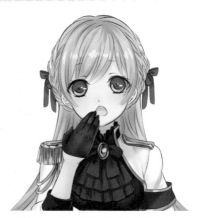

멤버가 최신 유행을 알려주자 깜짝 놀라는 모습

Direction

리더를 도와주는 얌전한 성격의 멤버

동쪽

일본의 무희들이 사용하는
머리 장식을 달아 일본풍의
느낌을 살림

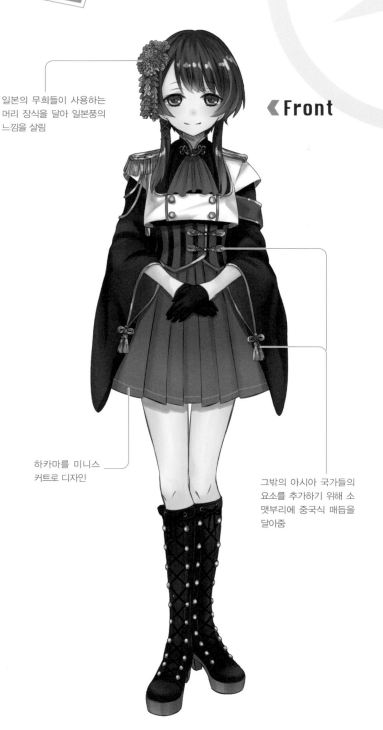

‹ Front

하카마를 미니스
커트로 디자인

그밖의 아시아 국가들의
요소를 추가하기 위해 소
맷부리에 중국식 매듭을
달아줌

모티프 이미지

▶ 동쪽은 해가 뜨는 방향

▶ 아시아는 '동양'이라고 부름

▶ 동양의 여성은 대부분 흑발

▶ 일본과 중국의 전통의상인 기모노와
치파오를 모티프로 함

▶ 일본에서는 아름답고 청순한 여성을
가리켜 '요조숙녀'라고 부름

캐릭터 설정

리더인 서쪽을 도와 자연스레 그룹 전체
를 아우르는 야무진 성격의 소유자이다.
무척 예의가 바르고 주변을 배려할 줄 아
는 요조숙녀이다. 매사에 진지하지만 남
쪽과 북쪽의 티키타카를 보며 웃음을 참
지 못하는 등 개그를 좋아하는 면도 있다.

디자인 의도

새벽녘의 검푸른 하늘을 떠올리며 메인 컬
러를 블루로 설정했다. 그리고 숙녀의 정숙
함을 표현하기 위해 블랙 컬러도 많이 사
용했다. 의상에는 하카마 같은 일본풍의 요
소와 중국풍의 요소도 함께 배치했다.

Profile

고토네
Kotone

생일	11월 3일
키	159cm
특기	꽃꽂이, 다도

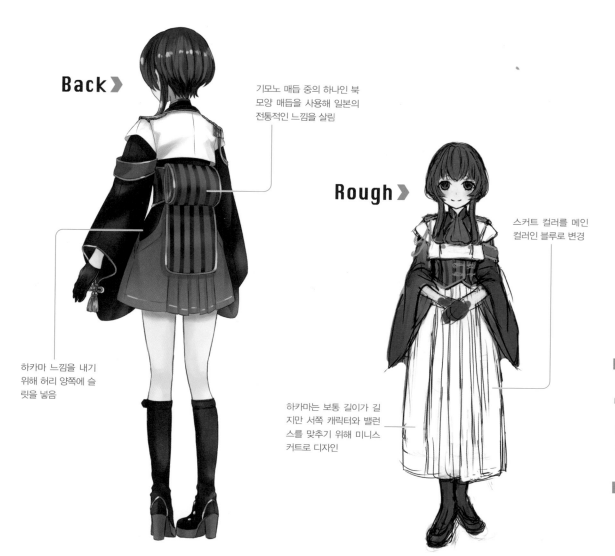

Back▶

기모노 매듭 중의 하나인 북 모양 매듭을 사용해 일본의 전통적인 느낌을 살림

Rough▶

스커트 컬러를 메인 컬러인 블루로 변경

하카마 느낌을 내기 위해 허리 양쪽에 슬 릿을 넣음

하카마는 보통 길이가 길 지만 서쪽 캐릭터와 밸런 스를 맞추기 위해 미니스 커트로 디자인

캐릭터를 살리는 표정과 움직임

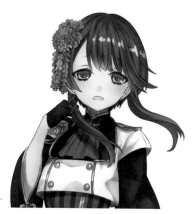

다른 멤버들이 왁자지껄 얘기하는 모습 을 지켜보는 온화한 표정

빈틈이 없는 성격이지만, 갑작스러운 부 름에 방심한 표정으로 돌아보는 모습

남쪽과 북쪽의 티키타카를 보며 웃음을 참지 못하는 모습

Direction

태양처럼 눈부시고 활기찬 멤버

남쪽

Front

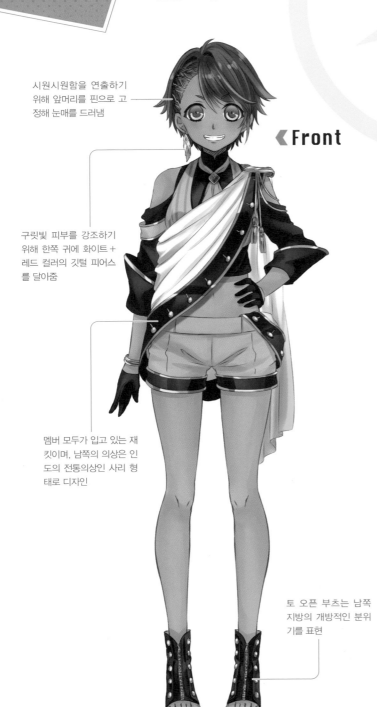

시원시원함을 연출하기
위해 앞머리를 핀으로 고
정해 눈매를 드러냄

구릿빛 피부를 강조하기
위해 한쪽 귀에 화이트 +
레드 컬러의 깃털 피어스
를 달아줌

멤버 모두가 입고 있는 재
킷이며, 남쪽의 의상은 인
도의 전통의상인 사리 형
태로 디자인

토 오픈 부츠는 남쪽
지방의 개방적인 분위
기를 표현

모티프 이미지

▶ 온화한 이미지
▶ 태평하고 낙천적인 성격
▶ 화려한 깃털을 가진 새들이 많음
▶ 뜨거운 햇살의 강렬한 존재감
▶ 노출이 많아 시원해보이는 의상

캐릭터 설정

태양처럼 밝고 활기찬 성격으로 의리파
열혈 소녀이다. 멤버들 중에 운동 신경이
가장 좋고, 적당히 근육 잡힌 몸매에 건
강한 구릿빛 피부를 가지고 있다. 북쪽과
는 티키타카가 좋은 콤비 관계이다. 주로
남쪽이 구박하는 편이다.

디자인 의도

메인 컬러는 태양이 연상되는 옐로우를
사용했다. 배꼽이 드러나는 상의와 숏팬
츠처럼 노출이 많은 의상으로 열대 지방
의 느낌을 표현했다. 햇볕에 그을린 듯한
구릿빛 피부에 시원시원한 단발 머리로
설정했다.

Profile

카일라
Kaila

생일	8월 8일
키	167cm
특기	운동

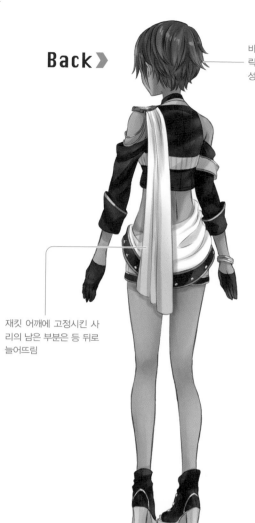

Back >

바깥으로 뻗친 머리는 캐
릭터의 활기차고 활발한
성격을 표현

재킷 어깨에 고정시킨 사
리의 남은 부분은 등 뒤로
늘어뜨림

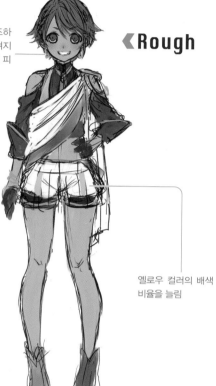

구릿빛 피부를 강조하
면서 화려함도 느껴지
도록 컬러풀한 깃털 피
어스로 변경

< Rough

옐로우 컬러의 배색
비율을 늘림





Unit
5
방위

캐릭터를 살리는 표정과 움직임

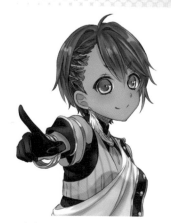

콤비인 북쪽과 똑같은 포즈를 취하며 현
장 분위기를 끌어 올리는 모습

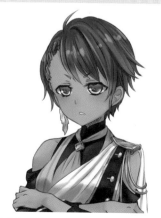

멤버에 대한 험담을 듣고 불쾌해하며 화
를 내는 모습

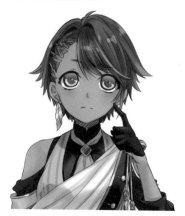

티키타카하던 중 북쪽의 애매한 반응에
민망해 하는 표정

시크함 뒤에 가려진 그룹의 귀여운 마스코트

북쪽

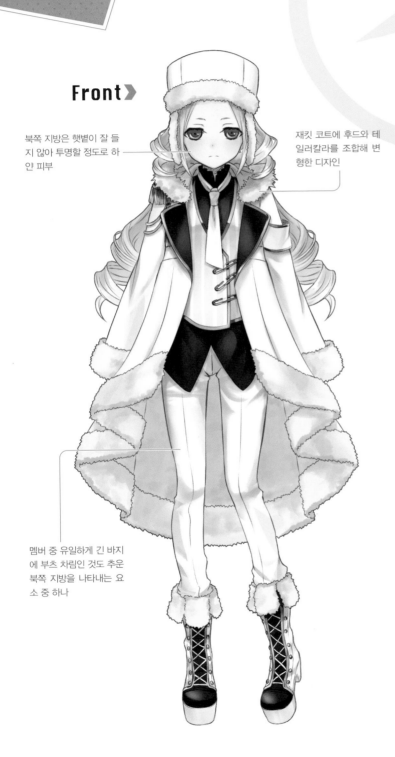

Front▶

북쪽 지방은 햇볕이 잘 들지 않아 투명할 정도로 하얀 피부

재킷 코트에 후드와 테일러칼라를 조합해 변형한 디자인

멤버 중 유일하게 긴 바지에 부츠 차림인 것도 추운 북쪽 지방을 나타내는 요소 중 하나

모티프 이미지

▶ 추위는 북쪽 지방의 대표적 이미지
▶ 눈이 많이 내림
▶ 추위에 대비해 노출이 적고 옷을 많이 껴입음
▶ 햇볕이 잘 들지 않음
▶ 피부가 하얀 사람이 많음

캐릭터 설정

말수가 적고 속을 알 수 없는 시크한 성격이다. 가끔 독설을 날리기도 하지만 그 뒤에는 사랑스러운 면모를 감추고 있다. 남쪽과는 티키타카가 좋은데, 사실 의도한 것은 아니다. 참고로 구박을 당하는 편이다.

디자인 의도

눈이 많이 내리는 지역임을 떠올리며 화이트를 메인 컬러로 설정했다. 코트 안쪽에도 퍼가 달려 있어 북쪽 지방 이누이트의 느낌을 표현했다. 블랙과의 대비를 이용해 화이트 컬러가 더욱 돋보이게 했다.

Profile

에바
Eva

생일	12월 25일
키	154cm
특기	머리만 닿으면 잠들기

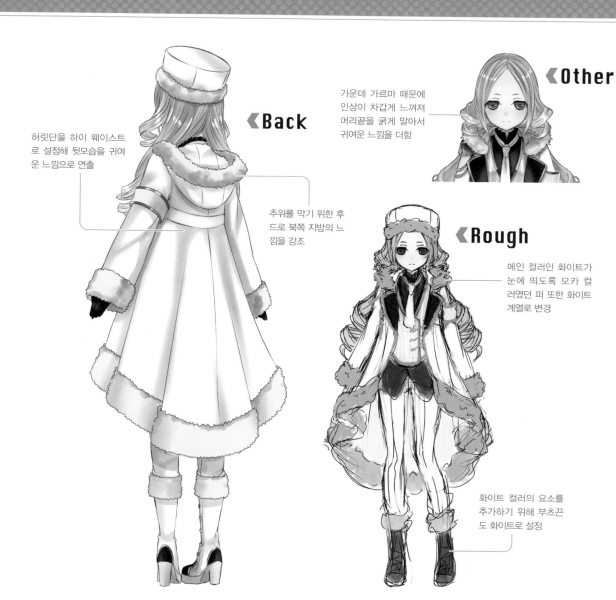

《Back

《Other

가운데 가르마 때문에
인상이 차갑게 느껴져
머리끝을 굵게 말아서
귀여운 느낌을 더함

허릿단을 하이 웨이스트
로 설정해 뒷모습을 귀여
운 느낌으로 연출

추위를 막기 위한 후
드로 북쪽 지방의 느
낌을 강조

《Rough

메인 컬러인 화이트가
눈에 띄도록 모카 컬
러였던 퍼 또한 화이트
계열로 변경

화이트 컬러의 요소를
추가하기 위해 부츠끈
도 화이트로 설정

캐릭터를 살리는 표정과 움직임

콤비인 남쪽과 똑같은 포즈를 취하며 현
장 분위기를 끌어 올리는 모습

장갑을 벗고 얼어붙은 손에 입김을 불어
따뜻하게 하려는 모습

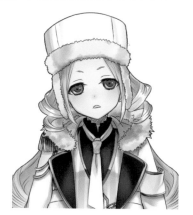

남쪽이 왜 자신을 구박하는지 영문을 몰
라 어리둥절한 표정

일러스트 메이킹

방위 그룹의 비주얼 이미지(➡ P.76)는 수채화처럼 느껴지는 채색 방법이 특징이다. 여기서는 일러스트의 제작 순서에 따라 강렬한 햇살의 표현과 주선 없이 덧칠하면서 그리는 바위산의 작화법을 자세히 소개한다.

Illustrator
모쿠리
작업환경
OS/Windows10
Software/
CLIP STUDIO PAINT EX
Tablet/
WAcom Intuos Pro L

① 이미지를 확정하기 위해 러프 스케치 그리기

1

2

우선 인물의 실루엣을 배치해 구도를 정하고 위에서부터 선화의 형태를 그린다. [퍼스자]를 이용해 소실점부터 선을 그어 밸런스를 확인한다.

[퍼스자]를 이용해 원근감을 확인하기 위한 선을 추가로 그려 넣는다. 이 일러스트는 '3점 투시'로 그렸기 때문에 두 개의 소실점은 화면 밖에 있다.

3

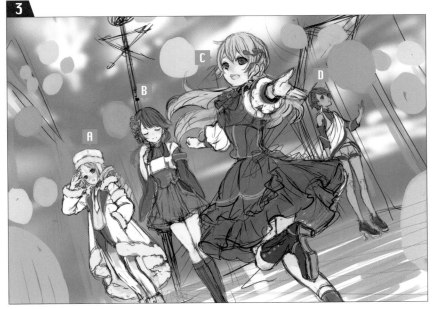

채색하면서 캐릭터의 위치를 바꾸거나 배경을 그려 넣으며 러프 스케치의 디테일을 정한다. 주제가 '방위'이기 때문에 처음에는 길이 많이 모이는 교차로나 그리스의 유적 같은 하얀 석조 건물을 배경에 그리려고 했다.

4

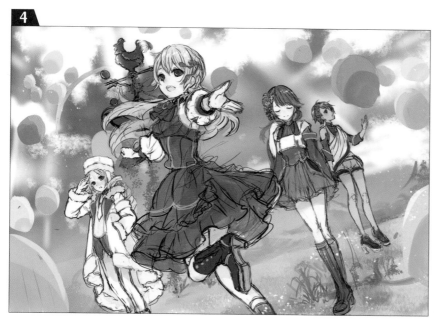

각 방위에 위치한 나라의 문화를 기반으로 캐릭터를 만들어서 배경을 어느 한 나라로 특정되지 않는 초원으로 변경했다. 더불어 빛과 그림자도 그려 넣어 대략적인 완성 이미지를 확정 지었다.

② 인물의 선화를 그려 형태 결정하기

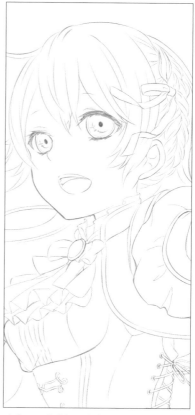

Unit
5
방
위

컬러 러프를 희미하게 표시하고 선화를 그린다. 인물과 배경을 따로 그리기 때문에 여기서는 인물만 먼저 그렸다. 의상에 달린 버튼, 패턴과 같은 디테일이 빠지지 않았는지 확인하면서 작업한다.

아날로그 감성을 좋아해 연필 질감의 펜을 사용했고 주선이 들뜨지 않게 브라운 컬러로 그렸다.



4

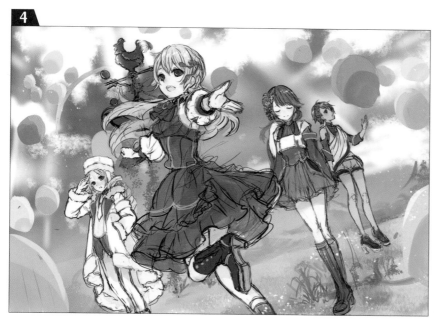

각 방위에 위치한 나라의 문화를 기반으로 캐릭터를 만들어서 배경을 어느 한 나라로 특정되지 않는 초원으로 변경했다. 더불어 빛과 그림자도 그려 넣어 대략적인 완성 이미지를 확정 지었다.

② 인물의 선화를 그려 형태 결정하기

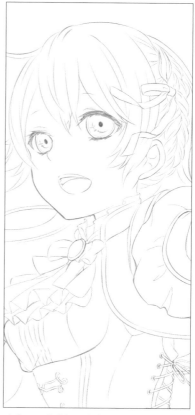

컬러 러프를 희미하게 표시하고 선화를 그린다. 인물과 배경을 따로 그리기 때문에 여기서는 인물만 먼저 그렸다. 의상에 달린 버튼, 패턴과 같은 디테일이 빠지지 않았는지 확인하면서 작업한다.

아날로그 감성을 좋아해 연필 질감의 펜을 사용했고 주선이 들뜨지 않게 브라운 컬러로 그렸다.

③ 깔끔하게 채색하기

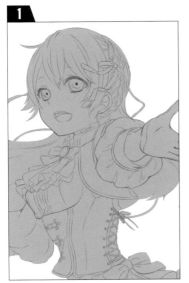

1

먼저 채색할 부분에 그레이 컬러를 입힌다. 이렇게 하면 채색하다가 삐져나오는 부분을 쉽게 알 수 있다.

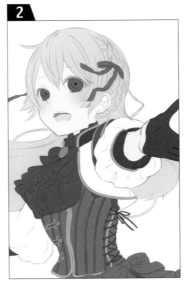

2

각각의 부분은 레이어를 따로 지정해 초벌 채색한다. 이때 주선이 필요없는 의상의 패턴 등을 그린다.

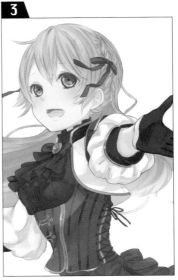

3

[합성 모드] 〉 [곱하기]가 적용된 레이어에 그림자를, [더하기]가 적용된 레이어에 빛을 그린다. 수채풍 채색은 아날로그 느낌을 연출한다.

❗ 눈 그리기

1

선화로 눈동자의 위치와 방사형 무늬의 홍채를 그려 넣고, 바탕이 되는 블루 컬러를 초벌 채색한다.

2

눈동자에 비치는 빛을 그린다. 홍채를 따라 빛의 선을 동그랗게 그려 넣는다.

3

빛의 반짝임을 표현하고자 마지막에 무지개 컬러의 빛을 연출할 생각이므로 미리 빛의 반사광을 그려 둔다.

4

흰자를 칠하고 눈에 드리워진 그림자를 그려 입체감을 표현한다. 눈동자의 그림자는 나중에 묘사한다.

5

주선이 튀어 보이지 않도록 눈동자 선화의 컬러를 다크 블루로 변경하고, 눈동자의 그림자를 선으로 그려 넣는다.

6

눈을 완성했다.

④ 반짝이는 햇살을 빛과 그림자로 표현

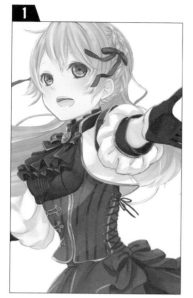

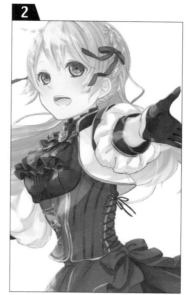

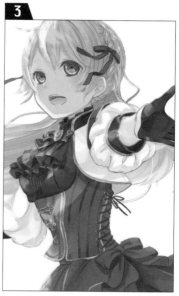

주선에 컬러를 입혀 눈부신 빛을 표현한다. 배경인 파란 하늘에 묻히지 않도록 블루 컬러는 윤곽선 안쪽에 배치한다.

[합성 모드] > [더하기]가 적용된 레이어에서 색상 브러시를 사용해 컬러풀하게 하이라이트를 그려 넣어 눈부신 빛을 표현한다.

C의 머리 뒷부분에 태양이 있어 역광이므로 C 전체를 약간 어둡게 채색해 그림자를 표현한다.

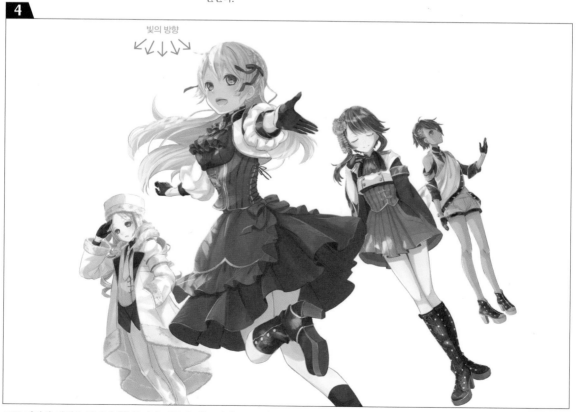

모든 멤버의 채색을 끝냈다. C의 머리 뒤쪽에 있는 광원으로부터 사방으로 빛이 쏟아지고 있다고 상상하며 그렸다. 리더이자 이 일러스트의 중심인 C에 컬러풀한 하이라이트를 많이 넣어 눈에 띄게 한다.

⑤ 주선 없이 어우러지게 배경 그리기

풍향계와 풍선만 선화로 그리고, 인물과 마찬가지로 초벌 채색→
채색→빛과 그림자 순으로 마무리한다. 다른 부분은 캐릭터보다
눈에 띄지 않도록 주선 없이 그린다.

우선은 선화 부분만 채색한다. 풍향계 밑처럼 캐릭터가 가리는 부
분도 원근을 확인하기 위해 꼼꼼히 그려 넣는다.

배경을 완성했다. 3점 투시도법으
로 로우 앵글 구도를 그렸다. 구름
이 흘러가는 파란 하늘이 화면의
약 5분의 4를 차지하도록 그려서
탁 트인 시야와 넓은 세상을 표현
했다.

전체적으로 시원한 느낌을 전달하고자 바
람에 휘날리는 나뭇잎을 그려 넣었다. 동
적인 느낌도 함께 연출했다.

더욱 동적인 일러스트로 완성하기 위해
하늘 높이 떠올라 작아진 풍선들도 추가
했다.

길이 없는 드넓은 초원은 어디든 갈 수 있
다는 메시지를 담고 있다.

❗ 바위산 그리기

1

바위산 부분은 선화를 그리지 않고, 컬러 러프 단계에서 덧칠을 하며 형태를 그려 나간다.

2

배경인 푸른 하늘에 묻히지 않도록 레드 브라운 계열의 컬러로 변경해 붉은 흙으로 된 바위산이 되었다.

3

바위산 위에 풀을 그려 넣고 유화처럼 덧칠하면서 형태를 바꿔 정리한다.

4

계속 그림을 덧칠하며 형태를 정리했다. 붓자국이 남을 정도로 그리면 거리감을 나타내는 데 효과적이다.

5

[합성 모드] 〉 [곱하기]를 적용한 레이어에서 그림자를 그려 넣어 울퉁불퉁함을 표현해 입체감과 깊이를 연출한다.

6

바위 사이를 옅은 블루 계열의 컬러로 채색해 바위들끼리의 거리감을 표현하면, 더욱 자연스러운 깊이감이 나타난다.

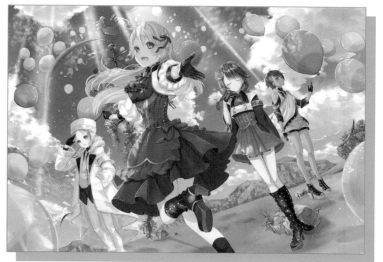

완성!

캐릭터를 [비표시] 처리하고 배경을 그렸지만, 틈틈이 [표시]로 전환해 밸런스를 확인하며 작업했다. 덕분에 마지막에는 미세하게 조정하는 선에서 끝났다. 배경에 캐릭터의 일러스트를 올려 놓고 대조를 조정해 색감을 맞추면 완성이다.

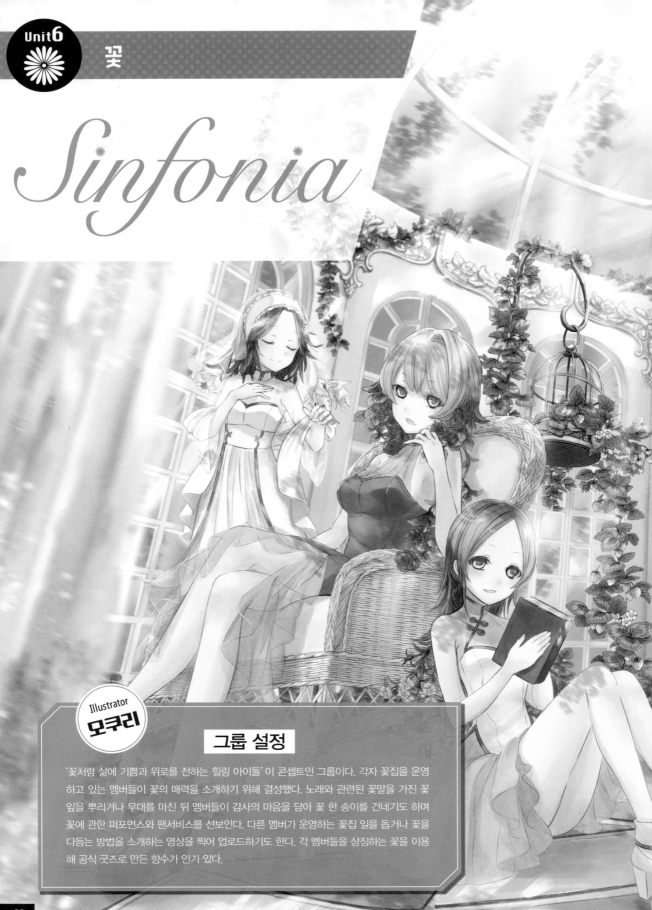

Sinfonia

Illustrator 모쿠리

그룹 설정

'꽃처럼 삶에 기쁨과 위로를 전하는 힐링 아이돌' 이 콘셉트인 그룹이다. 각자 꽃집을 운영하고 있는 멤버들이 꽃의 매력을 소개하기 위해 결성했다. 노래와 관련된 꽃말을 가진 꽃잎을 뿌리거나 무대를 마친 뒤 멤버들이 감사의 마음을 담아 꽃 한 송이를 건네기도 하며 꽃에 관한 퍼포먼스와 팬서비스를 선보인다. 다른 멤버가 운영하는 꽃집 일을 돕거나 꽃을 다듬는 방법을 소개하는 영상을 찍어 업로드하기도 한다. 각 멤버들을 상징하는 꽃을 이용해 공식 굿즈로 만든 향수가 인기 있다.

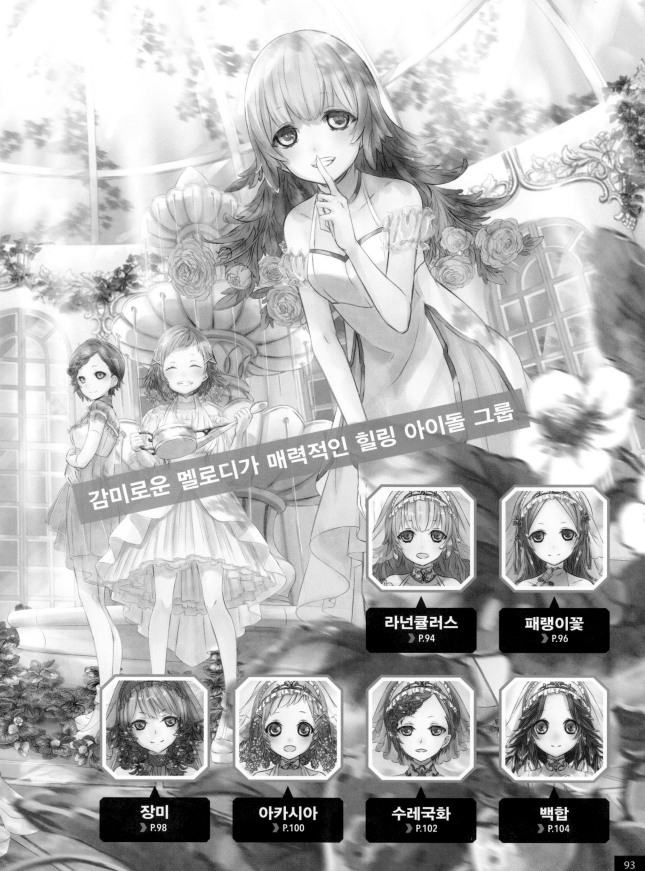

감미로운 멜로디가 매력적인 힐링 아이돌 그룹

라넌큘러스
▶ P.94

패랭이꽃
▶ P.96

장미
▶ P.98

아카시아
▶ P.100

수레국화
▶ P.102

백합
▶ P.104

Sinfonia

밝고 화려한 그룹의 센터이자 리더

라넌큘러스

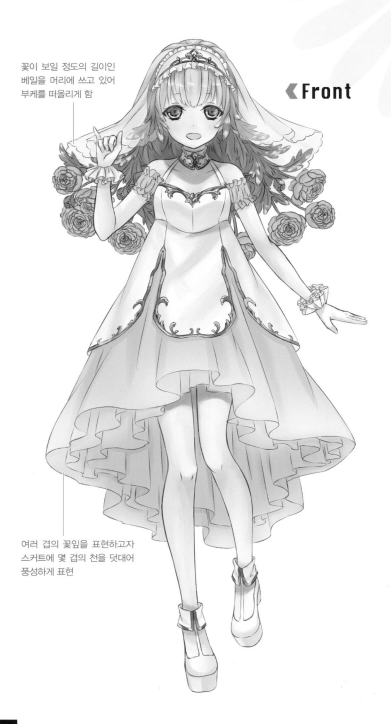

꽃이 보일 정도의 길이인
베일을 머리에 쓰고 있어
부케를 떠올리게 함

《Front

여러 겹의 꽃잎을 표현하고자
스커트에 몇 겹의 천을 덧대어
풍성하게 표현

모티프 이미지

▶ 원산지는 서아시아, 지중해 연안, 유럽 동남부

▶ '버터컵'이라고도 불림

▶ 라넌큘러스의 꽃말은 '꾸밈없는 매력'

▶ 결혼식 부케로 자주 사용

▶ 꽃잎 모양이 개구리의 발과 닮았다고 해 '라넌큘러스'라 불림

캐릭터 설정

'꾸밈없는 매력'이 꽃말인 라넌큘러스는 결혼식 부케에 자주 사용되기 때문에, 밝고 화려한 그룹의 리더라는 이미지와 잘 어울린다고 생각했다. 활기차고 솔직한 성격이며, 장난기 넘치는 모습을 보일 때도 있다.

디자인 의도

메인 컬러는 귀여운 느낌의 핑크로 결정했다. 절개가 들어간 하이 웨이스트 디자인으로 풍성한 느낌을 더해 베이비 돌처럼 귀여운 소녀의 이미지로 완성했다.

Profile

샬럿
Charlotte

생일	5월 12일
키	154cm
특기	유행에 민감

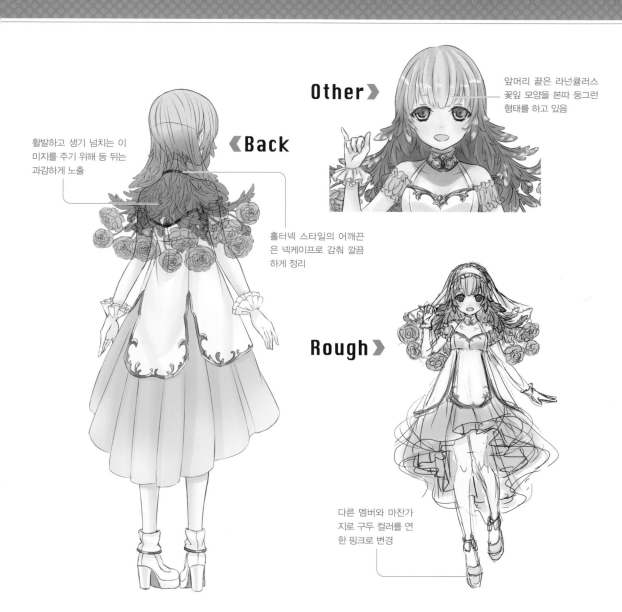

앞머리 끝은 라넌큘러스 꽃잎 모양을 본따 둥그런 형태를 하고 있음

Other ▶

활발하고 생기 넘치는 이미지를 주기 위해 등 뒤는 과감하게 노출

《Back

홀터넥 스타일의 어깨끈은 넥케이프로 감춰 깔끔하게 정리

Rough ▶

다른 멤버와 마찬가지로 구두 컬러를 연한 핑크로 변경

캐릭터를 살리는 표정과 움직임

세계평화와 모두의 행복을 기원하는 모습

존경하는 멤버를 올려다보며 부끄러워하는 모습

'방금 얘긴 비밀이예요.' 콘서트의 솔로 토크 타임 때 팬들에게 눈짓을 보내는 모습

Sinfonia

성숙함과 순수함을 동시에 지닌 멤버

패랭이꽃

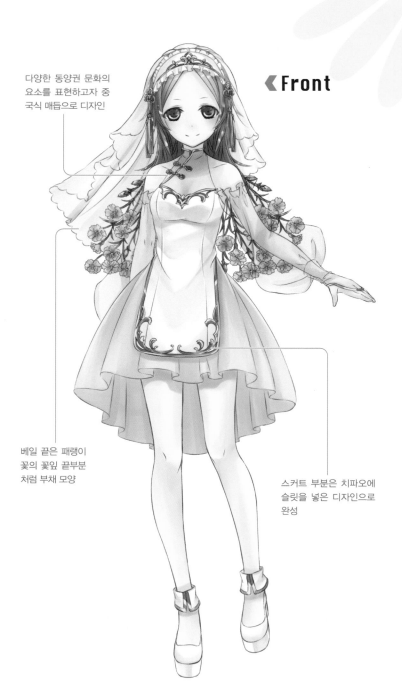

《Front

다양한 동양권 문화의 요소를 표현하고자 중국식 매듭으로 디자인

베일 끝은 패랭이꽃의 꽃잎 끝부분처럼 부채 모양

스커트 부분은 치파오에 슬릿을 넣은 디자인으로 완성

모티프 이미지

▶ 원산지는 동아시아, 유럽, 북아메리카 등

▶ 패랭이꽃의 꽃말은 '순결한 사랑', '정절', '대담'

▶ 일본에서는 요조숙녀를 패랭이꽃에 비유해 '야마토 나데시코'라고도 함

캐릭터 설정

'야마토 나데시코'라는 말을 의식해 언행이 얌전하고 차분하다는 설정이다. 이성과는 부끄러워 얼굴을 맞대고 이야기하지 못할 정도로 순수한 면이 있지만, 때로는 대담한 발언을 할 때도 있다. 독서를 좋아한다.

디자인 의도

메인 컬러는 패랭이꽃의 컬러이자 차분하고 성숙한 느낌의 퍼플이다. 꽃송이가 작아서 몸집이 작고 어려보이는 느낌으로 설정했지만, 속이 비치는 시폰 원단이나 오프 숄더와 같은 요소를 통해 어른스러움도 느껴지게 했다.

Profile

시온
Shion

생일	10월 6일
키	153cm
특기	독서

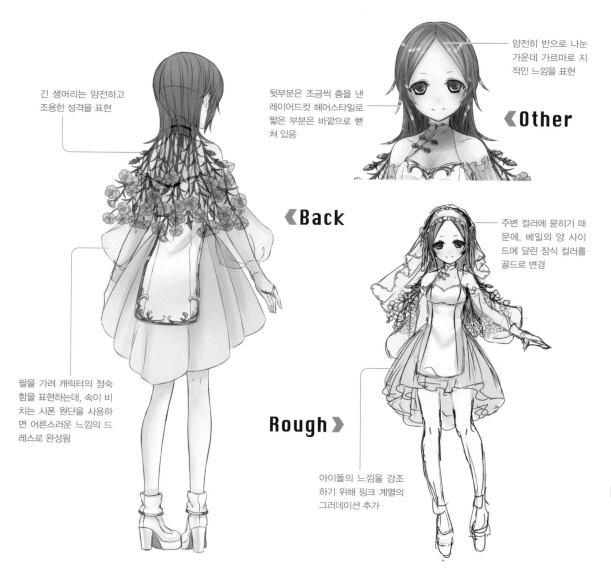

긴 생머리는 얌전하고
조용한 성격을 표현

《Back

팔을 가려 캐릭터의 정숙
함을 표현하는데, 속이 비
치는 시폰 원단을 사용하
면 어른스러운 느낌의 드
레스로 완성됨

뒷부분은 조금씩 층을 낸
레이어드컷 헤어스타일로
짧은 부분은 바깥으로 뻗
쳐 있음

얌전히 반으로 나눈
가운데 가르마로 지
적인 느낌을 표현

《Other

주변 컬러에 묻히기 때
문에, 베일의 양 사이
드에 달린 장식 컬러를
골드로 변경

Rough 》

아이돌의 느낌을 강조
하기 위해 핑크 계열의
그러데이션 추가

캐릭터를 살리는 표정과 움직임

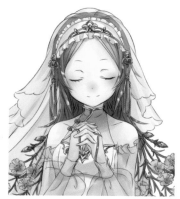

무대에 올라가기 직전, 무사히 잘 마치게
해달라고 조용히 기도하는 모습

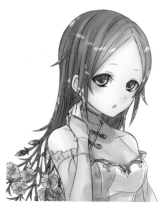

한창 책을 읽는 와중에 누군가가 부르자,
흐름이 끊겼다는 느낌으로 돌아보는 모습

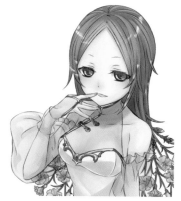

조용히 입가를 가리고 작게 키득대는 모습

Sinfonia

아름답고 도도한 '사랑'의 아이돌

장미

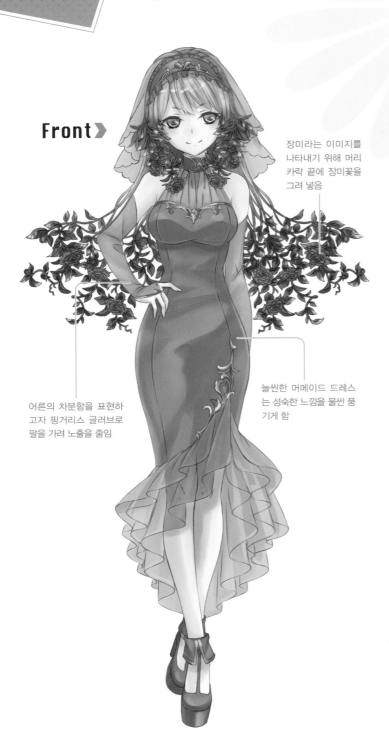

Front ▶

장미라는 이미지를 나타내기 위해 머리카락 끝에 장미꽃을 그려 넣음

어른의 차분함을 표현하고자 핑거리스 글러브로 팔을 가려 노출을 줄임

늘씬한 머메이드 드레스는 성숙한 느낌을 물씬 풍기게 함

모티프 이미지

▶ 원산지는 북반구의 온대기후 지역(유럽~일본)
▶ 붉은 장미의 꽃말은 '사랑', '당신을 사랑합니다', '열렬한 사랑'
▶ '꽃의 여왕'이라 부르는 나라도 있음

캐릭터 설정

'꽃의 여왕'이므로 귀하게 자라 자존심이 세다는 설정이다. 선뜻 다가가기 힘들어 보이지만, '사랑'이라는 꽃말처럼 멤버와 팬을 늘 애정어린 시선으로 바라본다. '열렬한 사랑'에 걸맞게 숨겨진 노력파라는 설정도 추가했다.

디자인 의도

붉은 장미이기에 메인 컬러는 레드로 설정했다. 조금은 엄격한 느낌의 성인 여성으로 설정했기 때문에, 전체적으로 타이트한 실루엣으로 잡았다. 스커트는 장미 봉오리가 떠오르게 디자인했다.

Profile

플로렌스
Florence

생일	9월 3일
키	163cm
특기	펜싱

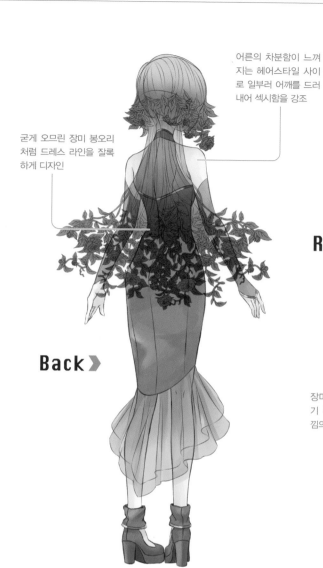

어른의 차분함이 느껴지는 헤어스타일 사이로 일부러 어깨를 드러내어 섹시함을 강조

굳게 오므린 장미 봉오리처럼 드레스 라인을 잘록하게 디자인

《Other

컬을 넣은 풍성한 헤어스타일로 고급스러운 느낌을 줌

Rough》

장미의 임팩트를 키우기 위해 더 선명한 느낌의 레드 컬러를 사용

Back》

한 가지 컬러는 평면적인 느낌이므로 오렌지 계열의 그러데이션 추가

캐릭터를 살리는 표정과 움직임

세상 모든 이들이 사랑하는 사람과 함께 행복해지기를 바라며 기도하는 모습

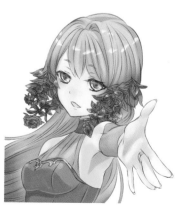

무대에서 팬들을 향해 부드러운 미소를 지어 보이는 모습

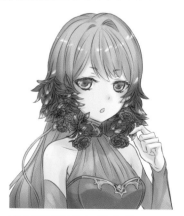

대기 시간이 길어져 지루해 하는 표정

Sinfonia

모두를 편안하게 해주는 포용력을 가진 멤버

아카시아

홀터넥은 노출이 많아 보일 수 있어 그 안에 블라우스를 코디

≪Front

따뜻한 마음을 가진 캐릭터의 포용력을 표현

아카시아의 작은 꽃에 걸맞게 튤스커트에 자잘한 주름을 넣어줌

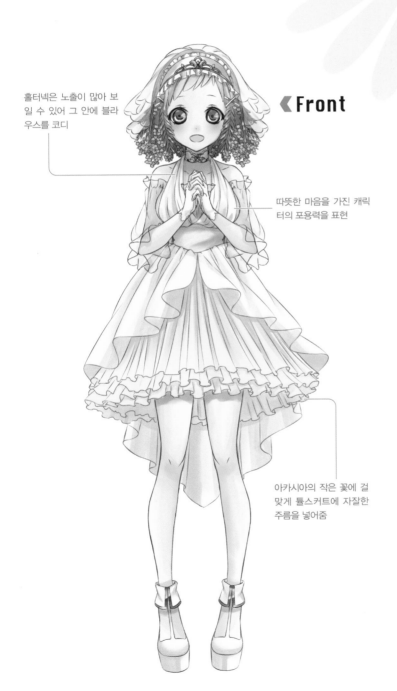

모티프 이미지

▶ 원산지는 호주

▶ 아카시아의 꽃말은 '우정', '숨겨진 사랑', '기품'

▶ 이탈리아에서는 '세계 여성의 날'인 3월 8일에 남성이 여성에게 아카시아 꽃을 건네며 감사를 표함

캐릭터 설정

아카시아의 꽃말인 '우정'과 노란 꽃의 이미지를 생각하며, 모두를 따뜻한 마음으로 안아줄 줄 아는 온순한 성격으로 설정했다. 동료들을 잘 챙겨서 기념일에는 반드시 선물을 건넨다. 햇살처럼 천진한 미소를 짓기도 한다.

디자인 의도

메인 컬러는 아카시아의 꽃색인 옐로우로 결정했다. 포용력이라고 하면 여신이 떠올라서 그리스 신화에 나올 법한 드레이프 스타일의 드레스를 모티프로 했다. 스커트의 주름을 풍성하게 잡아 귀여운 느낌으로 완성했다.

Profile

올리비아
Olivia

생일	3월 8일 (세계 여성의 날)
키	149cm
특기	식물과 대화하기

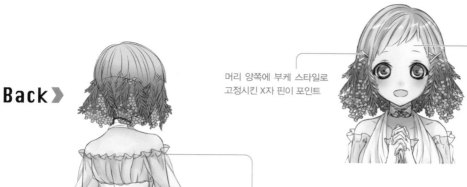

Back

머리 양쪽에 부케 스타일로
고정시킨 X자 핀이 포인트

앞머리를 짧게 잘라 이마
를 드러냄. 아카시아가 가
진 산뜻한 느낌을 헤어스
타일로 표현

Other

Rough

정수리 부근의 천을
띄워 하늘하늘한 느
낌을 강조

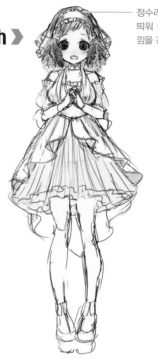

아카시아의 작은 꽃을 떠
올리며, 어깨와 소매에 셔
링*을 넣음

※고무로 주름을 잡아 장식하
는 방법

Unit
6
꽃

캐릭터를 살리는 표정과 움직임

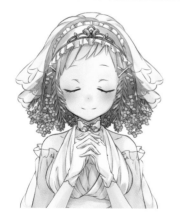

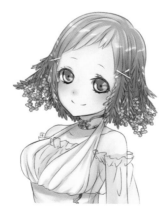

지금까지 만났던 모든 친구들의 행복을
기원하는 모습

꽃말인 '기품' 을 떠오르게 하는 우아하고
품위있는 모습

선물을 받고 기뻐하는 멤버들을 보고 자
연스레 웃음이 나는 모습

Sinfonia

중성적인 아름다움이 매력적인 멤버

수레국화

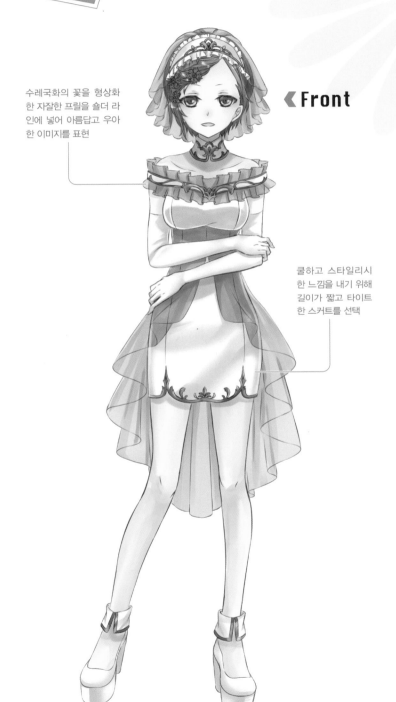

≪ Front

수레국화의 꽃을 형상화한 자잘한 프릴을 숄더 라인에 넣어 아름답고 우아한 이미지를 표현

쿨하고 스타일리시한 느낌을 내기 위해 길이가 짧고 타이트한 스커트를 선택

모티프 이미지

▶ 원산지는 유럽
▶ 수레국화의 꽃말은 '섬세', '우아', '행복', '감사' 등
▶ 하얀 수레국화도 있다고 함
▶ 최고급 사파이어의 컬러를 '콘플라워※ 블루'라고 함

　※수레국화의 영문명

캐릭터 설정

퍼플 블루 계열의 꽃색처럼 언뜻 차가워 보이지만, 스스럼없이 남을 배려하고 친절하게 대하는 성격이다. 문무를 겸비한 캐릭터로, 매우 똑똑하고 운동 신경도 좋다. 멤버들이 든든하게 생각한다.

디자인 의도

꽃잎이 칼처럼 뾰족하고 쭉 뻗어 있어, 여성의 당당한 매력을 가진 캐릭터로 설정했다. 중성적이지만 우아함이 느껴지는 외모로 디자인했다. 퍼플에 화이트를 섞어 사용함으로써 단조로움을 피하고자 했다.

Profile

그레이스
Grace

생일	6월 24일
키	165cm
특기	포커

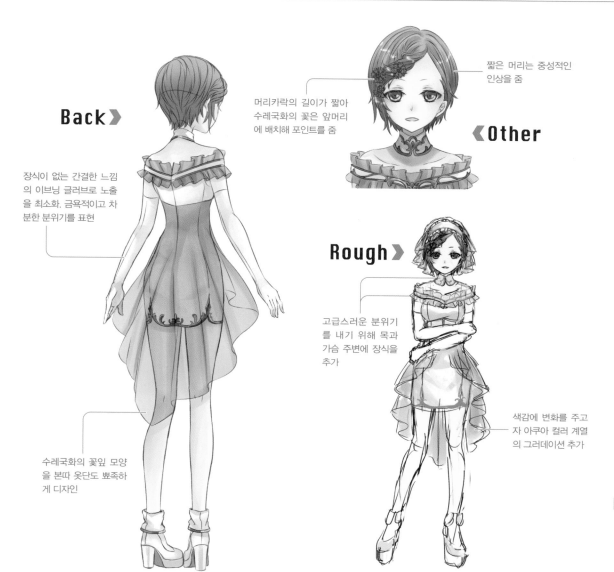

Back >

장식이 없는 간결한 느낌의 이브닝 글러브로 노출을 최소화. 금욕적이고 차분한 분위기를 표현

수레국화의 꽃잎 모양을 본따 옷단도 뽀족하게 디자인

머리카락의 길이가 짧아 수레국화의 꽃은 앞머리에 배치해 포인트를 줌

짧은 머리는 중성적인 인상을 줌

< **Other**

Rough >

고급스러운 분위기를 내기 위해 목과 가슴 주변에 장식을 추가

색감에 변화를 주고자 아쿠아 컬러 계열의 그러데이션 추가

캐릭터를 살리는 표정과 움직임

매일 건강하게 지냄을 감사하며 기도를 드리는 모습

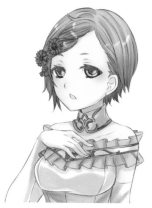

무대에서 내려온 뒤, 긴장이 풀린 모습

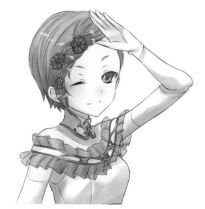

팬서비스로 장난스레 윙크하는 모습

Sinfonia

성모 마리아처럼 자애와 기품이 넘치는 멤버

백합

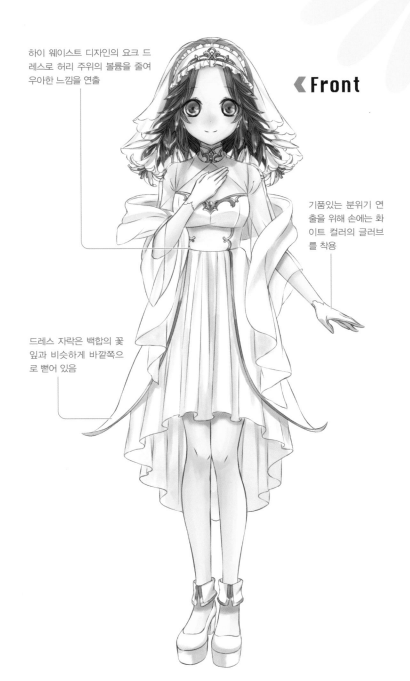

하이 웨이스트 디자인의 요크 드레스로 허리 주위의 볼륨을 줄여 우아한 느낌을 연출

《Front

기품있는 분위기 연출을 위해 손에는 화이트 컬러의 글러브를 착용

드레스 자락은 백합의 꽃잎과 비슷하게 바깥쪽으로 뻗어 있음

모티프 이미지

▶ 원산지는 유럽, 일본 등
▶ 백합의 꽃말은 '순수', '위엄', '무구' 등
▶ 꽃색은 화이트, 옐로우, 레드 등 품종에 따라 다양함
▶ 흰 백합은 성모 마리아의 상징으로 여겨져 '마돈나 릴리(성모 백합)'라고도 함

캐릭터 설정

꽃말인 '순수'를 바탕으로, 얌전하고 어른스러운 성격으로 설정했다. '마돈나 릴리'라는 이름 때문에 팬들과 멤버들 사이에서 '성모님'이라고 불리기도 한다. 성격이 온화하고 올바른 판단을 할 때가 많아 멤버들로부터 존경을 받는다.

디자인 의도

성모 마리아를 상징하는 흰 백합과 그 꽃말인 '순수'와 어울리도록 메인 컬러는 화이트로 결정했다. 청초한 인상을 주기 위해 드레스는 화려한 장식을 피하고 드레이프와 주름만 이용해 심플하게 완성했다.

Profile

아멜리아
Amelia

생일	7월 7일
키	150cm
특기	타로 카드

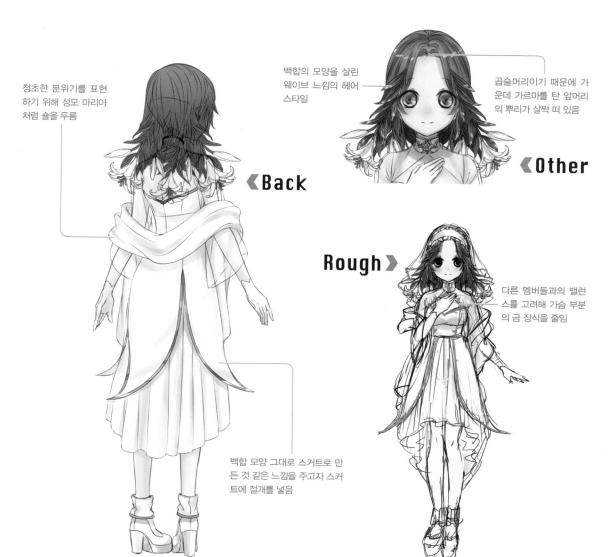

백합의 모양을 살린
웨이브 느낌의 헤어
스타일

곱슬머리이기 때문에 가
운데 가르마를 탄 앞머리
의 뿌리가 살짝 떠 있음

청초한 분위기를 표현
하기 위해 성모 마리아
처럼 숄을 두름

❮Other

❮Back

Rough❯

다른 멤버들과의 밸런
스를 고려해 가슴 부분
의 금 장식을 줄임

백합 모양 그대로 스커트로 만
든 것 같은 느낌을 주고자 스커
트에 절개를 넣음

캐릭터를 살리는 표정과 움직임

무대에 오르기 전 멤버들과 팬을 위해 기
도를 올리는 모습

방심하고 있다가 누군가 불러서 돌아봤
을 때의 표정

친절함과 상냥함이 느껴지는 위를 올려
다 볼 때의 모습

일러스트 메이킹

꽃 그룹의 비주얼 이미지(➡ P.92)에서는 배경으로 등장하는 정밀하게 묘사된 건물과 식물의 느낌을 표현하기 위해 코픽 마카를 사용한 듯한 채색이 특징이다. 선화까지의 작업 과정은 방위 그룹(➡ P.87)와 동일하다.

Illustrator
모쿠리

작업환경
OS/Windows10
Software/
CLIP STUDIO PAINT EX
Tablet/
WAcom Intuos Pro L

① 이미지를 확정하기 위해 러프 스케치 그리기

1

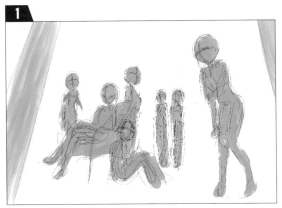

실루엣을 그려 형태와 위치를 정한다. [퍼스자]를 사용해 원근선을 그려 대략적인 원근감을 확인한다. 캐릭터를 어떻게 배치할지 고민하는 단계였으며, 이때는 멤버가 7명이었다.

⚠ **B CUT**

하이 앵글은 스커트의 폭 때문에 발이 안 보이고 캐릭터가 너무 커 보여서 포기했다.

정면은 구도가 흔하고 책이 접히는 부분과 캐릭터가 겹치기 때문에 포기했다.

2

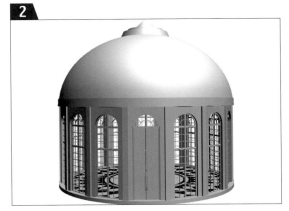

캐릭터보다 먼저 배경을 완성한다. 3D 오브젝트는 복잡한 것을 그릴 때 활용하기 좋은데, 이를 이용해 형태를 잡았다. 소재는 인터넷 사이트에서 구입했다.

3

①-1에서 그은 원근선을 [표시] 처리하고 이를 기준으로 3D 오브젝트의 기울기를 조정한다. 원근선과 정확하게 일치할 필요는 없고 대략적으로 맞기만 하면 된다.

4

3D 오브젝트를 트레이싱한다. 3D 오브젝트의 선화 추출 기능을 사용하면 선이 딱딱해지기 때문에, 일부러 손으로 그려 형태를 잡는다.

5

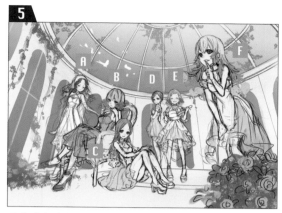

배경 위에 캐릭터를 [표시] 처리하고, 채색과 디테일 묘사를 동시에 진행하며 전체적인 이미지를 완성한다. 7명 중 등나무 의자 뒤에 있는 캐릭터는 거의 가려지므로 삭제하고 6명으로 확정한다.

6

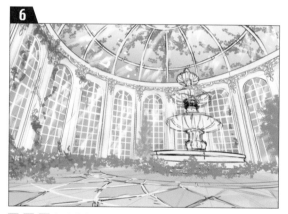

A,D,E의 머리가 지붕과 벽 사이의 경계선에 걸쳐 있어 천장이 낮아 보인다. 이로 인해 실내가 좁게 느껴져 벽의 높이를 늘렸다. 그후 빛과 담쟁이덩굴을 추가해 넣는다.

7

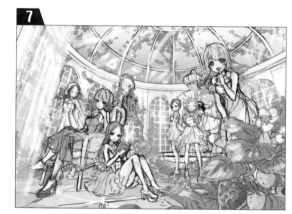

캐릭터를 다시 [표시] 처리하고, 포즈와 위치를 조정한다. 앞쪽에 있던 꽃은 레드 컬러가 포인트인 딸기로 변경하고, 식물의 싱싱함을 표현하기 위해 분수와 폭포를 추가했다.

② 선화가 돋보이도록 세세한 선화 그리기

컬러 러프를 기반으로 선화를 그린다. 방위 그룹 (➡P.87)과 차별화 하기 위해서라도 꽃 그룹은 선화를 살려 채색을 하고 싶었다. 따라서 등나무 의자나 담쟁이덩굴과 같이 디테일이 중요한 소품을 신경 써서 그린다.

많이 사용하는 장식과 창문은 부품 하나를 선화로 그린 후 복사해 붙여 넣는다.

③ [자동 선택]을 사용해 한 번에 채색하기

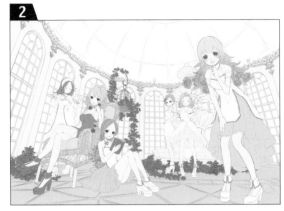

[자동 선택] 툴로 컬러를 구분해 채색한다. 선화가 섬세한 부분은 윤곽선의 바깥쪽을 선택한 뒤 [선택 범위 반전]으로 윤곽선 안쪽을 선택하면 쉽게 채색할 수 있어 추천하는 방법이다.

전체적인 컬러의 구분이 끝났다. 디테일이 많은 부분은 ③-1의 방법으로, 그렇지 않은 부분은 [선택 범위]와 같은 툴을 사용해 시간을 단축한다.

④ 컬러를 덧칠해 코픽 마카를 사용한 효과 내기

엷은 컬러 위에 짙은 컬러를 서서히 덧칠한다. 코픽 마카를 사용한 듯한 느낌으로 식물을 표현한다.

초벌 채색한 머리카락에 약간 짙은 브라운 컬러를 덧칠한다. 컬러의 경계를 흐리게 하면 얼룩이 생긴 것처럼 보인다.

식물의 느낌을 내고자 옅은 그린 계열의 컬러로 머리카락을 덧칠한다. 머리카락 끝까지 전부 칠하는 게 아니라 군데군데 여백을 남겨 둔다.

햇빛은 무지개 컬러를 사용해 전체적으로 표현할 생각인데, 가장 마지막에 작업할 예정이므로 여기서는 햇빛을 받는 부분에 채색만 한다.

조금 더 짙은 그린 컬러를 덧칠한다. ④-3에서 남겨둔 여백 때문에 얼룩이 늘어나 자연물 특유의 들쭉날쭉함이 느껴진다.

화이트 컬러로 하이라이트를 넣는다. [합성 모드] 〉 [더하기]를 사용하지 않고 아날로그 풍의 화이트 컬러 느낌을 낸다.

❗ 비치는 소재 그리기

비치는 부분은 밑색이나 선이 망가지면 안 되기에, 이를 염두에 두고 마지막에 채색한다. 우선은 옅은 컬러로 초벌 채색을 한다.

같은 계열의 짙은 컬러로 그림자를 칠하고, 옅은 컬러로 밝은 부분을 칠한다. 짙은 컬러 때문에 밑색이나 선이 망가지지 않게 한다.

비치는 느낌을 살리고자 선화 컬러도 같은 계열로 변경하고 선화에 덧칠하듯 화이트로 하이라이트를 그려 넣는다.

7

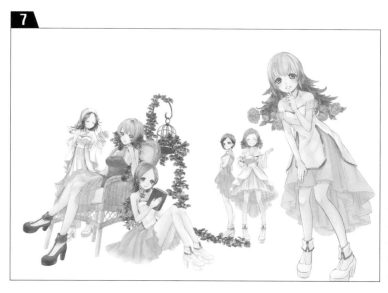

모든 멤버의 채색을 끝냈다. 색상이 전체적으로 잘 어우러지도록 머리카락뿐 아니라 피부와 의상 같은 부분에도 옅은 컬러 위에 짙은 컬러를 덧칠해, 코픽 마카를 사용한 듯한 느낌이 나게 했다.

⑤ **주선이 없는 부분을 그리면서 배경 채색하기**

1

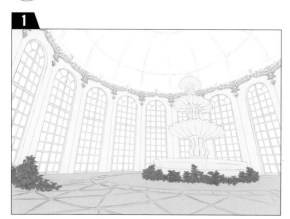

2

캐릭터를 [비표시] 처리하고 배경만 초벌 채색한 일러스트이다. 벽과 바닥의 경계에 있는 담쟁이덩굴은 나중에 시간 단축을 위해 복사해 추가할 예정이므로 여기서는 그려 넣지 않는다.

식물을 채색한다. 초벌 채색에서는 모두 그린 컬러를 사용했기 때문에 꽃은 화이트, 딸기는 크림 컬러로 구분해 덧칠했다. 코픽 마카 풍의 채색 방법으로 자연물 특유의 들쭉날쭉함이 표현된다.

Unit
6
꽃

형태가 없는 분수의 물은 자연스러운 표현을 위해 주선 없이 그린다. 아쿠아 블루로 군데군데 선을 그리고 짙은 아쿠아 블루로 그림자를, 화이트로 하이라이트를 표현한다.

담쟁이덩굴, 분수, 건물이 완성되었다. 담쟁이덩굴은 한 뭉치를 그려 채색까지 한 뒤에 복사&붙여넣기를 한다. 예를 들어 아래 그림은 위의 그림을 좌우반전 시킨 것이다.

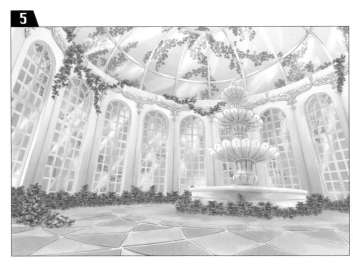

건물 밖 풍경과 담쟁이덩굴을 그린다. 분수의 바로 위에 광원이 있다고 생각하고, 우측 위에서 좌측 아래를 향해 빛이 내려오는 모습을 그린다.

⑥ 배경과 어우러지게 빛과 그림자 그리기

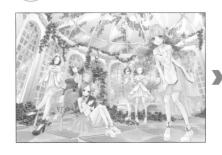 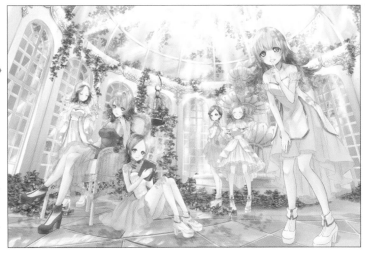

배경 위로 캐릭터를 [표시] 처리한다. 광원의 위치를 생각하면서 캐릭터와 배경 위에 빛과 그림자를 그려 넣는다. 이 작업으로 배경과 캐릭터가 어우러진다. 천장의 유리를 타고 올라간 담쟁이덩굴의 그림자도 잊지 말고 바닥에 그려 준다.

⑦ 앞쪽의 딸기와 폭포를 그려 넣어 마무리

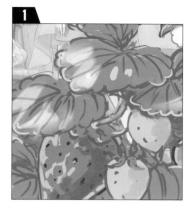

1

앞쪽의 딸기를 그린다. 마지막에 [흐리기] 효과를 줄 것이라, 시간을 줄이고자 선화를 그리지 않고 컬러 러프로 시작한다.

2

우선은 딸기의 컬러 러프 위에 주선 없이 덧칠한다. 싱싱함을 느낄 수 있는 물방울도 그려 넣는다.

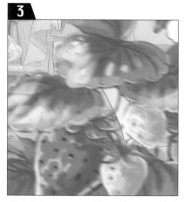

3

캐릭터에 포커스를 맞추고 있으므로 앞에 있는 딸기는 [흐리기] 효과를 강하게 준다.

4

폭포도 컬러 러프를 활용한다. 폭포도 역시 투명해(➡P.109) 배경색이 보이기 때문에 마지막에 칠한다.

5

폭포를 덧칠한다. 힘차게 수직으로 쏟아지는 모습을 표현하기 위해 물의 경계선은 직선으로 긋는다.

6

⑦-3과 마찬가지로 [흐리기] 효과를 주기는 하되, 하얀 물보라가 보일 정도로만 조정한다.

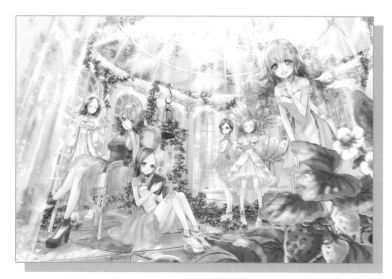

완성!

연한 컬러를 사용해 전체적으로 잎사귀의 푸르른 느낌을 강조하고, 눈이 부실 정도로 강렬한 햇살과 식물의 싱싱함을 표현한다. 안쪽의 푸른 잎사귀를 또렷하게 표현하면 앞쪽의 딸기와 폭포의 흐릿함이 상대적으로 강조되어 거리감이 살아난다.

비주얼 이미지의 완성까지

Illustrator / 모쿠리

Unit 5 방위

그리기 전 키워드를 떠올려 보자

『 풍향계 』

방위를 나타내는 풍향계는 그룹의 모티프를 확실하게 알려준다.

『 인도 』

방위는 사람을 인도하는 것이므로 누군가를 이끄는 듯한 포즈로 구상한다.

『 끝없는 지평선 』

방위만 알 수 있으면 어디든 갈 수 있다는 메시지를 전달한다.

『 여행 』

여행을 할 때 방위를 반드시 알아 두어야 하기에, 여행을 시작하는 들뜬 기분을 표현한다.

비주얼 이미지로 완성

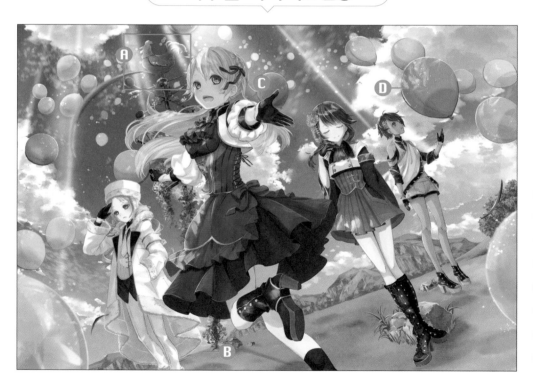

Ⓐ 멤버들의 뒤에 있는 풍향계를 초원이 펼쳐진 배경과 어우러지는 담쟁이덩굴이 휘감고 있다.

Ⓑ 아득히 먼 지평선을 표현하고자 거리감을 극단적으로 강조했다.

Ⓒ 리더인 '서쪽'이 정면을 바라보며 손을 내밀어 누군가를 이끄는 듯한 포즈를 취했다.

Ⓓ 컬러풀한 풍선을 많이 그려 즐거운 분위기와 함께 여행의 출발을 축복하는 모습을 표현했다.

방위 그룹의 일러스트는 여행의 이미지를 떠올리며 야외를 배경으로 한 개방적인 느낌으로 구상했다. 꽃 그룹은 꽃으로 둘러싸인 실내의 모습을 표현하고자 했는데, 구도를 고민하다가 온실을 배경으로 설정하기로 했다.

그리기 전 키워드를 떠올려 보자

『 물과 햇빛 』

충분한 물과 햇빛은 식물이 자라나는 데 반드시 필요한 요소이다.

『 창문이 많은 건물 』

꽃➔신부➔교회 순으로 연상되어, 창문이 많은 교회풍의 석조 건물을 배경으로 설정한다.

『 온실 』

배경을 차분한 느낌의 실내로 생각했는데, 가장 잘 어울리는 이미지로 식물을 키우는 온실이 떠올랐다.

『 꽃 』

꽃 그룹답게 꽃으로 둘러싸인 화려한 일러스트로 완성하고자 했다.

비주얼 이미지로 완성

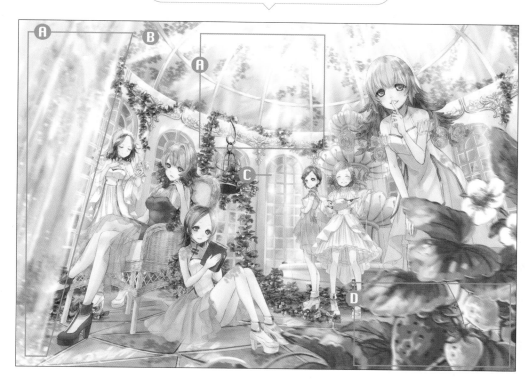

Ⓐ 맑고 깨끗한 분수와 천장으로부터 여러 갈래로 쏟아지는 햇빛을 표현했다.

Ⓑ 햇빛이 가득 쏟아지도록 유리창을 많이 배치해 온실의 느낌을 연출했다.

Ⓒ 스테인드글라스 느낌의 좁고 긴 아치형 창문으로 교회처럼 보이게 했다.

Ⓓ 그룹의 관계성을 상징하는 '존중과 애정'의 꽃말을 지닌 딸기를 그려 넣었다.

WILD POKER

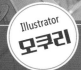

Illustrator 모쿠리

그룹 설정

'화려하고 멋진 쇼를 보여 드립니다'라는 콘셉트의 아이돌 그룹이다. 카지노에서 일하는 다섯 명의 딜러로 구성된 이 그룹은 전반적으로 성숙한 분위기를 풍긴다. 트럼프 카드를 다루는 데 익숙한 딜러만이 할 수 있는 기술이나 게임적인 요소를 포함시킨 라이브 무대를 선보인다. 때로는 팬과 카드 게임을 벌이기도 한다. 멤버들은 『이상한 나라의 앨리스』에 나오는 등장인물을 연상하게 하는 의상을 착용한다. 낮에는 아이돌로, 밤에는 딜러로 활동하느라 매우 바쁜 그룹이다.

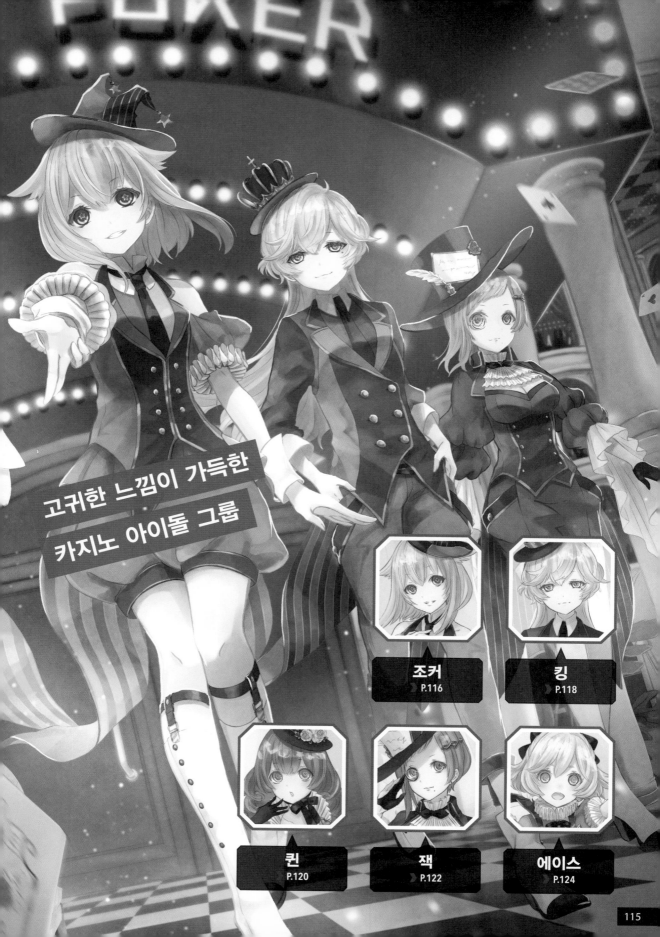

고귀한 느낌이 가득한
카지노 아이돌 그룹

조커
P.116

킹
P.118

퀸
P.120

잭
P.122

에이스
P.124

WILD POKER

수수께끼에 둘러싸인 리더

조커

체셔 고양이를 떠올리게 하는 고양이 귀 모양의 곱슬머리

어릿광대 모자와 실크햇을 합친 미니햇

◀**Front**

어릿광대의 의상과 비슷한 느낌을 주기 위해 소매와 팬츠를 풍성하게 함

허리 양쪽으로 프릴이 달려 있고 블라우스와 연결된 연미복 꼬리가 보임

모티프 이미지

▶ 궁정의 어릿광대가 그려진 특별한 카드
▶ 대부분 게임에서 만능패로 쓸 수 있는 최강의 패
▶ 반대로 '도둑잡기' 게임처럼 나쁜 카드로 취급되는 경우도 있음

캐릭터 설정

조커는 특별한 취급을 받는 강력한 카드이지만, 사람들이 싫어하기도 한다는 이중적인 면모를 가지고 있다. 이를 바탕으로 수수께끼에 둘러싸인 캐릭터로 설정했다. 속마음을 잘 들키지 않아 게임 실력도 그룹에서 가장 뛰어나다. 그룹의 리더이며 말수는 적지만 모든 일을 잘 챙긴다.

디자인 의도

체셔 고양이를 모티프로 캐릭터를 디자인했다. 근대의 어릿광대 이미지를 떠올리며, 바이컬러의 블라우스를 사용해 언밸런스함을 강조했다. 메인 컬러가 묻히지 않도록 퍼플 계열 위주로 사용했다. 리더이기 때문에 차분한 분위기가 잘 드러나게 했다.

Profile

체셔
Chesha

생일	2월 29일
키	158cm
특기	저글링

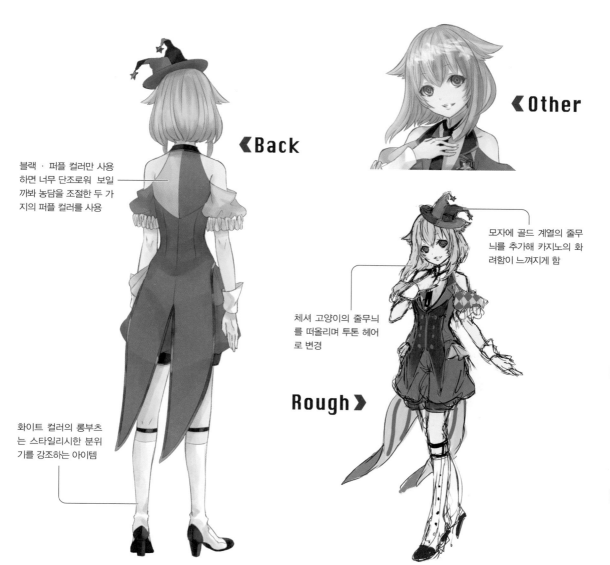

《Other

《Back

블랙 · 퍼플 컬러만 사용하면 너무 단조로워 보일까봐 농담을 조절한 두 가지의 퍼플 컬러를 사용

모자에 골드 계열의 줄무늬를 추가해 카지노의 화려함이 느껴지게 함

체셔 고양이의 줄무늬를 떠올리며 투톤 헤어로 변경

Rough 》

화이트 컬러의 롱부츠는 스타일리시한 분위기를 강조하는 아이템

캐릭터를 살리는 표정과 움직임

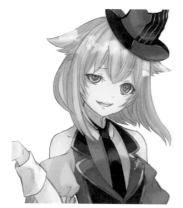

카지노에서 상대를 몰아붙일 때 나오는 여유있는 표정

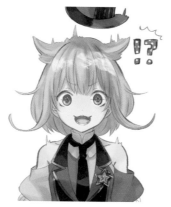

평소에는 냉정하다가도 무서워하는 동물을 만나면 깜짝 놀라는 모습

쉬는 날에 하루 종일 고양이처럼 잠만 자는 모습

WILD POKER

꿈속의 왕자님 같은 중성적인 매력의 멤버

킹

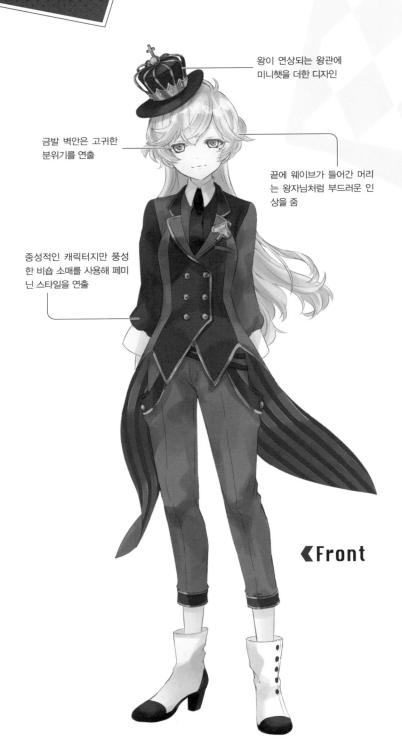

왕이 연상되는 왕관에 미니햇을 더한 디자인

금발 벽안은 고귀한 분위기를 연출

끝에 웨이브가 들어간 머리는 왕자님처럼 부드러운 인상을 줌

중성적인 캐릭터지만 풍성한 비숍 소매를 사용해 페미닌 스타일을 연출

‹Front

모티프 이미지

▶ 트럼프의 메이저 카드 중 가장 강력한 왕 카드

▶ 스페이드 킹은 고대 이스라엘의 왕 '다윗'에서 유래

▶ 상냥하고 용감하며, 약자를 위해 검을 휘두름

캐릭터 설정

메이저 카드 중에서 가장 강력하기 때문에, 운동 신경과 IQ 모두 평균 이상이며 못하는 것이 없는 만능 캐릭터이다. 왕자님같은 중성적인 매력의 소유자로, 외모에 반한 젊은 여성이 많이 지명하는 딜러이기도 하다. 기본적으로 친절하며 신사적으로 행동한다.

디자인 의도

앨리스를 떠올리며 디자인했기에 배색 또한 앨리스하면 떠오르는 로열 블루와 골드로 설정했다. 왕은 고귀하다는 느낌이 있어 포멀하게 디자인했다. 중성적인 캐릭터라는 점에서 팬츠 디자인을 채택했으나, 여성임을 알 수 있도록 타이트한 실루엣이 느껴지게 했다.

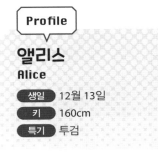

Profile

앨리스
Alice

생일	12월 13일
키	160cm
특기	투검

등 뒤 디자인은 프릴 등을 사용하지 않고 깔끔하게 마무리

❰Back

❰Other

세련된 느낌을 표현하고자 스페이드를 모티프로 한 벨트 장식을 달아줌

Rough❱

블루 계열의 보석과 액세서리로 포인트를 줌

심플함을 한층 더 강조하기 위해, 체크 무늬 셔츠에서 무늬가 없는 로열 블루 컬러의 셔츠로 변경

캐릭터를 살리는 표정과 움직임

'포기하시는 건가요?' 게임에서 승기를 잡았을 때의 득의양양한 표정

진상 손님에게 웃는 얼굴로 칼을 던지려는 모습

젊은 여성들의 애간장을 태우는 무심한 표정

WILD POKER

느긋한 성격을 가진 사랑스러운 멤버

퀸

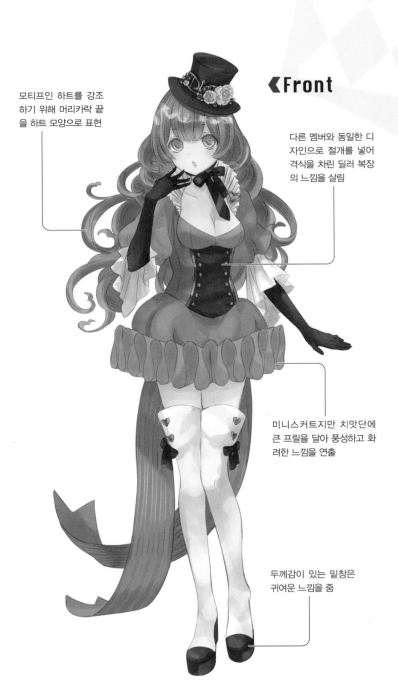

모티프인 하트를 강조하기 위해 머리카락 끝을 하트 모양으로 표현

‹Front

다른 멤버와 동일한 디자인으로 절개를 넣어 격식을 차린 딜러 복장의 느낌을 살림

미니스커트지만 치맛단에 큰 프릴을 달아 풍성하고 화려한 느낌을 연출

두께감이 있는 밑창은 귀여운 느낌을 줌

모티프 이미지

▶ 메이저 카드로는 두 번째 위치에 있는 여왕 카드

▶ 하트의 퀸은 성경에 나오는 여전사 '유딧'에서 유래

▶ 주변에 사랑을 베풀고 그만큼 사랑받는 여인의 상징

캐릭터 설정

사랑을 베풀고 사랑받는 여성의 이미지를 가지고 있다. 젊은 남성에게 압도적인 러블리함을 어필해 엄청난 인기를 끌고 있다는 설정이다. 카지노 오너의 딸이며 동물을 좋아한다. 성격이 느긋하지만 승부사 기질이 다분한 캐릭터이다.

디자인 의도

모티프는 하트 여왕이다. 여왕의 의상을 연상시키는 르네상스 시대의 드레스를 기반으로, 프릴 등을 추가해 화려하고 고급스러운 디자인으로 완성했다. 대담한 노출로 섹시함을 어필해 남성 고객의 마음을 사로잡는다. 메인 컬러는 하트에서 가져온 레드 계열이다.

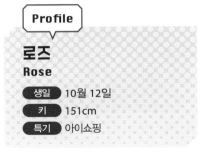

Profile

로즈
Rose

생일	10월 12일
키	151cm
특기	아이쇼핑

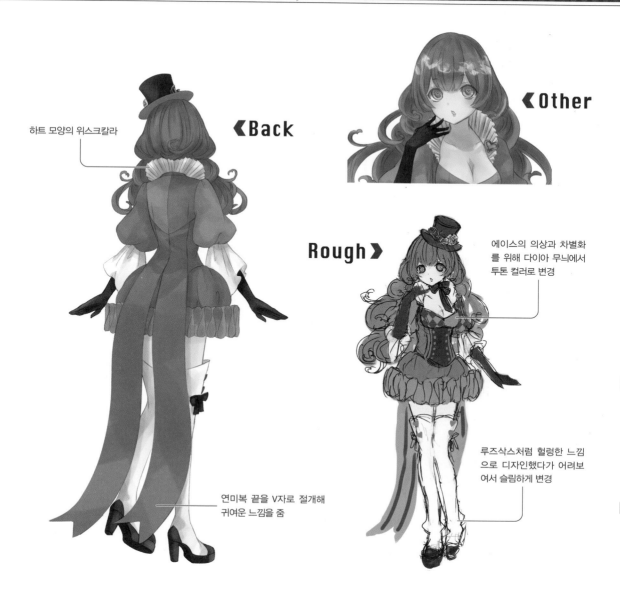

하트 모양의 위스크칼라

《Back

《Other

Rough》

에이스의 의상과 차별화를 위해 다이아 무늬에서 투톤 컬러로 변경

연미복 끝을 V자로 절개해 귀여운 느낌을 줌

루즈삭스처럼 헐렁한 느낌으로 디자인했다가 어려보여서 슬림하게 변경

캐릭터를 살리는 표정과 움직임

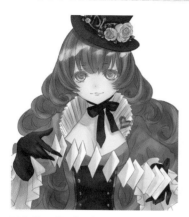

평소에는 서글서글하다가 카드를 손에 쥐면 프로 딜러로 돌변하는 모습

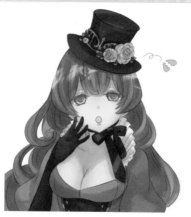

압도적인 러블리함으로 젊은 남성의 마음을 사로잡는 모습

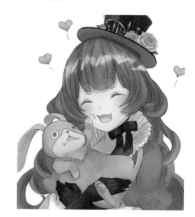

좋아하는 동물을 끌어 안고 기쁜 나머지 얼굴을 부비는 모습

WILD POKER

보좌관 느낌의 똑똑한 멤버

잭

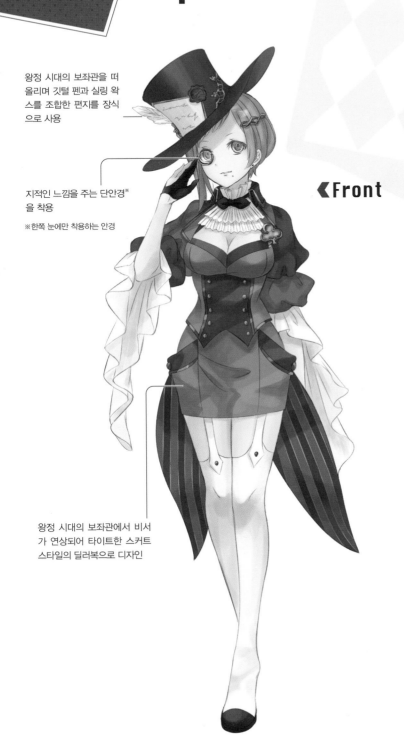

왕정 시대의 보좌관을 떠올리며 깃털 펜과 실링 왁스를 조합한 편지를 장식으로 사용

지적인 느낌을 주는 단안경※을 착용

※한쪽 눈에만 착용하는 안경

◀**Front**

왕정 시대의 보좌관에서 비서가 연상되어 타이트한 스커트 스타일의 딜러복으로 디자인

모티프 이미지

▶ 메이저 카드에서는 세 번째로 강한, 시종 또는 귀족 남성 카드

▶ 클로버의 잭은 원탁의 기사 중 한 명인 '랜슬롯'에서 유래

▶ 원래 이름은 '네이브'※

※영어로 knave. 왕실의 시종을 뜻함

캐릭터 설정

메이저 카드에서 세 번째로 강하기 때문에 똑똑한 보좌관 캐릭터로 설정했다. 차분하고 어른스러운 행동 때문에 성인 남성들에게 인기가 있다. 평소에는 성실하고 모든 일을 매끄럽게 처리하지만, 단안경이 벗겨지면 성격이 돌변한다.

디자인 의도

『이상한 나라의 앨리스』에 등장하는 미친 모자장수가 모티프이다. '미친(mad)'의 어감이 음침한 느낌을 연상하게 해서 메인 컬러는 그린 계열로 정하되, 여성스러운 분위기를 위해 채도를 높였다. 귀족적인 느낌을 내기 위해 단안경과 자보※를 사용했다.

※프랑스어로 jabot. 주름이 잡힌 가슴 장식을 뜻함

Profile

매드
Mad

생일	5월 11일
키	167cm
특기	당구

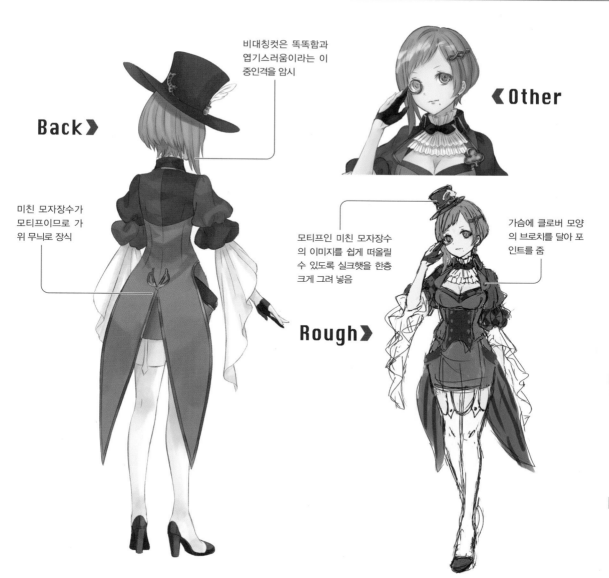

Back〉

비대칭컷은 똑똑함과 엽기스러움이라는 이중인격을 암시

미친 모자장수가 모티프이므로 가위 무늬로 장식

〈Other

모티프인 미친 모자장수의 이미지를 쉽게 떠올릴 수 있도록 실크햇을 한층 크게 그려 넣음

가슴에 클로버 모양의 브로치를 달아 포인트를 줌

Rough〉

Unit 7 트럼프 카드

캐릭터를 살리는 표정과 움직임

수상한 미소를 지으며 자신을 지명한 손님과 대치하는 모습

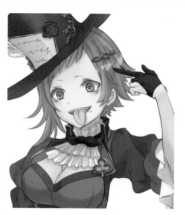

단안경이 벗겨지자 성격이 180도 돌변해 고객을 끝까지 도발하는 모습

엽기 모드에서 평상시 모드로 돌아오니 그동안의 피로가 한꺼번에 몰려 오는 모습

WILD POKER

그룹의 마스코트를 담당하는 멤버

에이스

곧게 뻗은 토끼 귀가 캐릭터
의 활달함을 느끼게 함

흰 토끼를 떠올리며 부드
럽지만 볼륨감이 살아 있
는 헤어스타일로 디자인

『이상한 나라의 앨리
스』의 흰 토끼가 갖고
다니던 나팔과 시계를
지니고 있음

◀Front

활동적인 이미지를 위해 하의
는 퀼로트 팬츠로 디자인

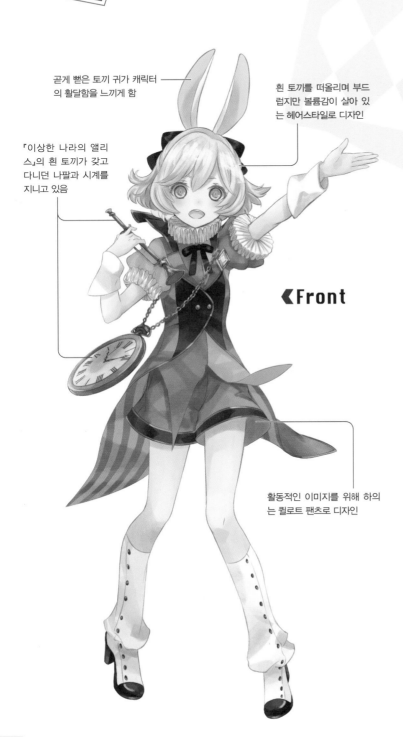

모티프 이미지

▶ 트럼프 카드 중에서는 가장 낮은 숫자

▶ 게임에 따라서는 메이저 카드가 되기
도 함

▶ 다이아몬드의 A는 '뜻밖의 행운'이라
는 뜻

캐릭터 설정

트럼프 카드에서 숫자가 가장 낮기 때문
에, 그룹 내에서 가장 어리다. 언니들로
부터 귀여움을 받는 그룹의 마스코트 같
은 존재이다. 항상 의욕이 넘치지만, 덜
렁대다가 실수를 저질러 의기소침해하
기도 한다.

디자인 의도

디자인 모티프는 흰 토끼이다. 멤버 중
가장 어리다는 설정이므로, 마스코트와
같은 사랑스러움이 느껴지도록 토끼 귀
등의 아이템을 이용해 디자인했다. 메인
컬러는 그린 옐로우 컬러를 사용했다. 다
른 멤버보다 블랙 컬러의 배색 비율을
줄여 발랄한 분위기를 연출했다.

Profile

라비
Labi

생일	11월 1일
키	138cm
특기	케이크 잔뜩 먹기

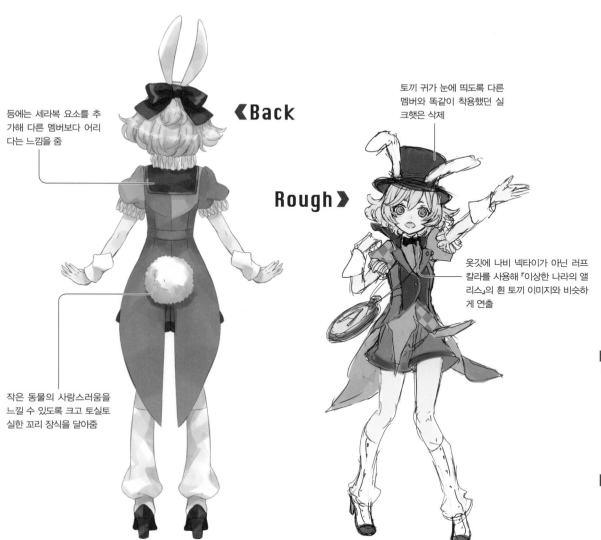

등에는 세라복 요소를 추
가해 다른 멤버보다 어리
다는 느낌을 줌

《Back

Rough 》

토끼 귀가 눈에 띄도록 다른
멤버와 똑같이 착용했던 실
크햇은 삭제

작은 동물의 사랑스러움을
느낄 수 있도록 크고 토실토
실한 꼬리 장식을 달아줌

옷깃에 나비 넥타이가 아닌 러프
칼라를 사용해 『이상한 나라의 앨
리스』의 흰 토끼 이미지와 비슷하
게 연출

캐릭터를 살리는 표정과 움직임

의욕과 도전 정신이 넘치는 표정

의욕만 앞선 나머지 실수를 저지르는 모습

실수를 저질러 의기소침해 있을 때 언니
들에게 위로받는 모습

일러스트 메이킹

트럼프 카드 그룹의 비주얼 이미지(➡ P.114)는 조명이 켜진 카지노풍의 무대가 특징
인 스타일리시한 느낌의 일러스트이다. 전반적인 제작 흐름과 더불어 빛의 사용 방법,
표현의 아이디어 등을 자세히 소개한다.

Illustrator
모쿠리
작업환경
OS/Windows10
Software/
CLIP STUDIO PAINT EX
Tablet/
WAcom Intuos Pro L

구도를 생각하기

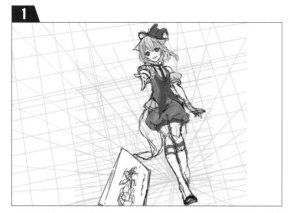

걸어 나오는 멤버가 카드를 던지는 장면을 상상하며 작업을 시작
한다. 리더인 조커는 똑 부러지는 이미지 때문에 제일 먼저 그린다.

남은 네 명의 멤버를 배치한다. 생김새가 무너지지 않도록 캐릭터
디자인을 밑그림에 활용한다. 캐릭터 배치에 애를 먹었는데, 위의
형태로 최종 결정했다.

러프 스케치 채우기

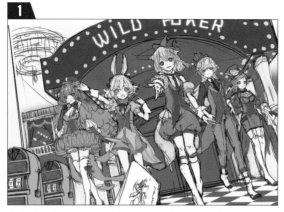

슬롯 머신이나 전구를 사용해 카지노의 느낌이 나는 배경을 그
린다. 그 사이에 캐릭터 디자인을 변경했기 때문에 이에 맞춰 수정
한다.

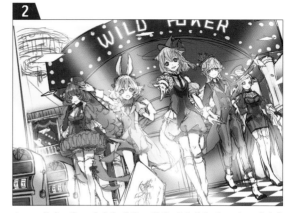

스포트라이트와 그림자의 배치로 완성 이미지가 어느 정도 결정되
었기에, 러프 스케치는 여기서 끝낸다. 디테일은 본격적으로 그림
을 그리면서 채운다.

③ 선화 그리기

러프 스케치를 한 레이어의 불투명도를 낮추고, 러프 스케치를 따라 선화를 그린다. 인물들이 서로 겹치는 부분도 그려준다.

백스테이지까지 선화를 그린다. 이 단계에서 배경의 선화를 만들어 같이 채색해야 확인하기 쉽기 때문이다.

④ 초벌 채색하기

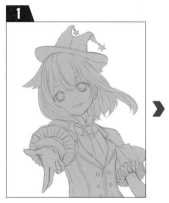

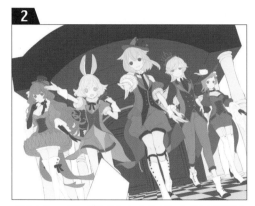

[자동 선택]에서 여백을 클릭해 [선택 범위 반전]을 하고, 전체를 그레이 컬러로 채워 넣은 다음 부위 별로 컬러를 구분해 채색한다.

마찬가지로 다른 캐릭터와 스테이지의 컬러를 구분한다. 이 위에 채색할 예정이므로, 이 시점에서 전체적인 밸런스를 확인하면서 색감이나 배색을 조정한다.

⑤ 개성이 드러나도록 눈 채색하기

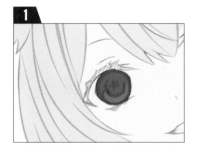

눈을 채색한다. 먼저 초벌 채색 위에 짙은 컬러로 눈동자 전체를 칠한다. 그 위에 더 짙은 컬러로 눈동자를 그리고, 동공에 모티프 마크인 별을 그려 넣는다.

모티프 마크의 아웃라인을 화이트 컬러로 강조한다. [합성 모드] 〉 [오버레이]를 적용해 바탕색과 같은 계열의 명도를 낮춘 컬러로 홍채를 그린다.

눈꺼풀을 캐릭터 눈동자 컬러에 맞춰 채색하고, 흰자에도 그림자를 채색한다. 눈꺼풀과 마찬가지로 그림자 또한 캐릭터의 컬러에 맞춘다.

⑥ 투톤 헤어 채색하기

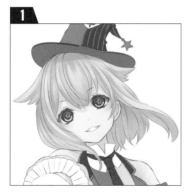
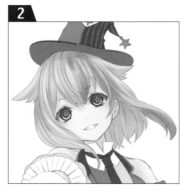
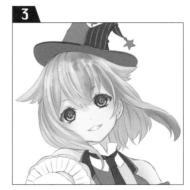

우선은 그림자를 넣는다. 깊이감을 나타내기 위해 머리카락의 뒷부분은 조금 다른 컬러로 설정한다.

그림자 레이어 아래에 신규 레이어를 만들어 투톤 컬러를 넣고 그 부분만 그림자 컬러를 변경한다.

눈동자와 마찬가지로 모티프 마크의 하이라이트를 넣어 개성을 나타낸다. 곳곳에 화이트 컬러로 하이라이트를 넣으면 완성이다.

⑦ 모든 캐릭터 채색하기

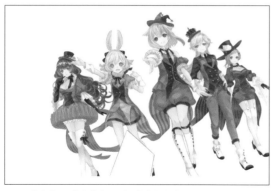

모든 캐릭터를 채색했다. 눈과 머리카락에는 지금까지와 마찬가지로 각각의 모티프 마크를 넣었다. 피부색은 [흐리기]를 사용하면서 가볍게 채색한다. 채색을 할 때는 관절을 의식해 입체감을 표현한다.

⑧ 스테이지 채색하기

스테이지도 채색한다. 레드, 블랙, 화이트 컬러를 중심으로 사용해 성숙한 분위기를 자아낸다. 체스판 무늬의 바닥은 시크한 분위기를 연출한다. 또한 전구를 많이 배치하고, 발광 효과를 통해 화려한 느낌을 준다.

발광 효과 테크닉

우선 빛을 넣고 싶은 부분을 화이트 컬러를 이용해 그린다.

1 레이어의 아래에 복사 레이어를 만들고 선택 범위를 설정한다. 선택 범위를 확장해 원하는 컬러로 칠한다.

1과 2 둘 다 [가우시안 흐리기] 효과를 준다. 네온사인의 이미지가 금세 완성되었다.

⑨ 스테이지 주변 그리기

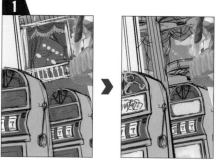

러프 스케치 때 대충 그려 넣었던 디테일한 부분을
깔끔하게 그려 넣는다.

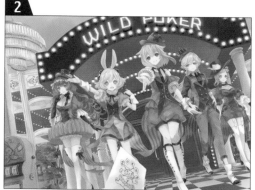

중간 완성 단계이
다. 공간이 좁지만
카지노의 느낌이
나는 아이템을 빼
곡하게 배치해 그
림 전체의 상황을
쉽게 파악할 수
있다.

⑩ 스포트라이트 그리기

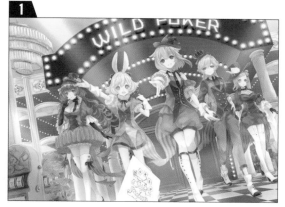

러프하게 그린 스포트라이트의 레이어를 그대로 사용하고 불투명
도를 낮춘다.

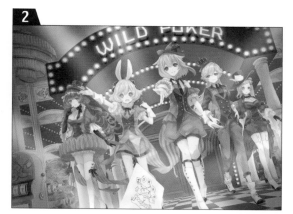

빛이 닿는 부분을 강조하기 위해, 가운데를 제외한 곳에 [합성 모
드] 〉 [곱하기]를 적용해 어두운 컬러를 배치하면 명암의 차이가
드러난다.

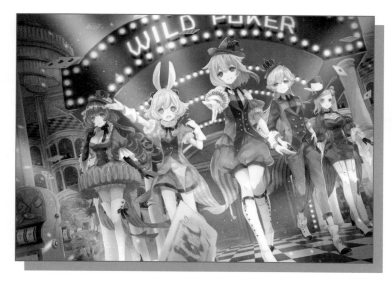

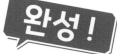

앞쪽의 트럼프 카드를 흐리게 처리해 카드가
날아가는 속도감을 표현했다. [합성 모드] 〉
[오버레이]로 두 종류의 텍스처를 합치고 정
보량을 늘려서 마무리한다. 마지막으로 [색
조 보정]에서 [밝기/대비] 기능을 이용해 그
림 전체의 대비를 조정하면 완성이다.

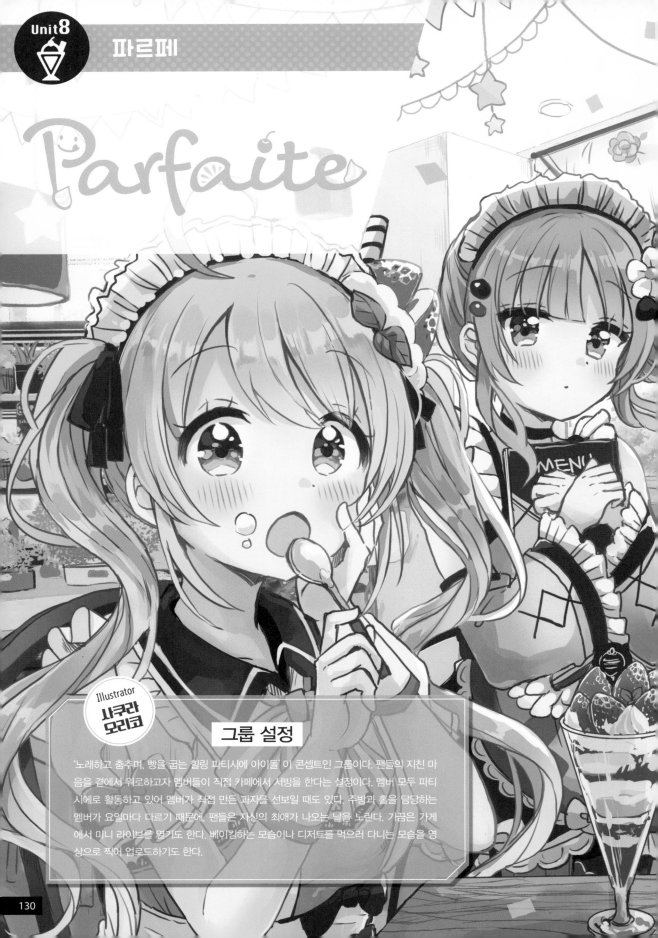

Parfaite

그룹 설정

Illustrator 사쿠라 모리코

'노래하고 춤추며, 빵을 굽는 힐링 파티시에 아이돌' 이 콘셉트인 그룹이다. 팬들의 지친 마음을 곁에서 위로하고자 멤버들이 직접 카페에서 서빙을 한다는 설정이다. 멤버 모두 파티시에로 활동하고 있어 멤버가 직접 만든 과자를 선보일 때도 있다. 주방과 홀을 담당하는 멤버가 요일마다 다르기 때문에, 팬들은 자신의 최애가 나오는 날을 노린다. 가끔은 가게에서 미니 라이브를 열기도 한다. 베이킹하는 모습이나 디저트를 먹으러 다니는 모습을 영상으로 찍어 업로드하기도 한다.

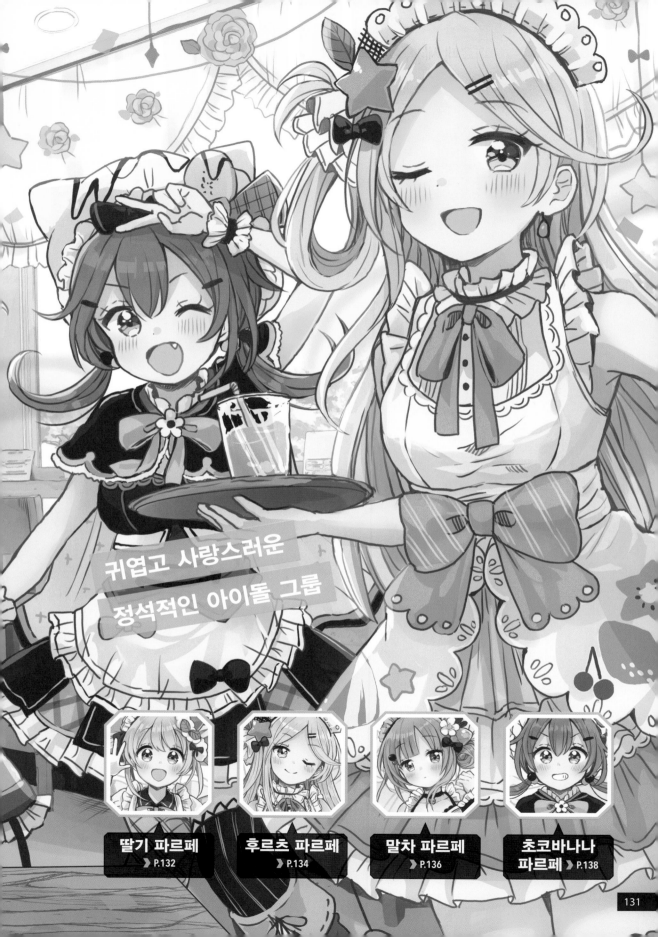

귀엽고 사랑스러운
정석적인 아이돌 그룹

Parfaite

파르페 세계, 확신의 센터

딸기 파르페

핑크와 화이트 컬러가
어우러진 스커트 무늬
는 딸기 시럽과 생크림
을 섞은 모습을 표현

파르페의 토핑을 표현하
기 위해 쿠키와 딸기, 휘
핑크림 모양으로 장식

스커트 좌우에 생크림
모양의 장식을 붙임

왼쪽 양말은 콘플레이
크를 떠올리게 하는 옐
로우 계열로 설정

오른쪽 양말은 딸기
파르페의 단면을 연
상하게 하는 디자인

모티프 이미지

▶ 소녀들에게 가장 인기가 많은 파르페
의 정석
▶ 파르페의 메인 재료인 딸기를 많이
사용한 귀여운 디저트
▶ 생크림과 초콜릿이 들어가 달달하면
서도 새콤달콤한 맛
▶ 제일 밑에 콘플레이크가 있음

캐릭터 설정

파르페하면 바로 떠오르는 디저트이다.
따라서 아이돌의 정석이라 할 수 있는,
천진난만하고 쾌활하지만 가끔은 엉뚱
한 행동을 하기도 하는 성격으로 설정했
다. 그룹의 비주얼을 담당하는 센터로,
딸기처럼 새콤달콤한 연애를 상상하는
것을 좋아하는 소녀이다.

디자인 의도

소녀들이 특히 좋아하는 디저트라서 그
들의 취향을 모두 반영한 듯한 디자인
으로 완성했다. 풍성한 스커트와 곳곳에
달린 리본 등 전체적으로 동글동글한 이
미지가 동화 속 카페 점원을 떠올리게
한다.

Profile

아키히메 시즈쿠
Shizuku Akihime

생일	1월 15일
키	158cm
특기	순정만화 이야기

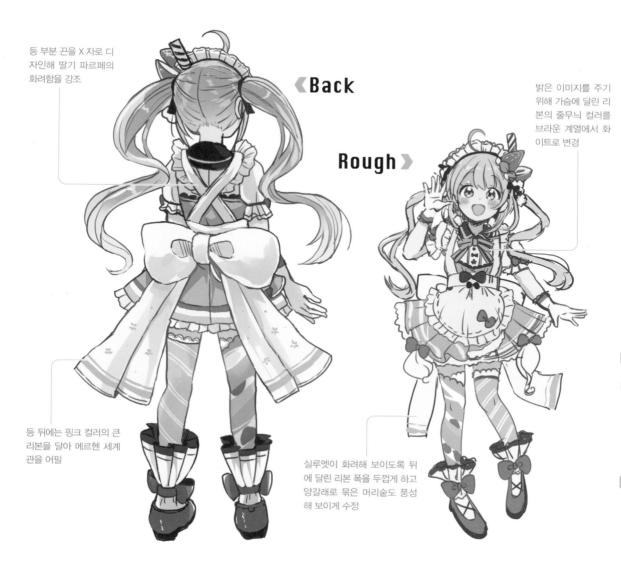

등 부분 끈을 X 자로 디
자인해 딸기 파르페의
화려함을 강조

《Back

Rough 》

밝은 이미지를 주기
위해 가슴에 달린 리
본의 줄무늬 컬러를
브라운 계열에서 화
이트로 변경

등 뒤에는 핑크 컬러의 큰
리본을 달아 메르헨 세계
관을 어필

실루엣이 화려해 보이도록 뒤
에 달린 리본 폭을 두껍게 하고
양갈래로 묶은 머리숱도 풍성
해 보이게 수정

캐릭터를 살리는 표정과 움직임

새콤달콤한 연애를 상상하며 설레어 하
는 모습

라이브 도중 숨이 차 힘들어도 웃음을 잃
지 않는 모습

자신이 저지른 실수 때문에 멤버들에게
혼이 나 주눅든 모습

화려한 외모의 해외파 멤버

후르츠 파르페

별 모양의 머리 장식 주위에 파르페에 사용하는 판 초콜릿, 잎사귀, 블루베리와 비슷한 컬러인 다크 블루 계열의 리본을 배치

아이돌의 화려함이 연상되는 별 모양의 머리 장식은 옐로우 계열로 설정

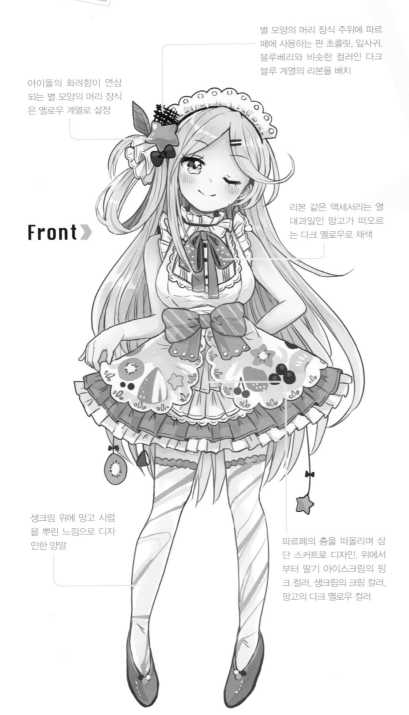

Front

리본 같은 액세서리는 열대과일인 망고가 떠오르는 다크 옐로우로 채색

생크림 위에 망고 시럽을 뿌린 느낌으로 디자인한 양말

파르페의 층을 떠올리며 삼단 스커트로 디자인. 위에서부터 딸기 아이스크림의 핑크 컬러, 생크림의 크림 컬러, 망고의 다크 옐로우 컬러

모티프 이미지

▶ 키위, 딸기, 귤 등 다양한 컬러의 과일을 사용

▶ 겉보기에 화려하고 세련된 느낌

▶ 다양한 과일을 사용해 파르페 중에서도 값이 비쌈

▶ 트로피컬한 열대 지방의 이미지

캐릭터 설정

열대 지방의 느낌을 살려 하와이에서 자란 해외파 멤버로 설정했다. 파르페 자체는 누구나 먹을 수 있는 음식이기에, 도도하고 거만한 성격이지만 사실은 그런 척하는 콘셉트일 뿐이다. 열대 지방의 개방적인 느낌을 살려 춤을 잘 추는 캐릭라는 설정도 추가했다.

디자인 의도

메인 컬러는 열대 과일에서 자주 볼 수 있는 옐로우 계열이지만 여러 가지 컬러의 과일을 포인트로 배치했다. 성숙한 느낌을 주기 위해 롱헤어로 디자인하고 앞머리는 옆 가르마를 타 이마를 드러냈다.

Profile

오리이시 마나쓰
Manatsu Oriishi

생일	8월 17일
키	165cm
특기	노래, 춤

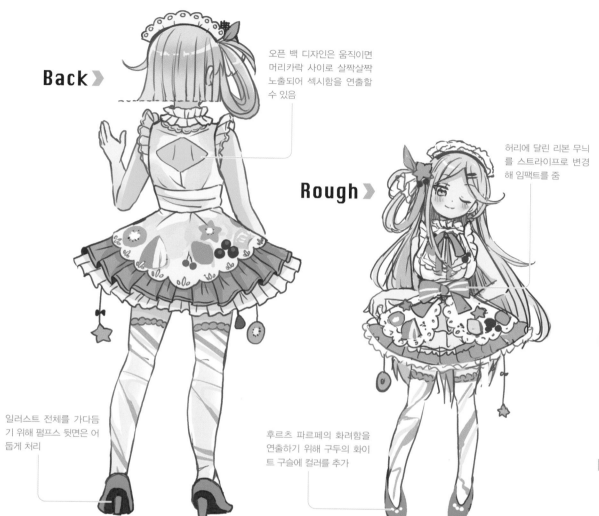

Back ▶

오픈 백 디자인은 움직이면 머리카락 사이로 살짝살짝 노출되어 섹시함을 연출할 수 있음

Rough ▶

허리에 달린 리본 무늬를 스트라이프로 변경해 임팩트를 줌

일러스트 전체를 가다듬기 위해 펌프스 뒷면은 어둡게 처리

후르츠 파르페의 화려함을 연출하기 위해 구두의 화이트 구슬에 컬러를 추가

캐릭터를 살리는 표정과 움직임

우아한 포즈로 도도한 콘셉트를 어필하는 모습

멤버들의 지적에 콘셉트가 들통나 창피해 하는 모습

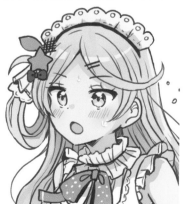

도도한 태도를 버리고 연습에 몰두하는 모습

말차 파르페

성숙하면서도 어쩐지 보호 본능을 일으키는 멤버

Parfaite

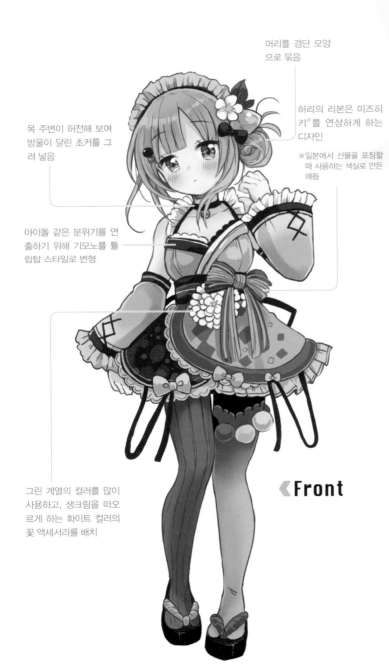

머리를 경단 모양
으로 묶음

허리의 리본은 미즈히
키*를 연상하게 하는
디자인

※일본에서 선물을 포장할
때 사용하는 색실로 만든
매듭

목 주변이 허전해 보여
방울이 달린 초커를 그
려 넣음

아이돌 같은 분위기를 연
출하기 위해 기모노를 튤
립탑 스타일로 변형

그린 계열의 컬러를 많이
사용하고, 생크림을 떠오
르게 하는 화이트 컬러의
꽃 액세서리를 배치

《Front

모티프 이미지

▶ 말차 아이스크림에 팥, 생크림, 삼색
경단, 말차 한천 등을 사용

▶ 달콤쌉싸름한 맛

▶ 파르페 중에서도 고급스러운 이미지
로 비주얼도 차분한 느낌

캐릭터 설정

우지 말차 파르페의 달콤쌉싸름하면서
도 부드러운 맛을 기반으로, 평소에는 어
른스럽고 얌전하지만 무심코 짓는 미소
가 귀여운 캐릭터로 설정했다. 차분하고
단아한 분위기를 가지고 있다. 빠른 템포
의 춤은 잘 추지 못한다.

디자인 의도

메인 컬러는 말차의 그린 계열이다. 말차
는 일본을 대표하는 음식 중 하나이므로
의상도 기모노를 변형해 디자인했다. 전
체적으로 채도를 낮춰 차분한 느낌으로
표현했는데, 밤 모양의 머리 장식만 채도
를 높여 포인트를 줬다.

Profile

하나마치 린
Rin Hanamachi

생일	2월 6일
키	149cm
특기	화투, 공기, 바느질

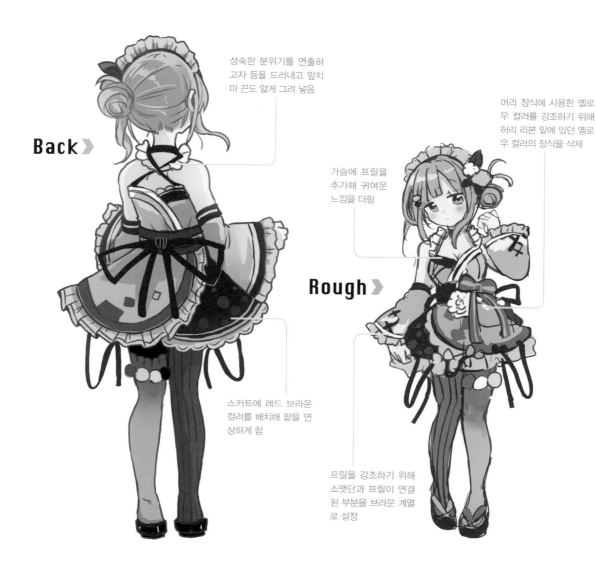

Back >

성숙한 분위기를 연출하고자 등을 드러내고 앞치마 끈도 얇게 그려 넣음

머리 장식에 사용한 옐로우 컬러를 강조하기 위해 허리 리본 밑에 있던 옐로우 컬러의 장식을 삭제

가슴에 프릴을 추가해 귀여운 느낌을 더함

Rough >

스커트에 레드 브라운 컬러를 배치해 팥을 연상하게 함

프릴을 강조하기 위해 소맷단과 프릴이 연결된 부분을 브라운 계열로 설정

캐릭터를 살리는 표정과 움직임

그룹에 처음 합류했을 때, 활발한 멤버들과 달리 낯을 가리는 탓에 수줍어한 모습

평소에는 조용하고 어른스럽지만 무대 위에서는 팬들을 향해 미소짓는 모습

'열심히 하겠습니다!' 허둥대면서도 자신의 성실함을 어필하는 모습

Parfaite

밝고 명랑한 분위기 메이커

초코바나나 파르페

모티프 이미지

▶ 초콜릿 시럽을 뿌린 바닐라 아이스크 림에 바나나가 올라간 파르페의 기본
▶ 웨하스와 아몬드 칩 등으로 토핑
▶ 남녀노소 모두가 사랑하는 파르페
▶ 바나나는 운동할 때 먹기도 함

캐릭터 설정

모든 연령대에서 사랑을 받는다는 점에 서 밝고 명랑한 캐릭터로 설정했다. 스타 일과 운동 신경 모두 좋다. 먹는 것 또한 무척 좋아한다. 항상 긍정적이고 그룹의 분위기를 밝게 유지시켜주는 소중한 멤 버이다.

디자인 의도

운동을 좋아하고 활발한 캐릭터라 움직 이기 편한 복장으로 디자인했다. 메인 컬 러는 초콜릿과 바나나를 떠올리게 하는 브라운 계열과 옐로우 계열을 사용했다. 바닐라 아이스크림의 화이트 컬러도 추 가해 전체적인 밸런스를 맞췄다.

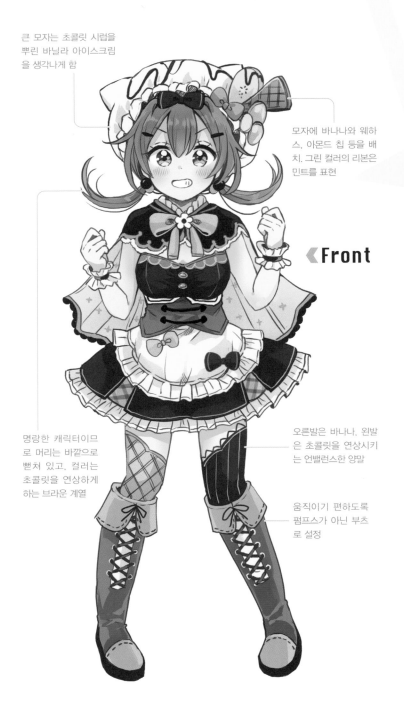

큰 모자는 초콜릿 시럽을 뿌려 바닐라 아이스크림 을 생각나게 함

모자에 바나나와 웨하 스, 아몬드 칩 등을 배 치. 그린 컬러의 리본은 민트를 표현

◀ **Front**

명랑한 캐릭터이므 로 머리는 바깥으로 뻗쳐 있고, 컬러는 초콜릿을 연상하게 하는 브라운 계열

오른발은 바나나, 왼발 은 초콜릿을 연상시키 는 언밸런스한 양말

움직이기 편하도록 펌프스가 아닌 부츠 로 설정

Profile

기이쿠라 나나
Nana Kiikura

생일	8월 7일
키	162cm
특기	운동, 소통 능력

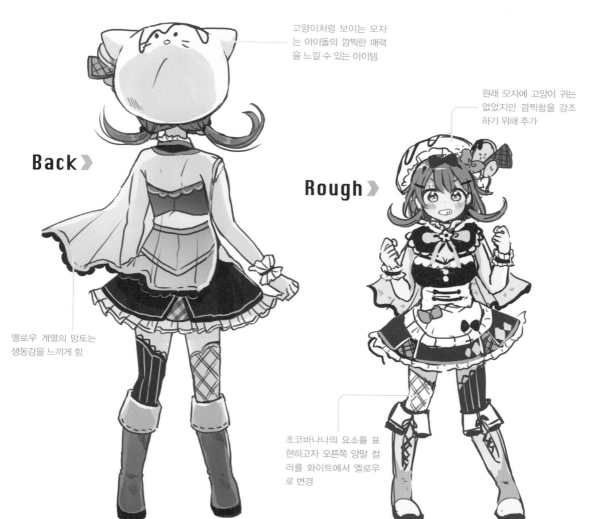

고양이처럼 보이는 모자
는 아이돌의 깜찍한 매력
을 느낄 수 있는 아이템

원래 모자에 고양이 귀는
없었지만 깜찍함을 강조
하기 위해 추가

Back

Rough

옐로우 계열의 망토는
생동감을 느끼게 함

초코바나나의 요소를 표
현하고자 오른쪽 양말 컬
러를 화이트에서 옐로우
로 변경

캐릭터를 살리는 표정과 움직임

연습 후 좋아하는 디저트를 한 입 가득
베어 먹으며 황홀해 하는 표정

뛰어난 운동 신경과 패션 센스를 칭찬하
자 얼굴이 달아오른 모습

우울해 하는 멤버의 고민을 들어주고 격
려해 주는 모습

일러스트 메이킹

파르페 그룹의 비주얼 이미지(P.130)는 컬러풀한 캐릭터와 배경이 되는 메르헨 판타지풍 분위기의 카페가 특징이다. 여기서는 메르헨 판타지풍으로 그리는 법에 주목해 설명한다.

Illustrator
사쿠라 오리코

작업환경
OS/Windows10
Software/
CLIP STUDIO PAINT EX
Tablet/
WAcom Cintiq Pro 24

① 러프 스케치 그리기

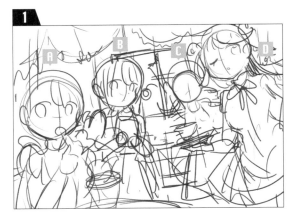

캐릭터의 배치와 이미지를 대략적으로 떠올리면서 구도를 정한다. 카페 안에 있는 각각의 캐릭터가 눈에 잘 들어오도록 구도를 잡았다.

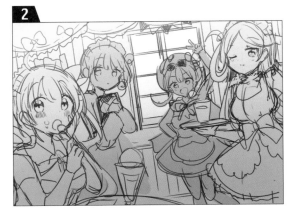

구도를 정했다면 캐릭터와 배경 등을 채워 넣는다. 전체적으로 장식이 세세하게 묘사되어 있는데, 캐릭터마다 컬러를 구분해 두면 구별하기 쉬워 작업이 수월해진다.

② 컬러 러프 만들기

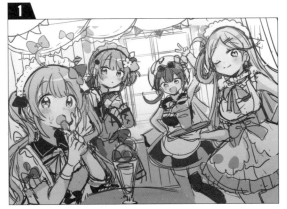

전체적인 형태를 정했으면 캐릭터를 채색한다. 컬러는 캐릭터 디자인에서 스포이드 툴로 추출한다. 캐릭터 중심의 일러스트로 완성하기 위해 배경색은 흐릿하게 설정한다.

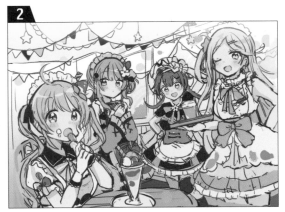

1의 스케치를 수정하면서 전체적으로 밸런스를 조정한다. 카페 안이 조금 넓어 보이도록 깊이감이 느껴지는 구도로 변경했다.

③ 선화 그리기

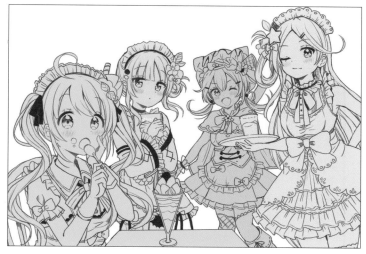

러프 스케치를 바탕으로 선화를 그린다. 나중에 캐릭터의 배치를 조정할 때 쉽게 이동시킬 수 있도록 앞에 있는 캐릭터가 가리는 부분까지 그려 넣는다. 선을 다 그려 넣으면 러프 스케치와 같이 쉽게 구별할 수 있도록 각 캐릭터 별로 나누어 채색한다.

④ 초벌 채색하기

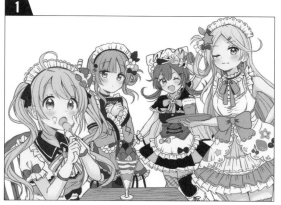

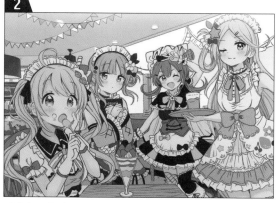

캐릭터 디자인에서 스포이드 툴로 컬러를 추출해 각 부분을 초벌 채색한다. 이때 피부에 그림자를 살짝 넣어 준다.

배경의 초벌 채색까지 끝난 단계이다. 시간을 단축하기 위해 이번 배경은 사진에서 선화를 따왔다. 채도를 낮춰 각각의 컬러 밸런스를 맞춘다.

⚠ 사진에서 선화를 추출한 배경

캐릭터가 중심인 일러스트를 그릴 때는 사진에서 선화를 따오는 것도 하나의 방법이다. 이렇게 하면 제작 시간을 크게 단축시킬 수 있다. 필자의 경우는 평소에 로열티 프리 이미지를 많이 구매해 두고, 작업하는 일러스트와 분위기가 맞는 것을 골라서 사용한다. 전세계의 인터넷 사이트에서 다양한 소재의 사진을 찾아볼 수 있으니 적극적으로 활용해 보도록 하자.

⑤ 머리카락 채색하기

캐릭터에게 중요한 머리카락을 채색한다. 초벌 채색 상태이다.

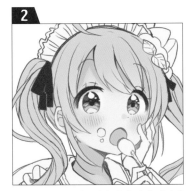

스포이드 툴로 피부색을 추출해서 머리카락 끝을 에어브러시로 가볍게 채색한다.

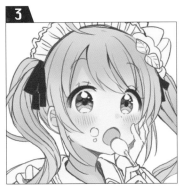

초벌 채색보다 조금 짙은 컬러로 하이라이트 부분을 칠한다.

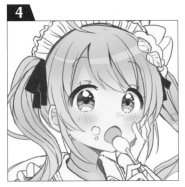

2에서 채색한 머리에서 스포이드 툴로 컬러를 추출해 하이라이트를 넣는다.

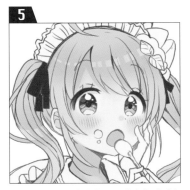

4에서 넣은 하이라이트를 일정한 간격을 두고 지우개 툴로 지운다.

하이라이트를 지운 부분의 양 끝의 경계를 자연스럽게 늘린다.

⑥ 파르페 채색하기

딸기에 짙은 컬러를 칠해 그러데이션을 만들고 간단하게 씨를 그린다.

씨 주변에 화이트 컬러로 하이라이트를 넣는다. 다른 딸기에도 여기까지의 작업을 똑같이 적용한다.

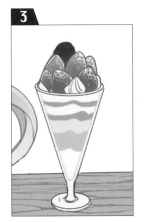

선화는 레드 컬러로 변경하고 씨는 흐리게 한다. 하이라이트에 [합성 모드] 〉 [발광 닷지]를 적용한다.

위쪽부터 두껍게 칠하면서 수정한다. 컵 아래에 책상의 컬러를 칠해 투명한 느낌을 표현하면 완성된다.

⑦ 모든 캐릭터 채색하기

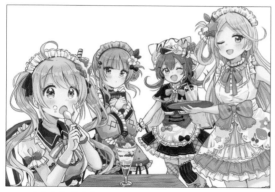

모든 캐릭터의 채색이 끝났다. 중요한 눈과 머리카락을 제외하면 기본 그림자를 칠한 다음 컬러를 조금씩 지워가는 정도이므로 그렇게까지 자세히 칠하지는 않는다.

⑧ 배경 채색하기

배경은 원본 사진이 있으므로 이를 참고하면서 채색한다. 여기에 메르헨 판타지풍의 세계관을 연출하는 소품을 추가한다.

가랜드와 별 장식, 컬러풀한 종이 꽃가루를 추가해 메르헨 분위기를 연출한다. 지저분해 보이지 않도록 천장 부근의 종이 꽃가루는 약간 옅은 컬러로 칠한다.

메르헨 판타지 분위기를 연출하기 위해 창문 부근에 무지개를 그려 넣었다. 카페 안에 무지개가 떠 있는 것처럼 보이게 그려 판타지한 느낌을 연출한다.

선반 위에 화분을 그린다. 눈에 띄는 부분은 아니어서 간단하게 그렸다. 화분은 군데군데 그려 넣으며 완급을 조절한다.

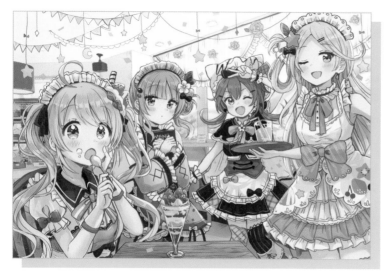

완성!

마지막으로 캐릭터와 배경을 합친 뒤, [합성 모드] > [선형 번]을 적용한 레이어에서 캐릭터의 그림자를 대략적으로 그려 넣었다. 브라운 계열의 컬러를 사용했고 불투명도를 조절해 배경과의 밸런스를 조정했다. 인물이 자연스럽게 눈에 들어오도록 조정하면 완성이다.

비주얼 이미지의 완성까지

Illustrator / **모쿠리 / 사쿠라 오리코**

Unit 7 트럼프 카드

그리기 전 **키워드**를 떠올려 보자

『 카지노 』

카지노 스테이지를 통해 딜러로 구성된 그룹이라는 사실을 표현한다.

『 화려함 』

전체적으로 카지노의 화려한 분위기를 표현하고자 했다.

『 카드 』

그룹의 모티프인 트럼프 카드를 일러스트에 그려 넣고 싶었다.

『 어른의 놀이 』

갬블링은 어른만이 할 수 있는 놀이이기에, 타깃이 되는 연령대를 생각하면서 작업했다.

비주얼 이미지로 완성

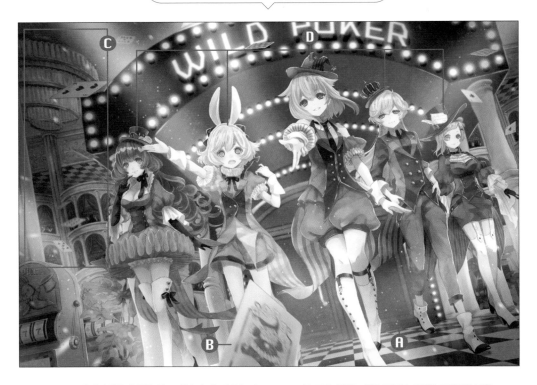

Ⓐ 스테이지 안쪽의 문을 열고 나와 카지노에 있는 손님들에게 쇼를 선보인다.

Ⓑ 모티프가 된 카드가 날아가는 모습으로 일러스트에 원근감을 줬다.

Ⓒ 큰 조명, 하얗고 둥근 기둥을 사용한 고전적인 분위기의 구조물로 화려함을 연출했다.

Ⓓ 아이돌 특유의 활기찬 느낌이 아닌 차분한 느낌의 동작으로 그룹의 콘셉트를 표현했다.

트럼프 카드 그룹은 성인에게 인기가 있는 스타일리시한 그룹이므로, 카지노에서 성숙한 느낌의 라이브 무대를 선보이는 모습을 일러스트로 표현했다. 반면 멤버 전원이 파티시에인 파르페 그룹은 귀여운 메르헨 카페를 배경으로 일러스트를 완성했다.

Unit 8 파르페

그리기 전 키워드를 떠올려 보자

『 예쁜 카페 』

파르페 그룹이라는 사실을 알 수 있도록 카페를 활동 무대로 설정한다.

『 메르헨 』

소녀 팬들이 많은 귀여운 그룹이라 메르헨의 분위기가 알맞다고 생각했다.

『 점원 』

멤버들이 입은 복장을 보면 카페 점원이라는 사실을 한눈에 알 수 있다.

『 내추럴한 느낌 』

소녀들이 좋아하는 카페라서 내추럴한 느낌의 인테리어가 어울릴 것 같다.

비주얼 이미지로 완성

Ⓐ 커다란 창문이 나 있는 카페는 그룹의 밝은 분위기를 느끼게 해준다.

Ⓑ 메뉴판과 음료가 놓인 쟁반을 들고 있으면 카페 점원처럼 보인다.

Ⓒ 천장에 가랜드와 별 장식을 달아 귀여운 메르헨 분위기를 연출했다.

Ⓓ 카페에 원목 테이블과 화분 등을 배치해 내추럴한 느낌의 카페로 완성했다.

.suke

프리랜서 일러스트레이터. 귀여운 소녀나 동물, 몬스터를 주로 그린다. 도서 일러스트 작업이나 소셜 네트워크 게임용 캐릭터 디자인을 담당하고 있다.

pixiv id 4153486 **twitter** @sukemyon_443

모쿠리 (もくり)

프리랜서 일러스트레이터. 주로 판타지 세계를 테마로 한 일러스트를 그리는데, 일러스트 작법서나 동화책 삽화 등에도 참여했다. '판타지 유니버스 캐릭터 의상 디자인 도감'을 펴냈다.

pixiv id 3157942 **twitter** @mokurinekko

Lyon

프리랜서 일러스트레이터. 비비드한 컬러를 사용한 일러스트로 유명하며, 이벤트 광고지나 굿즈 디자인, 도서 커버 일러스트 등을 담당하고 있다.

pixiv id 2612981 **twitter** @DeabanNero

사쿠라 모리코 (佐倉おりこ)

프리랜서 일러스트레이터. 메르헨 판타지 세계관을 표현하는 것이 특기로, 아동용 도서와 일러스트 작법서, 만화 등 다방면에서 활약하고 있다.

pixiv id 1616936 **twitter** @sakura_oriko

다양한 모티프로 아이돌 그룹 일러스트 그리기

의인화 캐릭터 디자인 메이킹

초판인쇄 2022년 12월 30일
초판발행 2022년 12월 30일

지은이 .suke · Lyon · 모쿠리 · 사쿠라 오리코
옮긴이 일본콘텐츠전문번역팀
발행인 채종준

출판총괄 박능원
국제업무 채보라
책임번역 문서영
책임편집 권새롬
디자인 홍은표
마케팅 문선영 · 전예리
전자책 정담자리

브랜드 므큐
주소 경기도 파주시 회동길 230 (문발동)
문의 ksibook13@kstudy.com

발행처 한국학술정보(주)
출판신고 2003년 9월 25일 제406-2003-000012호
인쇄 북토리

ISBN 979-11-6801-980-5 13650

수인 캐릭터 그리기

야마히쓰지 야마 외 13인 지음
144쪽 | 18,000원

수인×이종족 캐릭터 디자인

스미요시 료 지음
148쪽 | 18,000원

**프로가 되는 스킬업!
배경 일러스트 테크닉**

사카이 다쓰야 외 1인 지음
146쪽 | 18,000원

**돋보이는 캐릭터를 위한
여자아이 의상 디자인 북**

모카롤 지음
148쪽 | 18,000원

**메르헨 귀여운 소녀 그리기
〈패션 디자인 카탈로그〉**

사쿠라 오리코 지음
146쪽 | 17,800원

**계절, 상황별 메르헨
소녀 그리기**

사쿠라 오리코 지음
142쪽 | 18,000원

**아이패드 드로잉
with 어도비 프레스코**

사타케 슌스케 지음
148쪽 | 17,800원

**The 감각적인 아이패드 드로잉
with 프로크리에이트 테크닉**

다다 유미 지음
150쪽 | 18,000원

 므큐 트위터
@mmmmmcue

QR코드를 통해
므큐 트위터 계정에 접속해 보세요!